天下‧文化
BELIEVE IN READING

離見之見

優人神鼓與劉若瑀之看見

劉若瑀

著

BLC113

目
———
錄

第 5 章

歸零，再出發

我看見了優人神鼓與劉若瑀之看見

吳靜吉　政治大學創造力講座／名譽教授、中山大學榮譽講座教授

一九八八年，劉若瑀於木柵老泉山上創立優人神鼓，創意結合了「波蘭劇場大師葛托夫斯基（Jerzy Marian Grotowski）在山林中訓練的方法與表演者身體有機狀態和內在覺知能力的開發」，鼓動「道藝合一」的獨特劇場之理念與演練。

這個故事應該從十年前（一九七八）說起，當時的劉若瑀本名叫劉靜敏，是文化學院（現為文化大學）戲劇系國劇組的學生，她加入了由金士傑擔任團長的耕莘實驗劇團，我擔任指導老師的第一個活動就是「新名再生人」，每個人替自己取一個綽號，往後在蘭陵的活動中，就以這個綽號互相稱呼。

當時劉靜敏的綽號是秀秀，可愛甜美的名字，「秀秀」也可以是喜歌樂舞愛表演的藝名。

一九八〇年耕莘也改名蘭陵劇坊，參加姚一葦先生主持的第一屆實驗劇展。打

招呼時叫秀秀、演員名單是劉靜敏，順理成章地成為金士傑編導的《荷珠新配》中的女主角荷珠。一夜之間暴紅，為她開啟了影視大門，登上當時暢銷的娛樂雜誌《時報周刊》的封面人物，在中視主持兒童節目「小小臉譜」，並獲得第十七屆金鐘獎兒童節目主持人獎，也在戲劇節目中演出。就在這即時出現的星光閃閃的時刻，她可能已經隱約從肢體力量和生命省思，看見內在的另類表演藝術之渴望。

劉靜敏／秀秀和許多當年的年輕人一樣，大學畢業後延續台灣教育階梯的出路和期許戲劇百花齊放的啟迪，以留學生的身分到紐約大學就讀戲劇。

就在紐約大學、就在美國，她遇見了未曾聽過卻渴望已久的師父「形象」葛托夫斯基「真人」，敬畏地喚醒了卡蘿·皮爾森（Carol Pearson）所指的內在英雄，從此堅毅果敢地踏上英雄之旅，開始追尋並成就了「道藝合一」的呼喚。

她發揮了魔法師英雄原型的特色，相信只要自己改變態度，四周環境也會隨之改變。她一直以來就是抱持心理學家卡蘿·杜維克（Carol Dweck）在《心態致勝》一書中倡導的成長心態，本書也是比爾·蓋茲在其「蓋茲筆記」中少有推薦兩次的書，他相信，他的基金會之青少年教育必須讓受教者培育「成長心態」，教育才有可能。已經改名為劉若瑀的秀秀，想像自己手上擁有一根「道藝合一」的魔杖，可以為她自己和別人變出想要的方向。

最難能可貴的是她頓悟了魔法師「從討厭別人的部分發現自己的陰暗面」的挑戰。她很愛打坐，一次在巨石上打坐時，輕輕撥了一下一隻爬向她的毛毛蟲，她說：

就在這時，我心裡突然浮現一個巨大的驚訝：「天哪！牠掉入了萬丈深淵！」

接著，我就出現一個念頭：「啊！我怎麼那麼暴力？」「暴力」這兩個字，是

我在禪坐當中出現的第一個覺醒，也就是我第一次看見自己。

……

而「那個看見」讓她開啟一系列的意義建構大門，催化「優人神鼓與劉若瑀之看見」的內在英雄之旅。

她一直以「天真原型」仰望大師葛托夫斯基的肯定，覺得自己需要權威解惑時，卻被師父葛托夫斯基當頭棒喝，正在呈現作品並渴望關愛眼神時，卻聽到「權威師父」說「你是西化的中國人」這句話。

因為這樣，她喚醒了過去的記憶，原來讀國劇，原來在台灣和一群從地板動作爬起來、跳起來、演起來、生活起來的戲劇DNA。回到台灣背負葛托夫斯基的訓練和警語，開始探險尋根，從傳統、從人間、從山水，一路呼朋喚友，囊括當下仍

008

然活躍的四海表演兄弟姐妹，探險摸索。

在摸索探險路程中，因為心有靈犀一點通地「看見」了黃誌群阿禪師父，是健體、擊鼓、樂舞、打坐、禪修、自我對話、寧靜平衡、悟性，特別是從印度回來的「眼神」，終於萬流歸宗「道藝合一」。

道藝合一是根魔杖，不僅改變進進出出優人神鼓的劇場愛好者，劉若瑀更看見了利社會或殉道者的英雄原型。

對一個學習教育心理學的我來說，這是優人神鼓的神來之筆。景文高中優人表演藝術班、彰監鼓舞班、少年鼓手行動學校的計畫和教育，跟紙風車的368兒童藝術工程，和青少年反毒戲劇工程，都是培養國家優人的薪傳教育。

「優人神鼓與劉若瑀之看見」融入了創作，培育、展演、禪修和自我覺知，我則期待在薪傳教育的「雲腳」路上，能夠繼續薪傳教育的英雄之旅。

（本文作者為美國明尼蘇達大學教育心理學博士，曾任政大心理學系教授、系主任等職，長年推動表演藝術工作，榮獲一〇九年教育部第七屆藝術教育貢獻獎「終身成就獎」、一一二年第四十二屆行政院文化獎。）

序 屬於優人的離見之見

汪俊彥　康乃爾大學劇場研究博士、表演與文化研究學者

二〇二三年的讀者，怎麼認識八〇年代？對我來說，這本書不僅僅看到若瑪姐娓娓道來優人神鼓的前世今生，在細述與召喚回憶而散發的種種能量，還為我解開了重新進入歷史與重新爬梳身體的方法。當近年台灣藝術界興起重新認識八〇年代的風潮，從我自己參與策展的兩廳院三十五週年《平行劇場──軌跡與重影的廳院35》到北美館策劃的《狂八〇：跨領域靈光出現的時代》，我們持續在問八〇年代如何對此刻的我們釋放訊息，又可以如何接收？此書的完成恰逢其時。

對劇場與文化研究感興趣的讀者，這本書提供了窺看八〇年代，那個風起雲湧劇場時代的第一手資料。在閱讀的過程中，我發現，當身體與行動後來在歷史的敘述中，往往重複成為某種龐大集體性文化的代表時，這本書從當事人、號召者、參與者的角度，重現了人與人、人與物之間細微的、感官的，那些無論在當時或後來

010

都未必能輕易指稱的狀態與關係。例如，書中寫到：

除了海水拍打堤岸的浪聲，圍繞著數百人的山，卻很安靜，火焰燃燒著枯木，劈劈啪啪作響，好像燒掉一些東西，也為寒風刺骨的夜帶來溫暖。有人吹奏了笛聲，也聽見有人啜泣的聲音。

鼓聲再度響起，開始有人舞蹈，有人唱歌，有人吃粽葉包的糙米飯糰。大家輪流去打鼓，直到黎明。

這本密度之高的劇場紀實，追溯每一場身體與表演的現身，事實上從來不是理所當然地將某種概念或信仰交付的創作；相反地，每一次靈光與困惑、感動與焦慮、嘗試與挫折的共同生產，才讓八〇年代的身體產生意義。這些不能任意被簡化為標語或單一理念的劇場實踐，都推生出八〇年代台灣表演身體的原創性，某種角度來說，也是這樣的原創性才創造出台灣社會需要與正視身體的時刻，延續至今。

從優劇場時期運用文化的符號，讓表演成為象徵，讓身體成為社會性透過行動而展現，再到優人神鼓時期，以擊鼓訓練做為核心，做為對話觀眾、群眾的媒介。從象徵到行動，從身體到儀式，我們似乎看到，狂飆八〇年代的台灣醞釀了某種社

會儀式的需求，而當時小劇場表演者與優劇場的出現，某種程度而言，正是以身體做為乘載社會與歷史狀態的儀式。

換句話說，當時的身體尚未被「劇場化」之前，大部分的研習、肢體訓練、排練與讀書會都不必然為今天表演藝術概念下的「劇場」或是「觀眾」服務，但卻無一不共生於當時的物質與精神空間，以及某種正在塑造而尚未歸化為任何單一屬性的群眾。也因為如此，當我讀到優人廣受國際間各大藝術節的邀演時，看到的不是一個代表某種國家、族群或東方文化的藝術，而是看到優人的身體如何交衡於二十世紀末開始，全球國際與國家組織的各種建制與藝術想望之中，這也是書中所說的「它正在創造一個新的劇場形式」。而若瑪姐與優人，正是這一波劇場形式的啟動者之一。

書中多處可以讀到葛托夫斯基的名言「離見之見」：

眼睛看的時候，不要有焦點；不要看見物體的一部分，而是看見它的整體，像打開窗戶、像攝影機全景，看見的是整體影像，而不只是影像裡的某一個物件、某一棵樹或某一隻鳥；但，又沒有真正的看。

「離見之見」反覆做為若瑪姐提醒與辨識自己方向與行動的準則。借用「離見之見」的雙重性：「看又不看」，我閱讀到優人的歷程既深受葛托夫斯基影響，以其劇場理論做為媒介，創造了一場場表演；但除此之外，優人又在自身的歷史實踐之中，放下了葛托夫斯基的理論，拉出了屬於上世紀末至今以台灣做為座標，同步譜劃當代世界的自身創作途徑。這是屬於優人的離見之見。

這是一本關於優人的故事，但我更願意將這本書讀作是若瑪姐一人的「溯計劃」——她既憑著一己之力的記憶，向過去的時間索討並加以銘刻，而讀者又在她的重溯與重塑中，讀到單憑過往任何戲劇史的整理歸納，絕無法輕易解釋或認識的情感、關照、猶豫與動力，因而讓時間也具備了離見之見的可能。這是這本書引導讀者的離見之見。

然後我赫然發現，離見之見也是對八〇年代最好的閱讀方法，任何歷史軌跡都布滿重影，如同見到台上優人聲音與身體的層層交疊。

（本文作者為康乃爾大學劇場研究博士，長期擔任表演藝術評論台評論人。目前任教於台大華語教學碩士學位學程，開設文化翻譯、比較文化、華語劇場與文化批評等課程。）

序
撼動人心的優人神鼓

羅伯特（Robert van den Bos）　國際藝術經紀人

一九九八年，應在巴黎的駐法國台灣文化中心主任邀請，我在亞維儂藝術節觀賞《聽海之心》。

那天晚上，表演者在石礦區演出，舞台背靠一處山坡，我才發現，原來《聽海之心》這樣的表演，能在自然景觀的烘托之下，更有力量、更顯深厚。從此之後，開啟了我與優人神鼓多年愉快的合作。

很多人說，藝術要續命，就必須開闢新天地。我聽見這話，就想到優人神鼓。優人神鼓的演出不只是擊鼓。他們明白聲音蘊含智慧，聲音不只是為了聽覺，它會觸及到你的內心思路。

他們的作品觸及靈性的不同層面。有時我會想起在亞維儂觀賞的《聽海之心》，他們詩性的語言如同「生命之水，滋養靈魂」。在這氣候變遷的時代，深刻

014

的期待《聽海之心》的第二個版本（也許是三部曲其中之一），可為世界的表演藝術開啟意義深厚的新篇章。

優人神鼓的成功之處，在於將冥想、擊鼓、武術、太極與舞蹈，揉合成雅俗共賞的故事，連結了東方與西方。這是優人神鼓不同於其他類型的劇場，尤其是不同於東方劇場的特別之處。

他們的創作做為當代台灣的典範，神聖而靈動。

（本文作者為 Interculture、Anmaro 基金會，以及 Eppax 之創辦人。這幾家公司在歐洲推廣東方表演藝術，亦在東方推廣歐洲表演藝術，多年來成績斐然。羅伯特與妻子暨事業夥伴布塔雷利〔Maria Teresa Buttarelli〕自一九八五年創立 Interculture 以來，即扮演東西方表演藝術的橋梁，更為此移居新加坡四年，周遊亞洲，增廣見聞、拓展人脈，交流合作。羅伯特以音樂與表演為業，但真正激勵他繼續前行的，是與藝術家一起構思新靈感的快樂，以及將構想化為實際作品的榮耀。）

序

當前這一步

黃誌群　優人神鼓藝術總監

這本書，我看見優人三十五年的來時路，覺得不可思議！當初的熱情與追尋，延續到現在仍不止。對於創團時的老團員、優人神鼓時期的團員，到中生代，以及現在還在團裡工作的團員、行政同仁，我要向曾經在優工作的每一個人，衷心地，深深一鞠躬。

「三十年來尋劍客，幾回落葉又抽枝」，過去有進有退，有起有伏，都是優人成長的養分。

而過去很多人的參與，一點一滴，前仆後繼地付出、貢獻與汗水，也才成就了今日的優。優的現況，正是過去的種種經歷、經驗，步步行履所積累而來。而欲知未來事，現在作者是。我們不能預知未來，但未來的優，就是現在優人怎麼做、如何做的關鍵。

現在的團員中，超過十二年以上和入團七年以下的，幾乎各占一半。五年之後，舞台上將會有更多現在的年輕新血成為主力。技術的傳承是容易的，形而上的精神傳承，是難的。這是不管資深或資淺的團員，當下的嚴肅課題。

「藝非無盡處」，藝術並不能帶領心的超越，反而是道的洞見，能把藝術帶到無限的可能性。當前這一步，其實是道藝一體的傳承。

三十五年的今天，仍有對未來的諸多願想：山上排練場早日重建完成，優人可否有個永久的辦公室、永久的山下排練場──在夏天雷擊就在頭頂十公尺的危險，以及颱風、寒流來襲時，有個山下的室內排練場可以繼續工作，保障團員的人身安全，也可以是優對外授課的教室，把優人的力量與眾人分享。

「坐水月道場」，做優人夢中之事。其實此刻更多的心力投注，是在這個當下，要如何把道藝傳承給現在的年輕團員。

感念若瑀書中提及的師長、友人的諫言拈提和贊助，這些一路挺著我們走過來的貴人們，從吳靜吉博士開始……。

感念葛托夫斯基，對於表演的革命性見解，是如此深深地影響我們，沒有他，不會有現在的優。

感念若瑀，三十五年來近乎無私地奉獻，創作，到現在她仍然非常努力工作，

毅力驚人！她常說，葛氏開啟了她能夠分辨演員虛實的一隻眼。正是這隻眼，優才能走到國際的高度。

最後，感念一九九二年，在印度相遇的雲遊僧，他開啟了我對道的探尋，「認識自己」。

（本文作者出生於馬來西亞，六歲開始學習擊鼓，十歲正式拜師學習中國武術。一九八三年來台就讀台灣省立體育專科學校〔現國立台灣體育運動大學〕。曾加入台北民族舞團及雲門舞集。一九九三年加入「優劇場」，以「先打坐，再打鼓」的方式，改變了劇團的體質，奠定優人以擊鼓與武術的表演形式基底。出版作品：《在印度，聽見一片寂靜》榮獲金石堂年度十大影響力好書。）

自序

離見之見：一種看見又無須看見的過往

優人三十五歲了！

通常，回首過去，總有一種離開了才看見的明白。人在追逐的時候，一心尋找答案，但要尋找一種不能有答案的尋找，這一路上要提起放下、提起放下……。

從優人三十那年開始，我們計劃要出一本劇團三十年來的成果，留下優人的創作和踏上世界的足跡，也感謝一路上照顧優人的貴人。此時書名為「三十年磨一劍」！

舞台是一個需要掌聲的地方，每一齣戲都在等待著謝幕時觀眾的喝采、專家的好評，等待伯樂的到來！

這三十年的專書，寫著寫著，桌子上堆著愈來愈多過往的新聞稿、節目單、報章雜誌、新聞評論……。

面對這許許多多東奔西跑、忙碌的記憶，開始懷疑那些看似豐功偉業的故事背後，更重要的，反而是當時不被認同的「評論」。我開始重新好好地閱讀，卻發現

是這些給予優人負評的專家們在提醒我們看見初衷的路上，幫助優人走到今日。

某日抄下了不知是誰說的這句話：

這不是你該駐足停留的地方，若要完整生命的體驗，還需進入另一扇門。你得到愈多人的羨慕和景仰，你的身軀就會愈加沉重。當我們沉浸在自己過往身上的光彩，內心生起享受的意圖，當初那無條件付出的純淨將與虛妄無異！

回想優人過往的每一步，都有著當時刻骨銘心的初衷，然而世界瞬息萬變，更何況你的後念永遠在挑戰你的前念，何不讓這些回憶成為落地的塵埃！我再度想起葛托夫斯基大師說的那兩隻鳥，一隻啄食時，另一隻則東張西望，你當一身如二鳥，在思考中同時離開思考，看著自己正在思考！

這本三十五年的回首，絕對不是可以駐足停留的地方，若要完整生命的體驗，優人還需進入另一扇門。

寫到最後，除了該感謝的貴人們，其他的都需要放下了。

過了五年，書名就從「三十年磨一劍」，成為「離見之見」⋯⋯一種看見又無須看見的過往！

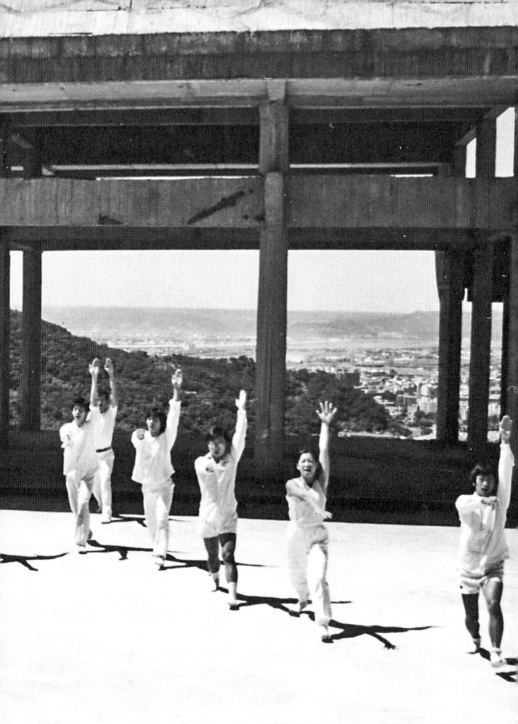

「第一種身體的行動」在台北外雙溪山上鄭成功
大廟進行九天山野集訓（優人文化藝術基金會提供）

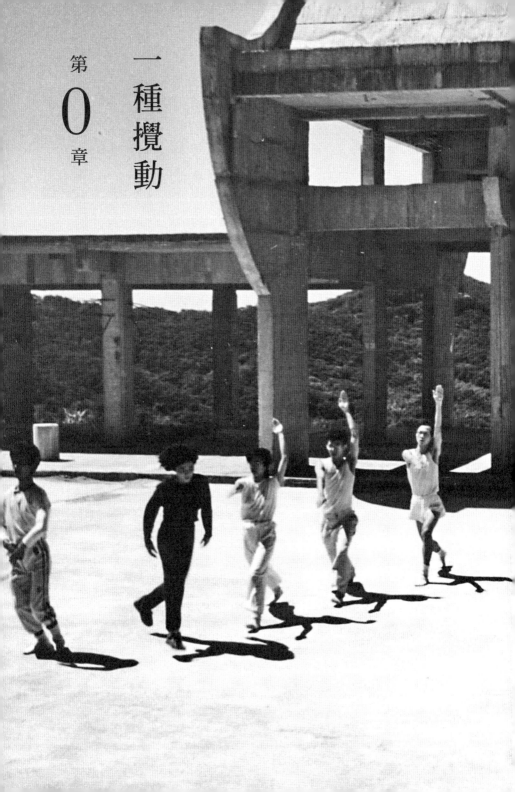

一種攪動

第 0 章

最長的一夜

優劇場正式成立的前三年，我和一些劇場界友人進行了三個表演的「行動」。它們並不直接屬於優的作品，可是跟後來優的成立和發展又相關聯。

一九八五年夏天我回國後，先回去蘭陵劇坊教表演課，帶著學員到新店溪畔、阿里山達邦部落做葛托夫斯基（Jerzy Marian Grotowski，波蘭戲劇導演和理論家）的訓練方法。當時蘭陵的排練場在台北長安東路的一處地下室，一起上課的，除了蘭陵的學員，還有在淡江讀書的黎煥雄和他的河左岸成員。

蘭陵的指導老師吳靜吉博士，當時是美國在台學術交流基金會主任，他引介了一位印地安美籍生來台交流，也到蘭陵一起上課。在那位美籍生回國之前，加上黎煥雄和學員，我們共同籌劃了一個「行動」——因為行動那天剛好是冬至，是一年之中夜晚最長的一天，我們就取名為「最長的一夜」。這是我在加州森林接受葛托夫斯基訓練回台後，做的第一個「行動」計畫。有點像訓練，也像一種有遊戲規則

的聚會，也可以說是一個參與式的戲劇作品。

「最長的一夜」是想要透過一群人在同一個空間裡，一整個晚上保持清醒的狀態下，會產生怎樣的互動？發生怎樣的事情？當然有些遊戲規則，例如：可以創作、唱歌、舞蹈，也可以加入別人的創作，但不可以說話、不可以干擾別人，只能用非語言式的交流。持續一整個晚上，直到天亮。

記得晚上七點，行動快開始的時候，我走到地下室門口，正好看見一位學員在入口處徘徊。我問他為什麼不下去？他說：「有一點害怕，不敢進去。」我說怕累嗎？他說，也不是。然後接著問我，「什麼時候結束啊？」我說天亮就結束。他說：「噢……」猶豫了一下才說：「我會進去。」說完就走進地下室。我才知道有些學員很怕上這種類型的課。他進去後，我把門關上。

會安排這樣的訓練，是因為想要改變劇場原本的創作模式——不一定要有個劇本，而可以是在一種未知的狀態，讓參與的人不透過熟悉的語言溝通，把自己丟到一個未知空間，看看大家會如何產生互動？

七點行動開始後，我打鼓；有人動，有人走，有人舞，有人唱歌，那位美籍生唸了一首詩。大多數人都一直在參與。到了半夜十二點，來了一輛巴士，把所有人載到八斗子山上。這是預先安排好的行程。抵達八斗子之後，一樣不能睡覺，不

能干擾別人。我們唱歌、打鼓、跳舞。直到看見海平面彼端，太陽漸漸升起，天亮了！黎煥雄就帶著我們去吃燒餅油條。

美籍生回去之後，我和黎煥雄決定繼續做下一個更長的表演「行動」：

「Medea在山上」。

Medea 在山上

Medea（美狄亞）是希臘悲劇中膾炙人口的故事，劇作家尤里匹底斯（Euripides）的偉大悲劇。故事主角 Medea 離開故鄉，嫁到他方，因為被丈夫背棄，而產生復仇心理。做這齣戲之前，台灣社會發生了老兵李師科搶銀行事件。從他身上，我們開始思考關於仇恨的問題。有人提到了 Medea 的故事，所以就以 Medea 為隱喻，找到另一種化解仇恨的可能。

這也是一個整夜的行動。

「Medea 在山上」沒有對白跟劇情，而是一種化解仇恨的象徵性行動。一開始是由蘭陵的學員、黎煥雄和河左岸團員，在地下室，大家一起發展、預先排練了幾個具體動作。有了確定內容後，再邀當代台北劇場實驗室創辦人之一的周逸昌和他的夥伴們加入。。這是第一次跟參與者的相遇。之後，這些人就稱為演出者，再一起到下一個地點八斗子，讓更多人成為參與者。

我們用胚布做海報，告訴想來參加的觀眾，每個人都可以是參與者：「如果想把一些恩怨放下、想改變一些舊的事情，可以帶一些象徵性的東西來，我們一起把它化解掉！這是一個屬於你自己的儀式。」

一九八七年一月二十四日傍晚，來到八斗子山上參與這項儀式的參與者，大約兩百多人，有當代台北劇場實驗室成員、台北藝術學院學生、記者，以及其他小劇場界的人和不認識的觀眾。

活動開始的時候，天還亮著，演出者面向落日，強勁的海風迎面撲來，頂著風，以極緩慢的速度在原地做動作，以無焦點之眼「看」、聆聽周遭的聲音，同時觀察自己身體的移動。待太陽落入海中，開始移動腳步輕聲地吟唱「啊誒啊誒啊誒喔」古老歌謠。當黑暗來臨，有人點起燈籠，山頂上升起一堆火，Medea 的儀式開始。

儀式的祭台（舞台）分三個地區：主區是一塊預先準備的白色大帆布，第二個是在附近的碉堡上，另外就是那堆火。八位身穿白色襯衫的演出者在白帆布上，重複一種翻滾的動作，從緩慢的速度開始，隨著鼓聲逐漸加快──先將右手舉高，蹲下，右手著地，保護頭部，側身向前翻滾過去，立即起身，再舉起手撲下去，一直重複、重複……速度也愈來愈快，直到沒有體力。在旁邊觀看的人可以跳進來，被頂替的演出者就可以離開。

放下，是另一種拿起的開始

因為白帆布上必須保持八個人，有人累了，一開始是我們自己的學員進來頂替，但如果沒有人頂替，就必須一直跳下去。這似乎是在考驗身體的最大極限，但目的也是希望能引起外來者的主動加入。

旁邊的碉堡上，是另一群學員口中重複唸誦「音！梅斯利」的咒語，依咒語的規律節奏，身體上下不停顫動，同時雙手在節奏中做三個動作：遮住眼睛、嘴巴和耳朵。當白帆布上有人看起來體力不支，他們就需要依自己意願，從碉堡上跳下來頂替。原來在帆布上的翻滾者出來之後，就必須爬上碉堡去替補持咒的人。

那天晚上海風很強，白色大帆布周遭圍繞著許多人。我和其他演出者進進出出好幾次，碉堡上的人差不多也都跳下來頂替過了，卻始終沒有外來參與者加入。直到接近午夜，我們真的開始體力不支，眼看大帆布上已經有人站不起來了。突然，有一位身形壯碩的年輕男子，脫下登山包、厚外套，衝上大帆布開始翻滾——他叫林世茂！

在此之後，愈來愈多參與者進來頂替。有段時間，幾乎全部都是參與者，太令人興奮了，連原來疲憊不堪的演出者又開始有力量衝回去。鼓聲也愈來愈大，那

是一種勝利的節奏。終於，我們聽見了訊號：鼓聲停止。白帆布上的儀式告一段落了。原來只要引起至少一位未知者的參與，這個段落的儀式目的即已達到，就可以結束了。

當晚我扮演 Medea 的角色。鼓聲停止，我們便移至火堆。我先把象徵 Medea 復仇者角色的紅色腰布丟入火中，寓意放下仇恨。之後我們八個人再一起將身上象徵扮演角色的襯衫脫下，丟入火中。在此之後，外來參與者也開始將自己想要放下的東西丟入火堆之中。

那時候，我想拋棄的是過往演戲的模式，也想拋下過去心中的某些恩恩怨怨——我脫下自己的另一件衣服，丟入火中。許多人也預備了自己的物件，其中最讓我印象深刻的是目前南管吟唱者吳欣霏——她站立在火旁一段時間後，慢慢地從口袋中掏出一封信，小聲默默唸了一遍，然後非常緩慢安靜地折好信，蹲下來，放入火堆中。

其實，放下是另一種拿起的開始，但面對未知，要拿起什麼？也不知道。

鼓聲漸歇，除了海水拍打堤岸的浪聲，圍繞著數百人的山，卻很安靜，火焰燃燒著枯木，劈劈啪啪作響，好像燒掉一些東西，也為寒風刺骨的夜帶來溫暖。有人吹奏了笛聲，也聽見有人啜泣的聲音。

鼓聲再度響起，開始有人舞蹈，有人唱歌，有人吃粽葉包的糙米飯糰。大家輪流去打鼓，直到黎明。

在農曆的最後一個週末，這群年輕人自認是曠野霜枝大寒中僅有的些許火光，踩著自生命底層泉湧的節奏，旋轉飛翔於雲霄未可知的故鄉，他們在世界的故鄉裡舞蹈。

——陳幼君，〈到八斗子海濱喚起生命力：一群年輕人·在寒風中「試尋」終宵〉，《民生報》，民國七十六年一月二十六日第四版

第一種身體的行動

一九八五年從加州森林回到台灣後，過了兩年，心裡一直有種不安，連走在馬路上都覺得內心惶惑，好像整個環境跟自己有什麼不合。在森林中被觸動的警覺性、寧靜中的聽覺——開始擔心這些敏感度會漸漸消失，一直希望能夠再見到葛托夫斯基，繼續回到當時在森林中的狀態。獲知他已到了義大利，以法文教課。為了能夠繼續跟隨這位生命中的導師學習，我先到法國南部蒙貝利耶（Montpellier）上了四個月的法文課。

結束法文課要回台灣時，經過巴黎，連絡上一起在加州受訓的師兄桂士達（Jairo Cuesta-Gonzales）；他是旅居法國的哥倫比亞人，葛托夫斯基在加州工作坊的助理之一，一位很好的帶領人。當時我一心希望可以將葛托夫斯基在加州的訓練方式帶回台灣。因為在巴黎見面的因緣，我就邀請桂士達到台北，也就有了「第一種身體的行動」的計畫。

一九八七年九月十一日，透過新聞報導，由蘭陵劇坊主辦，公開招收了近二十位學員。這是一個體驗性質的表演訓練工作坊，根據在加州的訓練，啟發演員的專注力、準確度、警覺度、身體平衡、創造性……等等。為了接近加州上課的環境，我們在外雙溪山上，找到了當時已停工十年，還處於毛胚屋狀態的鄭成功大廟。

雖然只是水泥粗胚，清一色灰的這座大廟，位在山林之間，依然高聳壯觀，與周遭的外雙溪自然環境有種裡外交融的協調感。而且大廟格局正好有很多不同層次的空間，也有地下室，非常適合做室內外的訓練，甚至演出。已有的外牆結構，讓我們得以遮風避雨，空蕩且偌大的空間，又正好符合肢體訓練的需要。我跟桂士達就在這裡，帶著新招的學員，進行了為期九天的「第一種身體的行動」工作坊和演出呈現。

廢墟中的基嘉麥許

《基嘉麥許》是紀元前三千年的巴比倫史詩，中秋夜在外雙溪山上宏偉的廢廟地下室預演，參與的觀眾在流動的觀劇過程中，如經歷了史前英雄基嘉麥許尋找永恆的旅程，經驗非常奇特。

這是葛洛托斯基（編按：即葛托夫斯基，本書引言都保留原文譯名）弟子桂士達、劉靜敏（編按：即劉若瑀），指導十一位學員經過九天的山野集訓後，發展出來的戲，今明兩晚七時起，在皇冠小劇場舉行「第一種身體的行動」，展示葛氏訓練技巧；十一日下午三時至晚間十時，則在故宮附近山上廢廟，從行動展示到演出《基嘉麥許》，黃昏時觀眾與演員一起進入劇中用餐。

——黃寤蘭，〈紀元前三千年巴比倫史詩搬上舞台：基嘉麥許展現奇特觀感〉，《聯合報》，民國七十六年十月九日第九版

一齣戲：《基嘉麥許》（The Epic of Gilgamesh），一則古老的蘇美神話，半人半神的英雄人物基嘉麥許在探索生命解答的奇幻旅程中，所遭遇的種種考驗與挑戰。十幾位學員，從故事中挑選了角色，各自以歌聲、動作發展來呈現。譚昌國飾演基嘉麥許、劉守曜演蛇、林世茂是大力士、陳明才是遠方的人。

期間，我們所有人吃、住都在這廢墟般的建物裡，連睡覺，也是在裡面搭帳篷，席地而睡。訓練課程包括：運行（motion）、觀看（watching）、神聖舞蹈（sacred dance）⋯⋯等，也就是我們在加州所做的一些基礎訓練。同時也密集排練

《基嘉麥許》，涉過死水尋找遠方之人（優人文化藝術基金會
提供）

035　第一種身體的行動

……從地面望下去，燭光映照著草堆上獨坐冥想的演員。步下階梯，基嘉麥許這位史前暴君仰臥吟唱著，遙遠的角落裡母親正為他祈福，另一塊鋪滿沙土的地塊上，半人半獸的艾基篤前來和暴君決鬥，卻在打鬥的過程中彼此在對方身上發現自己，結成至交好友。……

——黃窈蘭，同上段引文出處

觀眾的旅程繼續著。這對好友來到森林，挑戰並殺死了森林之神洪巴巴。戰神為洪巴巴報仇而殺死了艾基篤。基嘉麥許為摯友的死哀痛不已，希望能讓他復活，於是啟程去找尋求永生之藥的人尋求永生之藥，因而渡過死亡之水、穿過黑暗通道。終於找到遠方的人，也得到永生之藥，然而回程中，蛇卻吃掉了永生之藥……最後，基嘉麥許回到自己的城中……起點即終點。

這座大廟的空間，上上下下，曲折蜿蜒，正契合劇情所需，象徵「地獄之路」般的長廊、牆角一灘現成的「死水」、灰禿禿的石柱、粗糙的水泥地……讓《基嘉麥許》劇中角色得以各自發揮：加上燭火、煤油燈閃爍，更顯黝暗詭譎的神祕氛圍。

觀眾依劇情推展，跟隨演員所在位置，從樓上到地下室，不斷移動穿梭；或圍在窗框或樓梯間，透過穿越時空般的距離，或俯瞰或仰望。長達七小時，《基嘉麥許》

就在這種「沉浸式劇場」（當時還沒這名詞）形式中完成了。涵蓋肢體訓練課程與一齣戲劇創作的「第一種身體的行動」，長達九天加三天演出的工作坊，圓滿結束。

為什麼取名「第一種身體的行動」？「第一種」，就是「最原始」的意思，而「第一種身體的行動」，也是一種很敏銳的身體狀態。所以，在「第一種」身體的狀態下，所有動作就像一個行動即將進行。身體在靜的時候，看似安靜，也要清清楚楚的安靜；以致於快的時候，就可以非常敏捷，立即達到迅雷不及掩耳般的速度。

西方六〇年代崛起的「另一種劇場」運動，這些年逐漸有走下坡的隱憂，評論家認為沒落的原因之一，在於這些前衛劇場（開放劇場、生活劇場、環境劇場……）無法將自己表演經驗的概念傳遞給第三者，而葛瓦（編按：正確應為葛氏）的劇場理念——經由面對面、心理肉體的練習，似乎足以填補這一鴻溝，自然成為劇界寵兒。在科技高度發達、物質文明空前富裕的今天，葛瓦（編按：同上）的理論不啻是要人們放棄一切媒介，把彼此的思想感情赤裸開來坦誠相見，這是一個相當大的挑戰。

——陳幼君，〈解脫形式束縛・注重表演內涵：貧窮劇場 另闢藝術蹊徑〉，《民生報》，民國七十六年九月十一日第十版

去找他在找的事情，而不是去做他在做的事情

「Medea 在山上」演出呈現之後，表演藝術圈開始對葛托夫斯基具體且系統化的演員訓練方法感到好奇，想知道他到底教了我什麼。幾位想要研究這個方法的劇場老師們，策劃了一系列課程，請我示範帶領一些年輕人。我也興致勃勃、躍躍欲試。但做了一段時間之後，我發現年輕人跟著做，幾位老師就在旁邊看。下課後，開始分析討論。但因為沒有親身做，看法跟我的感受一直有些差異。上了一段時間之後，對這個示範計畫，漸漸感到自己只是個工具，而不想再合作。當時在加州，是每日超過十到十五小時以上的實地訓練。西方人稱葛托夫斯基這時期的工作方式是魔鬼訓練，身體的勞累可想而知，但身體內在的領受也只有自己了解。

葛托夫斯基經常說「去做」（to do）。所以要了解葛托夫斯基，就必須親身做。正好要進行「第一種身體的行動」了，我便決定不再做示範教課。

「第一種身體的行動」結束之後，我隨即就要跟桂士達一起前往義大利，再去見葛托夫斯基。當時，我已離開加州兩年了，但還是心心念念想再去找他。桂士達告知，大師正好要開一個給舊生的工作坊，我們當然不願錯過。

同年十一月，終於在義大利佛羅倫斯附近的小鎮龐德黛拉（Pontedera）見到大

基嘉麥許在尋找永恆的路上遇到大力士，譚昌國（右）飾基嘉麥許，林世茂（左）飾
大力士（優人文化藝術基金會提供）

師。我很緊張，但也自認有備而來，就跟桂士達一起做「運行」的動作給他看。

沒想到，他看完之後的回應是：＂No, No, No. We don't do it like this.＂（不不不，我們不是這樣做。）並請湯瑪士‧理查茲（Thomas Richards）示範。看見湯瑪士的動作，我當下愣住——在加州時，並不是這樣教的啊！這個舉腳的動作，以前他說要放鬆，現在卻是要繃得很緊。當下我很困惑：他到底是在找什麼？

但也立即明白他教做的動作，重點不在於姿勢，也不是技術，而是與自身內在的連結。尤其，「運行」的動作是古老瑜伽的轉化，要在山頂上凌晨日出和黃昏日落的時候做。究竟他的身體觀是什麼？身體內在跟文化、跟天地之間的關係又是什麼？他到底在尋找什麼？他改來改去，不斷在變化，我卻還一味地抓著他過去的東西不放？

就在重見大師的第一天，我心中卻冒出了要放下大師的念頭：我要去找到他在找的事情，而不是做他在做的事情。而且，是從我自己生長的文化源頭去尋找。

兩星期後，從義大利要返回台灣，途中經過巴黎，遇到正在寫戲劇論文的作家陳玉慧。她說：「你要回台灣做劇場，要有個團名。」她翻開《戲曲辭典》第一頁：「就叫『優』劇場吧！」「優伶」的簡稱，我覺得這個字是在形容「古老的表演者」，就說：「好喔！」

在「第一種身體的行動」中，有五位非常優秀的學員：譚昌國是台大環墟劇場成員、陳明才剛上過桂士達在國立藝術學院（現台北藝術大學）的工作坊、透過公開甄選的文化大學學生劉守曜，還有那位第一個跳進帆布中的林世茂，加上之前就一起工作的黎煥雄。大家都希望能繼續探討這個系統，就約定好，等我從義大利回來，要一起合作一齣戲：《地下室手記浮士德》，也就是優劇場的創團作。

1 一九八六年，葛托夫斯基受邀在義大利成立「葛托夫斯基工作中心」（The Workcenter of Jerzy Grotowski）。在此期間，他發展了一個稱為「藝乘」（Art as Vehicle）的表演研究。葛托夫斯基創作期間，與湯瑪士密切合作，稱他為「不可或缺的夥伴」，爾後也將自己的工作中心，更名為「葛托夫斯基與湯瑪士工作中心」（The Workcenter of Jerzy Grotowski and Thomas Richards）。葛托夫斯基離世後，就由湯瑪士承續此訓練系統，後於二〇二二年一月三十一日關閉中心。

宜蘭明山寺之行（潘小俠／攝）

第 1 章

探索，在古老中找答案

地下室手記浮士德

帶著劇團名字「優」回到台北，並履行出國前的承諾，一九八八年一月即開始準備《地下室手記浮士德》的排練。

在紐約大學上課時，教授曾給我們看了葛托夫斯基做的幾齣戲，包括：《浮士德》（The Tragical History of Doctor Faustus）、《忠貞王子》（The Constance Prince）和《衛城》（Akropolis）等。影片中演員身體的樣態和動作非常有張力，是一種具有身體技能、內在張力和詩性語言的表演形式。我想用葛托夫斯基做過的主題來練習這種表演形式的探討。編劇高榮禧跟石計生改編了馬婁的《浮士德博士悲劇史》，並採用了杜斯妥也夫斯基的《地下室手記》片段穿插其中。

當時我向父親借用位在台北興隆路四段，臨馬路的店面和地下室排練及演出，以《地下室手記浮士德》為作品名，也成為優劇場的創團作。

原著中，浮士德為了自身的欲望，將靈魂賣給了魔鬼梅菲斯特，最後雖後悔莫

及，卻終究被魔鬼帶入了地獄。浮士德的內在衝突與掙扎可能產生的戲劇張力，對演員來說是個很好的挑戰。除了大段急促得幾乎讓人喘不過氣的對白，表演方式上，也運用到非常大量的身體語言，或緩慢或翻滾動作，藉以表達浮士德內心善與惡無盡的掙扎。

葛托夫斯基的訓練非常注重身體的內在力量，也就是內功。但又必須是很有機性的身體狀態，就像印地安人或其他原住民族一樣，可以在森林、在大自然崎嶇險峻的條件下，自由自在地奔跑或跳躍，又可以安靜地不被敵人或獵物發現。在加州我們就是這樣被訓練的。《地下室手記浮士德》甚至可以說比較像是延續「第一種身體的行動」，進一步嘗試如何透過演員的身體傳遞具體的故事情境。

跟隨葛托夫斯基學習最大的收穫之一，是如何看到一個人身體狀態的有機性。所以在排戲之前，先訓練演員的身體，引導出他們身體的有機反應，帶動排戲的進行，且在每次重複時仍然具有當下的有機狀態。

當時承諾要一起做《地下室手記浮士德》的五位演員，除了我（飾演惡天使和海倫），以及黎煥雄（飾開場的敘事者）之外，其他三位，包括：譚昌國（飾演浮士德）、陳明才（飾演梅菲斯特）、劉守曜（飾演善天使和老人），都是「第一種身體的行動」留下來的演員，也成為優劇場的第一代團員。本來約好的林世茂則在

排練後沒多久，決定回阿里山種茶。

當時，這些人都還在大學就讀。所以，我就跟他們採取一對一的工作模式：每星期一到四，每個人輪流來跟我工作一整個晚上，第五天則是四個人一起來。為了訓練他們的腿功，每天清晨六點多帶他們到台大打太極拳。但因為陳明才在國立藝術學院（現台北藝術大學）、劉守曜在文化，距離台大都很遠，所以不到一個星期，就只剩下讀台大的譚昌國還在校園繼續站樁。

《地下室手記浮士德》一個半小時的演出，從零開始，每天早上打拳，晚上排練，花了半年時間。這幾位演員的身體張力就在這過程中，漸漸被磨了出來。

葛托夫斯基著重身體張力與內在衝動（impulse）之間的連結，認為演員的身體必須融入劇情，用肢體動作表達內在的情感。所以在舞台上移動、走路，或口白時，身體同時一起發展動作。這種表演方式，當時在劇場圈引起了很多的矚目與討論。

因此，《地下室手記浮士德》用了很大量的身體。每個角色的每個動作、每個細節都按部就班，就像寫歌譜曲一樣，一字一句、一個音符一個節拍，仔仔細細、清清楚楚地編排出整齣戲。所以，即使重複，也都是一模一樣，可以完全按照時間速度做出每一個動作。為了讓演員的身體從零到有，我們花極大的心力與時間編排動作，將角色內心的衝突與掙扎，運用肢體與聲音，清楚地刻畫出來。

一九八八年，《地下室手記浮士德》，譚昌國飾浮士德（吳忠維／攝）

第一齣劇的內省推手

一九八八年六月，優劇場正式成立。七月初，《地下室手記浮士德》就在興隆路四段，開始為期一個月三十天的演出，現在可以稱為長銷劇。這地方其實是個小小的空間，最多只能容納三十人左右。所以，我們也暱稱它為「三十人座小劇場」。

剛開始演出，許多劇場界的前輩、同好，以及大學生，全都聞風而來。第一個星期人很多，常常將滿小小的地下室擠得滿滿滿。記得有一天，因為座位太少，擠不進來看戲，有位長輩抱怨怎麼在這麼小的場地演出？但一個星期過後，熱潮漸退，來的人就愈來愈少了，甚至有一天只有四個觀眾，比台上演員還少。但我們還是天天演，整整演了三十天。

那時候劇團剛剛成立，一切都很克難，桌子、椅子、階梯、道具，全都是演員自己動手做，戲服也自己縫。正式演出之後，我們還煮飯賣給觀眾填肚子，便取名為「簽仔店」。我們為「簽仔店」做了一個漂亮的手染旗子，掛在街上表演場地入口。可能因為太好看了，旗子才掛上三天就被偷走了。

接續「第一種身體的行動」之後，《地下室手記浮士德》的演出又是一次新的挑戰。《中國時報》刊了一篇現代戲劇學者鍾明德的評論：

《地下室手記浮士德》，陳明才（左）飾演魔鬼「梅菲斯特」（吳忠維／攝）

……演員的表現是《地下室》一劇最令人耳目一新的成果。葛羅托斯基強調一個演員必須具備變魔術一般的能耐，意思是說，演員的表現必須讓觀眾自內心發出──「這是不可能的！」──的讚嘆。

……在《地下室》的演出中，飾演梅菲斯特的陳明才，飾演浮士德的譚昌國，他的身體彈性和耐力都令人佩服不已。……幾個由窗戶高來高去的「特技」，真令人懷念國劇中的武生造詣……《地下室》中最動人的幾個場面，譬如浮士德跟魔鬼簽約（由譚昌國在攤開的白布條上以身體「血書」），或浮士德下地獄前的「獨舞」，其動人的力量都建立在演員的肢體表現能力上頭。

……整個演出的場景因素非常「貧窮」……舞台主要由一個長方體形的白色空間、一塊可以移動的小平台、黑色地板，和兩三片大小不同的黑幕所構成……道具非常精簡，服裝很少變化，燈光的使用也相當原始。在聽覺方面，所有的音效幾乎都由演員的聲音和肢體來完成；周遭的車聲、雨聲或雷聲則偶爾構成了「最佳隨機音效設計」。……我個人印象最深刻的一個畫面是：浮士德突然拿出一碗白色顏料往黑幕橫潑過去，在宇宙洪荒中彷彿驀然喚出一系列的星辰、銀河。

……可是，在接下來我們將談到的「編劇」或「詮釋」方面，編導卻暴露出許多力不從心之處：題旨不明、節奏模糊、對整體結構的掌握力有未逮……最明顯

和最根本的編導疏忽是：「優劇場」為何在此時此地選擇向台北觀眾演出《浮士德》（《地下室手記》可以看成是剪貼在《浮士德》這個主結構上的一些片段）？……這種宗教、倫理方面的知識／信仰傳統對我們而言並不存在，因此我懷疑「優劇場」選擇《浮士德》時只顧到了劇場美學上的因素（儀式↕劇場），而忽略了《浮士德》對非基督教傳統的我們，並沒有那麼大的知性說服力量。

—— 鍾明德，〈地下室裡的浮士德〉，首刊於《中國時報》，民國七十七年七月七日、八日第十九版，並收錄於《繼續前衛：尋找整體藝術和台北的當代文化》一書

關於表演者肢體的動作，確實讓許多人都很讚嘆！但是鍾明德對於編劇一針見血的質疑，讓我深自反省：沒錯，真的是因為葛托夫斯基做過，我才去做的，完全不是因為我自己對《浮士德》有任何好奇，也沒有進一步地探索或詮釋。我只是按部就班，演繹了這個西方經典。確實這主題距離我們自身的文化太遙遠！

……整個《地下室手記浮士德》雖然因此顯得無的放矢，成了個「地下室（象牙塔）裡的浮士德」。可是，從做為整個演出序幕的「一個黨工的獨白」看來，我們

卻不難看見：當「貧窮劇場」手法跟我們的現實接觸時，它的劇場魅力是何等的迷人！（注：當這種「接觸」發生時，也許這種劇場已經不再是「貧窮劇場」了——那當然！誰又曾說過我們一定要按著貧窮劇場的「方法」搞劇場來著？）

在「序幕」中，一位敘事者（黎煥雄飾）坐在一堆磚塊上頭，粗糙的木桌上散放著幾本書，點著一盞搖曳的燭火。敘事者一邊翻書，一邊用屁股將磚頭搖得嘎嘎做響，他說：「剛剛被調職，在一個新成立的黨，因為一種激進，原先，他們給我一個很高的位子，然而就像我現在坐著的這些磚頭一樣，很高，然而卻只是疊著，疊著沒有砌合，所以在上面的時候，便想著：恐怕很快就會跌落的吧！……」

——鍾明德，同上段引文出處

鍾明德對《地下室手記浮士德》的形式看到了可能性，當然這篇劇評也提醒了我，為什麼不去做自己熟悉的故事？我想要從自己的文化源頭去找。但源頭是什麼？在哪裡？就從身邊還可以找到的古老文化中去尋找吧！

於是，「溯計劃」出現了。鍾明德是推了我一把的人。

溯計劃：想要重新長大

當年葛托夫斯基那句「你是個西化的中國人」[1]，一直是我心裡一個棒喝——我是誰？我的文化在哪裡？我的根在哪裡？

從小到大，我接受的教育模式讓我一心想要出國。但到了國外，卻又被外國老師說我沒有自己的文化！那句話的傷很深。

回台灣之後，心中就有一股強烈想要重新長大、重新認識自己家鄉的念頭。大時代的政經因素，導致過去的我無法決定自己如何成長，與生活所在的台灣在地文化存在著無可奈何的隔閡。但是，我可以選擇自己的未來。既然在台灣長大，我就要去了解這塊土地上的文化、傳統與故事。

「溯計劃」的起心動念，就是想要「重新長大」、重新探究自己生長的地方和

1　參閱《劉若瑀的三十六堂表演課》〈第十七堂課：去做——神祕劇〉，一六六頁。

傳統文化。

《地下室手記浮士德》演出後，譚昌國考上台大人類學研究所，決定回學校；黎煥雄的河左岸劇團愈來愈忙，參與「溯計劃」的成員，也就是第二代團員，除了陳明才、劉守曜，還有陳板、吳文翠、王榮裕、江宗鴻、黃朝義、何宗憲、邱秋惠、游蕙芬、邱美嬌、黃俊華、陳美芬等人。

「溯計劃」包含三部分：學術講座、田野採集與劇場呈現。學術講座是針對道教文化、音樂、科儀法事等，安排了一系列課程；田野採集是團員深入民間，實地接觸那些仍活絡於民間的民俗藝術、宗教活動；劇場呈現則有三種形式：國家戲劇院實驗劇場、民間野台的開放性演出，以及優劇場山上基地演出。

當時正值八〇年代後期，台灣剛解嚴，政治、經濟、文化……整個社會有股蓄勢待發、蠢蠢欲動的蓬勃能量，包括小劇場在那時代也最活躍，優之外，表演工作坊、屏風表演班、果陀、環墟、河左岸、筆記、方圓、小塢……我們這一代，所謂戰後嬰兒潮，這時已長大成為小劇場生力軍。

就在這樣的時代背景下，我們開始了「溯計劃」的碰撞。學習車鼓弄、民間小戲、跳鍾馗、道士戲、踩高蹺、八家將、北管……等。老實說，三十幾年後再回頭看，台語一句也不通的我，就這樣憨膽帶著一群年輕人，應該說跟著一群年輕人全

台走透透，深入研究台灣傳統技藝、祭典科儀，好像吹哨了台灣當代劇場回身望向本土常民文化的第一響。

重新認識這塊土地

當時心中只有一個前提：只要是古老的、傳統的，只要跟表演相關，都想去探觸。但是，到底要找什麼？那個撲朔迷離的「真正」表演者是什麼？到底方向對不對已經不重要了。哪裡有廟會、哪裡有祭典儀式，我們就會去，所有人都開心自由地奔向這個豐盛的、友善的民間文化領域。

踩高蹺

到北港，看到史文展的高蹺好厲害，就跟著他學踩高蹺。史文展剛退伍即承接了因車禍不幸喪生的父親史泰山留下來的民間藝陣團。史泰山生前拿手的是牽牛陣（後稱鬥牛陣）、素蘭小姐要出嫁……。一九九〇年史文展成立踏蹺陣，當時手中已有十個陣頭，為了紀念父親，將團命名為「泰山民俗技藝團」。

踏蹺陣就是高蹺陣，看見他們帥氣地在高蹺上，大步行走在不平坦的地面上如

履平地，偶爾還舉起一隻腳，單腳站立，可以踩著蹺蹲下、站起，實在有夠厲害。

在此之前我看過最厲害的高蹺，是美國麵包傀儡劇團，有一次在紐約一個小教堂，他們在演有關德國劇作家布萊希特（Eugen Bertholt Friedrich Brecht）的故事，戴著面具，踩在一公尺高的蹺上奔跑，實在帥極了。我開始幻想，有一天這些跟著史文展學高蹺的團員，也可以戴著面具在蹺上跑。後來，踩著一公尺高的蹺、戴著鍾馗面具，在國家戲劇院實驗劇場裡大膽邁步，護著要出嫁的小妹，是團員稱為「二哥」的王榮裕。

八家將

有人推薦洪嘉亨師父，說他的八家將很正統，腳部動作訓練得一絲不苟。想學，就要學這種。於是我們正式向他拜師學八家將。台灣民間的八家將是信仰的陣頭，傳說中是捉鬼驅邪的將軍們。在主神出巡時擔任隨扈，也是開路先鋒，有解運祈安、安宅鎮煞的功能。因有其神格，且有許多禁忌，多數都不會對外傳授。洪嘉亨師父在北港經營照相館，他傳授的八家將有一套傳統的動作。我們並沒有打算出陣，所以跟洪師父學了一小段時間後，並未繼續深入。

道士吟唱

透過李豐楙老師介紹，我們去跟基隆廣遠道壇李松溪道長道士吟唱學習。李豐楙老師是中央研究院院士，對於道士科儀研究深入，也正式向李道長拜師學做道士。李老師都會到場，也會通知我們。有一次他帶我們去看一個交通事故現場，做除煞跳鍾馗的儀式。因為必須在天未亮之前「辦事」完成，我們凌晨兩點多集合出發，三點半抵達一個馬路叉口，等到四點鐘，開始殺雞、跳鍾馗。

李松溪道長和其子李游坤道長的廣遠道壇，當時已是台灣最重要的道壇之一，行程非常忙碌。也許是對李豐楙老師的信任，他們一句一句地帶著我們這群劇場表演者吟唱。依道壇規矩，通常不正式拜師，道士是不外傳的。我們非常幸運能跟著李老師，也跟著兩位道長學習了快兩年。後來創作的《山月記》和《鍾馗之死》，都運用了道士吟唱的古調。

北管後場

在這期間，我們也跟著邱火榮北管大師（阿榮仙）學習北管後場，嗩吶吹奏和鑼鼓點。跟隨邱老師時，幾乎每週固定上課，大家也都各自選擇了自己有興趣的吹打樂器，有板有眼地按部就班練習。邱火榮是台灣國寶級傳統藝師，從小生長在

北管世家，專長嗩吶、京胡，以及武場的鑼鼓鐃鈸等，樣樣精通。他與妻子亂彈名伶潘玉嬌共創「亂彈嬌北管劇團」，國內許多著名藝師都傳承自邱老師門下。邱老師對我們這群現代劇場年輕人特別照顧。《鍾馗之死》在國家戲劇院實驗劇場演出時，邱老師直接帶著我們擔任後場樂師，這也讓當時的「溯計劃」往前邁了一大步。

除了親身學習之外，我們也會去看民間慶典，尤其是屏東東港的燒王船真是大開眼界，現場的景象至今歷歷在目。東港小鎮的燒王船，全鎮的人一起出動，同心協力用繩子將一艘真船大小、華麗壯觀的木造船，像拔河一樣繞行大街之後，小心翼翼拖到海邊去。在王船前面帶路的，是每一里每一村所出的各式陣頭：車鼓、八家將、宋江陣……，各個爭奇鬥豔、使出渾身功夫，尤其那宋江陣，聲勢浩大，每一隊少則三十六人，多則七十二人，一村一隊，雖然有種拚場意味，但全鎮的人在共同信仰底下，形成了一股強大的向心力，人人全力以赴，除瘟、去煞、保平安。第一次看到這麼大的「社群聚落」同心協力為一件事而努力，有一種羨慕，有一種歡喜！

從小，我在新竹眷村長大。眷村外有條小河，河的另一邊，是本省人住的地方，外省小孩跟本省小孩就常在溪岸互丟石頭。有一年中秋節，我哥被一塊磚砸到

頭，滿臉是血地回家。我媽生了四個女兒，我哥是唯一男生，我媽氣到第二天帶著他到河對岸沿街叫罵。

當時，確實存在著竹籬笆內外的隔閡，不只語言不同，還包括文化的、生活的極大差異。因為「溯計劃」，我參與了地方廟會、祭儀，認識了這塊土地上的這些人、看到了迥異於眷村生活的許多人事物，我終於感覺到自己跟這塊土地有所連結。

也不只廟會，原住民部落的慶典儀式，包括：賽夏矮靈祭、阿美豐年祭、卑南猴祭、達邦鄒族的獵人祭……聽說哪個部落有祭典，我們一夥人就吆喝趕去；不是湊熱鬧、觀光客的心情，而是對於重新認識自己土地文化的渴望與探索。

白沙屯媽祖徒步進香的有機性

在「溯計劃」中，除了民間技藝的學習之外，還有一個很重要的訓練，就是「走路」，我們稱之為「雲腳」。一九八九年七月的「明山寺之行」，就是優人雲腳訓練的第一個行動：背著竹劍、戴著斗笠，像行者般，從台北出發，徒步四天走到宜蘭。

一九九〇年三月，「溯計劃」已進行一段時間，也接觸到了民間傳統的進香文化。當時，吳文翠和黃俊華得知白沙屯媽祖即將入朝天宮安座，兩人立即趕到北港，跟著媽祖走回白沙屯。從他們的敘述中，我意識到白沙屯媽祖行進的方式，是一種打破人的基本慣性，是一種有機的訓練。於是，我們決定次年全團都要跟著白沙屯媽祖去徒步進香。

一九九一年四月中，是我第一次跟著媽祖徒步進香，有一個印象終身難忘。記得是走到員林福寧宮，一路隨行的「香腳」們早已經到了，但所有人的雙腳仍保持

060

踩踏狀態；只見一路前衝的媽祖大轎經過宮前，卻完全沒有停駕休息的意思，反而是正面直衝而去！心裡原是默禱著媽祖能稍作停歇的我，反射動作般，也隨即轉身跟著眾人往前奔去。就在這一瞬間，我跟著眼前所置身的人群，默契十足地在同一個節奏裡，身體一起規律地湧動；不是走，也不是跑，而是一種身體張力匯聚而成一股流，氣勢萬千地往前推！

斷加速。

前一刻雙腳還一跛一拐號著的年輕人、汗流浹背的大肚歐吉桑、累到話都變少的老太太……竟在同一時刻、同一個律動中，融會成一體，形成一股能量飽滿的生命之流，隨著媽祖大轎向前推移。置身在這股流動之中，我覺得我的身體好像不再是自己的了，腦袋思考的速度已跟不上前面媽祖大轎的牽引，隨流奔湧的身體不

上百人就這樣和著媽祖大轎的律動，奔走了兩個多小時，直到彰化花壇。一停下步伐，兩隻腳刺痛痠麻，不只一小步都動彈不了，甚至連站著都成問題。思維的速度終於趕過身體，也才意識到，整個身體早已超過了平時運動的極限。夜裡，躺在借住的民家，疲累到幾乎沒有知覺，卻又無法入睡，數年前在加州牧場，深夜裡不知何時停歇的肢體疼痛又排山倒海而來……。

媽祖的有機性

葛托夫斯基的有機性訓練，就是要讓人認識並打破自己以為的極限。位在苗栗通霄小鎮的白沙屯拱天宮，信眾代代相傳以徒步方式，抬著媽祖神轎，走過苗栗、台中、彰化、雲林，跨越大安溪、大甲溪、大肚溪、濁水溪，一路前往北港朝天宮進香。除了每年固定在農曆十二月十五日下午擲筊，決定「起駕日」、「刈火日」與「回宮日」之外，每一年的進香天數、路線都不一樣，而是由媽祖透過行轎指引扛著神轎的轎夫前進。

對信眾來說，透過媽祖神轎的指引是理所當然，卻不曉得，媽祖指引神轎前進的未知狀態，是多麼可貴的一件事。白沙屯媽祖那頂神轎，其實就是最完美的領導者，而且是超越身與意的表演者。

絕大多數的人，都是由頭腦架構出行為的選擇，生理時鐘也根據自己所創造的模式在進行。從小上學開始，我們就被安排什麼時間應該做什麼事，也總有一套應該如何生活的準則。白沙屯媽祖徒步進香的特殊性就在於：由神決定一切，也就是所謂的有機性狀態，打破了人們認知的理所當然的生理時鐘。

大腦系統常會告訴自己：我怎麼可能走那麼久？我不可能走那麼遠！但白沙屯

媽祖就曾經持續走了一天一夜，三十三個小時之間沒有駐駕，只有短歇，有人沒有停歇、沒有睡覺地跟著走回來了，而且大多是穿著拖鞋的老太太。我們以為不可能的事，常遠遠超乎自己所想像！

不只走路的人，扛轎的人也面對同樣刺激的不可預知。白沙屯媽祖的抬轎班，四人一組，三班輪流，通常每小時換一班。但遇到趕路的「急行軍」狀態，就必須半小時換一班。因為同樣的距離，可能去程六天，回程卻只有三天或兩天半時間。

抬轎人的移動腳步被加快，而且明確感知到是轎子在帶著他們前進。

透過神轎指引所產生的有機性走路方式，不是任何一個人為頭腦所決定，個人完全無法預知、無法控制；幾月幾日起駕出發、擲筊決定；幾月幾日抵達朝天宮，擲筊決定；走哪條路，則由媽祖透過行轎指引扛著神轎的轎夫前進……沒有人知道媽祖想走哪條路，只知媽祖可能喜歡去逛逛種花的田、可能喜歡走人煙稀少的小徑——神奇的是，竟然在田埂邊，就有一個人正在等著媽祖前來。大家也才恍然大悟：啊！原來有個人在這裡祈求媽祖，媽祖於是就來了！

白沙屯媽祖徒步進香超過一個半世紀的由媽祖帶領的傳統、無數不可思議的靈驗神蹟，讓人由衷佩服、信任與虔誠，累積成信眾對白沙屯媽祖牢不可破的信仰狀態：既然是媽祖決定，永遠相信。而對於白沙屯媽祖的相信，創造了一個真正以神

的意志領導人類在進香期間的認知；這個認知系統幫助人類跨越了自己——原來，我們所認知的自己，其實不只如此。也因為這個覺醒，讓我們對自己的生存狀態產生一種「我要用我的方式生活」、「我不要依循被環境所駕馭的模式而活」，因為，慣性的認知、機械性的規則，通常只會創造出一個自己不想成為的樣貌。

在最好的時刻，結束

還記得走白沙屯的第一年第一天，因為我穿的鞋子不對，才走了一天，到第二天，雙腳就腫得厲害。半路休息時脫下鞋，當媽祖再度起駕時，我腫脹的腳完全套不進鞋子！只好趕緊到旁邊商店買了雙拖鞋，但拖鞋實在不適合走路。不得已，只好坐上車。

坐在車上，一路看著從眼前掠過，跟隨媽祖前進的阿嬤們，以及男女老少的信眾。尤其看到那些阿嬤們，腳上不就穿著拖鞋？只不過多穿了絲襪。我忍不住問自己：既然來走白沙屯，坐在車上哪叫走白沙屯？跳下車，從此不再上車；心裡打定主意，不管落隊多久、多遠，都要走出對我生命有意義的路程。

從那一天開始，三年的白沙屯媽祖徒步進香，我沒再上過車。記得第三年回程

064

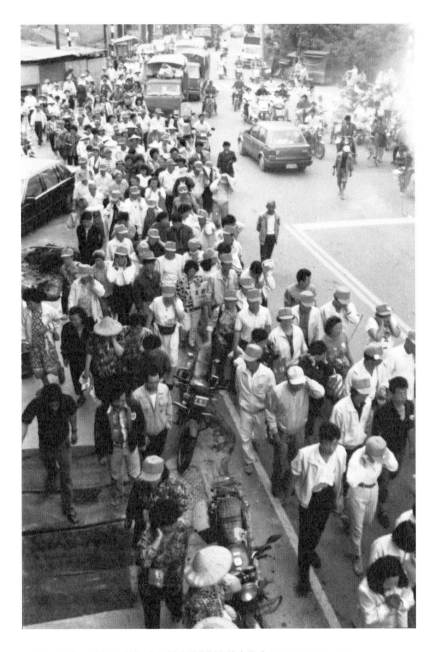

一九九一年起，優劇場連續三年跟隨白沙屯媽祖徒步進香（優人文化藝術基金會提供）

當天，應該是半夜一點多，媽祖起駕，快速離開北港朝天宮，一路快走，直到天亮。跟在隊伍中，我的腳很不合作地開始抽筋。停下來，按摩一下後，繼續往前走。一走，又抽筋，按摩後再走。就這樣，整整四天，從北港一路抽筋回白沙屯。停下來，按摩後再走。就這樣，整整四天，從北港一路抽筋回白沙屯。

我落後整個進香隊伍半天以上，但咬著牙，我絕不上車。也許是葛托夫斯基的訓練，練就出我的某種耐受力與個性。

白沙屯媽祖徒步進香，非常具有挑戰性，媽祖不停，信眾就不能停。這也成為我從加州回來之後，最精采、嚴格完美的有機訓練。在加州，葛托夫斯基的很多訓練，比如唱歌，常一唱就三、四個小時不停。很多練習都一樣，什麼時候休息、停止，不知道。葛托夫斯基說，每一個訓練都要結束在最好的時刻，而不是結束在預訂好的「叮咚！」下課鐘響時。這就是所謂的有機性（organic）。每個人都必須時時保持警覺，而不是刻板地等待機械式的預設狀態。這才是人的訓練，而不是學校模式的敲鐘上課、下課。

白沙屯媽祖徒步進香是我們在「溯計劃」探源路上，挖掘到最珍貴的一處寶藏！在路上遠遠看著白沙屯媽祖那頂粉紅色神轎，只感覺那形象很奇特。但是，當自己走進去，置身在徒步隨行的信眾之中；路途中相遇的人，只要是跟著媽祖來進香的，主動請你吃、給你飲料、請你到家裡住……每個人因為媽祖而沒有了距離。

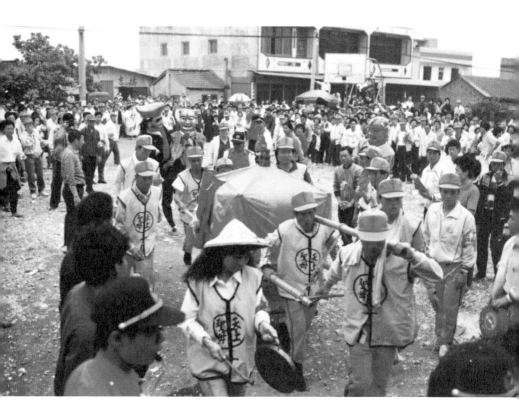

白沙屯媽祖鑾轎行進速度極快，是最完美的領導者，也是超越身與意的表演者
（優人文化藝術基金會提供）

跟隨白沙屯媽祖走路，也不只是讓我們用雙腳踏踏實實地跟這塊土地結合，夥伴們的心也被連接起來了；不只是我想去探源，大家也都想要去探源，想在自己生長的地方，真正扎下根，找到自己。

從一九九一年開始，優人跟著白沙屯媽祖前往北港朝天宮進香，再走回苗栗拱天宮，連續走了三年。第四年優人神鼓成立，當時團員正好去印度溯心之旅，錯過媽祖進香期。隔年，我們開始自行雲腳台灣，繼續長程徒步訓練。而吳文翠仍每年跟著白沙屯媽祖徒步進香，至今未曾間斷。而跟隨白沙屯媽祖徒步進香的香燈腳，已從當時的兩千人到現今的十一萬人了。

天羅伯家的黑板

以田野採集、拜師學藝的方式，我們到台灣各地學習民間技藝。每到一個地方，都會待個兩、三天或一星期，其中的車鼓弄，每次去，卻是待上一個月。團員中吳文翠是雲林人，而吳天羅的「旭陽民俗車鼓劇團」就在雲林土庫馬公厝，因為文翠的引薦，我們去了天羅伯家。

天羅伯的家坐落在一片青綠稻田中，下了車，還要走一小段田埂，經過豬圈，才抵達傳統三合院改建的現代版透天厝屋舍，有一個很大的院子。我們每次一行二十幾人，吃喝住全在他家，跟他們生活在一起。早上，我們會被天羅伯的月琴聲叫醒，吃過早餐，就開始學唱，下午則在院子練跳的動作。

車鼓弄，又稱車鼓戲、弄車鼓，是一種載歌載舞，結合說、唱、表演的民間歌舞技藝；內容大多取材自民間傳說或歌謠，活潑逗趣，是迎神賽會、農閒祭典、新婚鬧洞房等農村喜慶歡宴中，最受歡迎的鬧場演出。

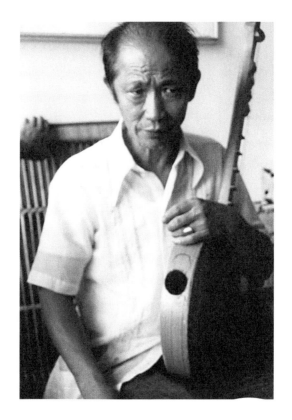

「旭陽民俗車鼓劇團」創辦人吳天羅（優人文化藝術基金會提供）

「溯計劃」之前，我沒聽過車鼓弄。到天羅伯家學習，才發現在台灣民間的生活，竟然有這麼精采的戲劇形式。天羅伯家牆上掛著一塊黑板，上面記著出陣跳車鼓的行事曆：幾月幾日，誰家喪事、哪家喜事、○○○生日⋯⋯。常常，這一天喪事，隔一天就是婚事；遇到婚喪皆宜的好日子，很可能喪事才結束，同批人馬又趕場去喜事「逗鬧熱」。

天羅伯會帶著我們這群台北來的大學生，一起去看他們在現場唱作俱佳、生動活潑的演出。就在一次出陣的告別式中，見識到「孝女白琴」：只見有人跪爬在地上呼天搶地，哭聲響亮有旋律，又極度悲傷。但後來才知道，那個傷痛欲絕的人，不是喪家，是來幫哭的「孝女白琴」。長這麼大，竟完全不知道台灣民間存在這樣演技絕世精采的常民文化，出國學表演的我，真的嘆為觀止。

一九九九年，獲頒「民俗藝術終身成就獎」殊榮的天羅伯，一九三○年出生在極度貧困的雲林鄉間，從小喪父，沒有機會讀書。偶爾出現在庄頭大樹下賣唱的江湖藝人，深深吸引著他。十三歲，開始向女盲師學唱江湖調，聰穎的他會自己即興編歌、月琴彈奏；十五歲離家加入歌仔戲班。戲班子解散後，為了討生活，四處走唱賣膏藥。六○年代電視機問世，搶走了他的叫賣生意。腦筋靈活的他，就守在雜貨店的電視機前，趁著廣告播出空檔，以一把獨創的「六角月琴」，自彈自唱自編

的拿手絕活，竟然讓觀眾聽到忘了看電視！這是天羅伯膾炙人口的「抨倒電視台」傳說。四十多歲，天羅伯回到故鄉，成立了「旭陽民俗車鼓劇團」。

老老實實練就真功夫

天羅伯的唱腔，有板有眼。以前的人學藝，大多口耳相授。天羅伯對我們這群台北來的年輕人，幾乎是毫無保留地傾囊相授，一首又一首，好像唱不完似的。不過，天羅伯那一口道地、夾著古腔的老台語，就連吳文翠這個土生土長的雲林人，要聽懂都很難，何況我在眷村長大，實在太難了。雖然天羅伯知道我聽不懂，但因為我是團長，他跟我講話的時候，都超認真，一講就是十幾分鐘。我邊聽邊點頭，但會趁機轉頭問其他夥伴。文翠從小在鄉下講台語長大，到台北上大學，才覺得自己「國語」不標準。沒想到大學才畢業，竟然又能回家鄉學古典台語，真是開心極了。

她對跳車鼓特別有興趣，唱起車鼓調也特別有味道。

下午在院子裡學跳車鼓。低胯、屁股往內抬、扭動身體的車鼓弄動作，是農暇之餘衍生出來的一種自娛娛人的動作，看似樸實簡單，但其實蘊含著身體力量中心的奧祕。天羅伯的兒子、媳婦，都是他的傳人。

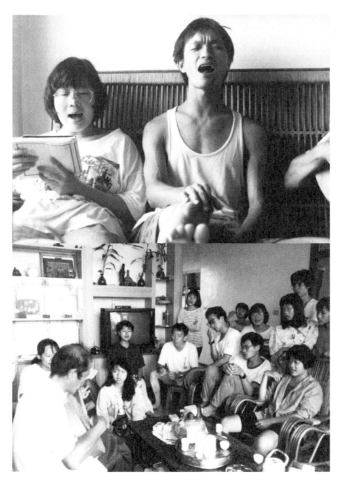

1　劉若瑀（左）與王榮裕（右）於天羅伯家練唱中（優人文化藝術基金會提供）

2　優劇場成員聆聽天羅伯彈奏月琴（優人文化藝術基金會提供）

073　天羅伯家的黑板

看到天羅伯的身體動作，就想起當年在加州接受葛托夫斯基訓練時，曾跳過一種海地傳統儀式舞蹈 Yanvalou：每天跳四、五個小時，目的就是在糾正我們的脊椎，也就是要找到胯的位置。因為，脊椎是身體移動的源頭，尤其是尾椎和胯，找到了、做對了，就找到力量的中心。身體的移動像有一股流在體內，和著口中的歌謠，在儀式祭典中可以一直唱一直跳。我想這種舞蹈應該也是來自古老的農田，從耕耘中發展而來。

天羅伯，台灣這位歐吉桑略低著身體，雙手中的四塊竹板一打、腰肚一沉，內在的勁扎下去，再拔起來，展現的是扎實腿功。那不只是肌肉的運動，而是內裡有股力量被提了上來；而內在的那股勁，從外面看去，就像要從泥濘農田裡拔出腳一樣。世界很大，但每個民族好像都是從農田耕作中，長出了生活裡的民族文化性。

對於低胯移動的腳勁，我想天羅伯不一定知道其中的原理，但因為他一直都這麼做，早已成為他身體的一部分了。這種腳上的內勁，卻是無法口頭傳承的，只能老老實實去做，才能練就真功夫。尤其，我們從沒在田裡勞動過，要找到身體力量的源頭、學會這種身體移動的方式，就必須透過蹲低的跑步訓練，不斷地練、不斷地磨。

明山寺之行

每次從天羅伯家離開，帶著滿滿的友善與感恩的收穫回到台北後，除了在劇團位於興隆路排練場每天晚上磨兩、三個小時之外，我們同時也有氣功、內功的訓練。就在政大附近的河堤邊，帶著氣功走路，繞著河堤低胯快走一、兩個小時是基本訓練。

後來，大夥想要做一次集中的加強訓練，決定走路到宜蘭明山寺移動訓練。一九八九年七月八日出發，走了四天抵達，在寺裡訓練了一星期。每天早上要從明山寺跑到海邊。那時候王榮裕、吳文翠都是蹲低從海邊跑回明山寺。所謂尋找東方人的身體觀，從他們向下扎根的力量，在此時逐漸有點眉目。

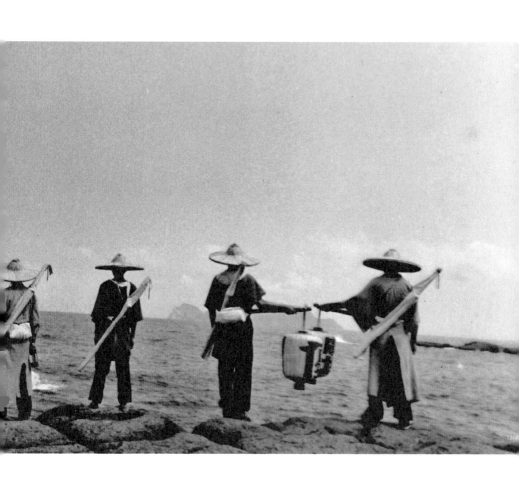

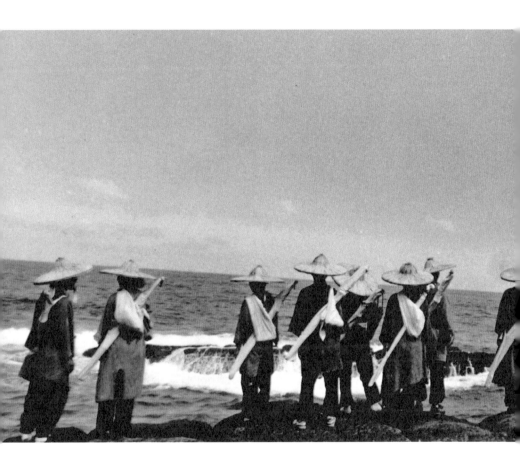

一九八九年的「溯計劃」，「明山寺之行」訓練，自台北徒步行至宜蘭（潘小俠／攝）

從《鍾馗之死》到《七彩溪水落地掃》

一九八九至一九九二年，這三年多的「溯計劃」，讓團員中不論是客家子弟、外省第二代、本省第幾代的所有人都雀躍不已。長到這麼大才開始認識自己生長的土地。當時劇團沒有薪水，遇到要去做田野調查，學生就蹺課，有工作的就請假，沒工作的就……沒包袱囉！所有人都樂在其中。

我們以表演藝術、以創作為名，但像是在重新生活，重新長大。許多以前不曾去的地方、不曾見識過的事情，還有民間的人情味、大師的傳承，不論未來轉化的創作如何，大家心中都已經有一種不可言喻的飽足與感謝！

進行「溯計劃」期間，我們同時完成了幾部作品：《鍾馗之死》、《七彩溪水落地掃》、《山月記》與《漠‧水鏡記》。在這些作品中，無論是內容或形式，我們都運用了「溯計劃」在民間田野所學到的技藝：車鼓、八家將、高蹺、道士調、獅鼓、北管後場、鑼鼓點、嗩吶，以及氣功、太極拳、太極導引、劍道。不只試圖

從民間音樂、身體動作尋找表演形式，也想從民俗典故、傳說中，找到屬於自己的創作主題，將現代表演藝術與在地文化連結。因為老師父的傳承都用台語，我們也決定全部用台語演出。這在當時才解嚴不久的台灣社會有點敏感，但其實也是因為大多數團員的母語是台語，說起台詞自在多了。

《鍾馗之死》

《鍾馗之死》是「溯計劃」中，從民間文化取材、汲取靈感的「尋找鍾馗三部曲」之一，一九八九年十一月七日到十三日在國家戲劇院實驗劇場演出七場。由於票券一發售就被搶購一空，為免觀眾失望，在十一與十三日兩天各加演一場，總共演出了九場。

鍾馗，是民間信仰中除妖降魔的鬼王，人鬼敬畏。在民間的除煞祭儀活動中，「跳鍾馗」是一種常見的儀式。道士通常會使用一尊一公尺高的鍾馗布傀儡。也因此，以民間故事為題材，融合所學傳統技藝的《鍾馗之死》，即成為「溯計劃」的第一個演出。

《鍾馗之死》的故事汲取自古籍《夢溪筆談》、《獅子賺》、《斬鬼傳》傳奇

逸事。整齣戲以古代篇與現代篇交疊呈現。古代篇以四個片段：藍衣鍾馗，點出死亡的意義究竟為何？是成全個人？還是以群體為重？接著是奈何橋上的白衣鍾馗，被包拯斥責不知權宜變通；再回溯中舉狀元，卻因為長相太醜而被貶抑受辱，憤而自殺的綠鍾馗。最後一段是腳踩高蹻、身披紅袍的陰間判官鍾馗。現代篇則以群戲為主，穿插在古代篇中，充滿群體的節奏與能量。

一開場，黑暗中蹲坐著燒紙錢的年輕人，口中喃喃自語著對死亡的疑惑與恐懼……突然，一群人唱著節奏輕快的牽亡調緩緩進場。不一會兒，年輕人也起身，跟著邊跳邊唱：「墓仔埔的路上草啊青呀青，墓仔埔的路上草啊發呀芽……」拉開了序曲，緊接著，典故傳說中的鍾馗在〈玄宗夢〉中登場。

創作《鍾馗之死》的九○年代，台灣經濟飛躍成長，股市首度直衝過萬點，但社會人心卻沒有隨著財富增加而安穩，反而更虛無，更充滿焦慮與不安，對祈求庇佑也更貪得無厭。劇中，鍾馗就因人的貪厭感到厭煩，甚至勃然大怒，終至反思死後受封為除妖大元帥的價值與意義究竟何在？

《鍾馗之死》的古今交錯表演方式，是一個實驗，也是團員接受太極拳、太極導引、氣功等肢體訓練，尋找特屬於東方身體形式的初步展現。尤其，刻意插入的現代篇，以群戲為主，以今映古，也是一個刻意的對照。

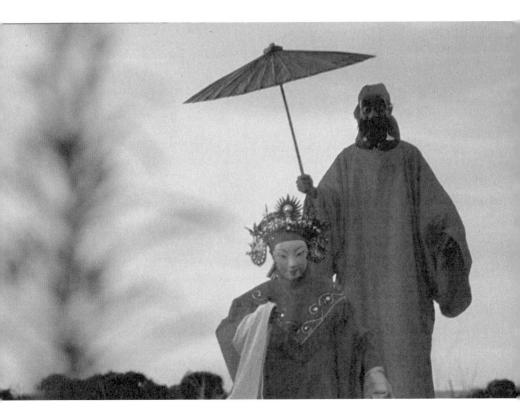

一九八九年，《鍾馗之死》，簡偉斯（左）飾鍾馗小妹，王榮裕（右）飾鍾馗（潘小俠／攝）

《鍾馗之死》，沒有傳統話劇形式的具體情節，也沒有工整對白，除了踩高蹺，很多劇情也都用舞蹈、歌唱來表現；牽亡調、道士調的歌謠與舞步、乩童起乩的動作全上場，企圖塑造出一個詭譎荒謬而神祕的戲劇情境。

鍾馗是鬼王，是陰間判官，形象必須具威嚇力，我們決定讓劇中的判官鍾馗造型頭戴面具，腳踩高蹺，身穿大紅長袍。包括要出嫁的鍾馗小妹，戲服靈感來自布袋戲，由團員自己縫製大戲服。當演員穿上如此繁複厚重的戲服，也會如布袋戲偶般，身體線條完全被遮住，必須將內在情感表達，透過服裝移動產生的張力傳遞，再加上面具，聲音共鳴點無法由口腔傳出，必須透過頭頂背脊，甚至全身的共鳴腔，所以對演員是極大考驗。而且，在演出進行當中，脫下面具、換戲服，也都是在現場進行。因為，面具不只是面具，也是演員進出角色的象徵。

《鍾馗之死》以古諷今，用古老的民間傳說，諷諭當代人心的慌亂與衝突。演出前，為了以民間音樂做現場配樂，全部人先跟北管藝師邱火榮密集學習了三個月的北管後場。演出當下，阿榮仙領軍坐鎮，嗩吶、二胡、鑼鼓點，全部團員自己來。其實滿生澀的，好在有老藝師在，好不了也錯不了。這也是優劇場第一次的樂器現場演奏。

劇中也引用了民間喪葬習俗用的「牽亡調」，另一個橋段用了當時黑名單工作

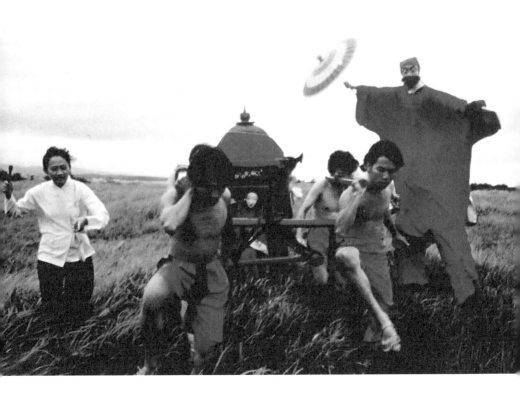

《鍾馗之死》前排四人左至右為：吳文翠、黃俊華、江宗鴻、王榮裕（潘小俠／攝）

室的〈抓狂歌〉。劇情、配樂、表演方式，從內容到形式，完全是現代與傳統的混搭，既草根又前衛。不過，也因為實驗性太高，當時台大戲劇系胡耀恆老師到實驗劇場看過演出後，在報上發表了一篇文章，說他看不懂我們到底在演什麼，但也點出了我們當時的狀況：

……演出者態度認真感人。他們像初生的嬰兒血水淋淋，也像練武者在打通任督兩脈以前一樣熱血沸騰，危機四伏。但是他們無疑是劇場中一個元氣充沛的新生命，吸取百家正在鍛鍊蓋世神功。……

——胡耀恆，〈「優」劇場演出「鍾馗之死」〉，《聯合報》，民國七十八年十一月十一日第二十九版

《七彩溪水落地掃》

繼《鍾馗之死》後，就是巡迴全台十八場的《七彩溪水落地掃》，一九九○年十月六日從雲林虎尾開始，巡演地點包括：屏東、台南、嘉義、彰化、台中、新竹，甚至還跨海到澎湖馬公演出。然後回到台北，在台大校門口、保安宮、建成公

084

園表演。最後回到家門口，十二月八日在木柵忠順街口完成封箱演出。就如早期穿鄉過鎮走唱的歌仔戲班，我們採取不上舞台，而是直接在地上隨興演出的「落地掃」方式，廟口、街頭，隨處就是舞台、都能開演，有時也與當地的陣頭一起踩街，沿路表演。

《七彩溪水落地掃》講述了一個從海底脫逃的黑龍精來到一處偏遠的黑龍村，要求村民為牠蓋廟，而牠則承諾將保佑村民賺大錢。村民一聽到能賺大錢，便卯足勁，合力為這突然冒出的黑龍精蓋廟。

但村民不知道的是，這條黑龍精的龍屁、龍尿、龍屎無所不在滲入土中、水中、空氣中，溪水因而變成七彩顏色，魚蝦大量死亡，農田裡的作物也無法生長。村民不得已遷村，卻發現，許多人的身體逐漸出現嚴重病變。村民群起向台北的「大官虎」（台語，權臣、官僚的意思）投訴，卻反被警察強力驅散。求助無門的村民忍無可忍，決心與黑龍精展開一場大決戰……。

推動「以農業培養工業，以工業帶動農業」，一切以經濟成長優先考量的年代，大小工廠、加工業，就在人人懷抱地方繁榮、賺大錢的幻夢下，以血汗、土地為代價，默默呵護、餵養了一條小黑龍。沒想到，小黑龍成長速度驚人，很快就失控成為大口吞噬百姓、土地、山川的大黑龍！這條黑龍，究竟該如何被掃掉？

這齣戲，是編劇暨導演陳明才獻給因為公害汙染而受苦受難的鄉親；是優團員多次到南部實地對被汙染的河川進行田野調查，親眼見識在台灣各地為了經濟發展，以山川大地、人民健康為代價的殘酷現實。劇中有句台詞：「台灣錢淹腳目」，就是當時瀰漫在台灣社會的氛圍與狀態。但富庶繁榮的表象下，卻是難以挽回的毀滅性環境破壞，以及人與土地的密切關聯。

「七彩溪水」加「落地掃」，演出內容與形式，也意味著希望能將被嚴重汙染的溪流、土地，落地清掃除淨。

演出時，團員們利用各種回收材料製作戲服與道具，並將「溯計劃」田野中所學習到的說書彈唱、講古、民俗戲曲、肢體技藝，全都用上了。尤其，這時候我們已經跟天羅伯學跳車鼓一段時間了，所以劇中有很多車鼓陣的身體動作。

整齣戲很熱鬧，跳車鼓、牛犁陣、歌仔戲，還有舞龍——那條大黑龍，用錫箔紙拼貼而成，長管子般，又大又圓；很滑稽，但嘲諷意味十足。主演的王榮裕在戲中，頭戴鴨舌帽、油嘴滑舌的造型模樣，詼諧逗趣。吳文翠扎實的跳車鼓動作、劉守曜反串飾演的小妹，都令大家印象深刻。

台上演員跟天羅伯練就的扎實腿功、肢體動作，一舉一動都散發著某種民間力量的特質，確實讓許多人為之驚訝！

086

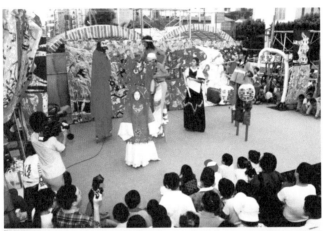

1　2

1　一九九○年，《七彩溪水落地掃》巡迴台灣野台演出，為優劇場第一個
　　走入鄉鎮的作品（優人文化藝術基金會提供）

2　《七彩溪水落地掃》踩街演出中，高蹺者為吳文翠（潘小俠／攝）

「溯計劃」的洗禮和養分，讓《七彩溪水落地掃》從形式到內容，充滿在地美學，甚至有人形容這是一齣台式歌舞劇。也因為主題所控訴的河川汙染，正是當時台灣所面臨的嚴重社會議題，更觸動了許多人的心。

內容與形式之外，《七彩溪水落地掃》的表演場地，也從通常屬於都會的、小眾的劇場空間，跨足到地方、社區，並經常和在地藝陣團體打成一片，譬如在雲林虎尾和北港演出時，即邀請了當地的北管團、歌仔戲團、車鼓陣、舞龍舞獅隊等，演出前，一起浩蕩踩街，鑼鼓喧騰的熱鬧情景，就如同慶典廟會般。從民間而來，再回到民間，做最實際的接觸交流，也是當年優的鄉民劇場企圖之一。

或許因為一九九〇年代台灣環境汙染議題，風起雲湧，以嘲諷方式呼應的《七彩溪水落地掃》，在當時曾引起一陣小風潮，甚至有觀眾如追星般，我們在哪裡演出，就跟到哪裡，還寄卡片給我們的演員呢！

一九九〇年十一月，巡演回到台北，在台大校門口演出時，我在《七彩溪水落地掃》最後加上了一段〈鍾馗嫁妹〉，由劉守曜穿著寬大的戲服，以跳車鼓方式，搖擺演出要出嫁的鍾馗小妹。此外，還配上了陳明章的歌曲〈下午的一齣戲〉，讓原本熱鬧喧譁的氛圍，溫馨地結束在陳明章字字句句唱進台灣人心坎的歌聲裡，也在裊裊餘音中，演員們一一走下台，為觀眾奉茶。

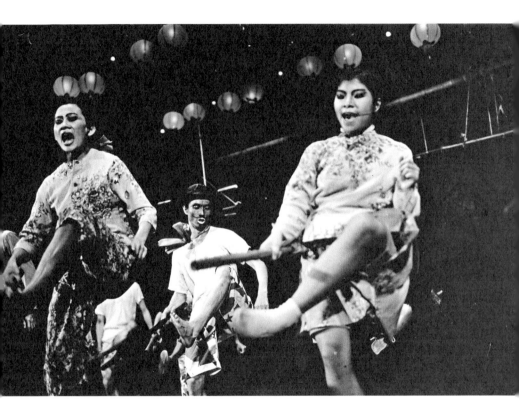

《七彩溪水落地掃》，吳文翠（左）、邱秋惠（右）演出「車鼓弄」 （潘小俠／攝）

在台上演出時，演員們其實都畫著很誇張、實驗性很強的濃妝。但走下台奉茶，演員們先褪下角色戲服，不管男生或女生，卸下濃妝、換上白色上衣與卡其色長褲，素淨地為觀眾奉上一碗溫熱的茶水。

之所以奉茶，而且是用最傳統的鋁製大水壺，用碗。在「溯計劃」田野期間，每到一個鄉村，讓我們感到最窩心的，就是奉茶這件事；路口、屋前、廟埕，板凳上放著一個大水壺、一隻碗，讓有需要的人可以取用解渴；簡單的心意，卻充滿人對人最體貼的溫暖與善意。而奉茶，不只是在地生活的一部分，也成為我們創作上的養分。

結局的〈鍾馗嫁妹〉和奉茶，是在台北場才加進去的，台下觀眾在陳明章的歌聲中，喝下演員雙手奉上的一碗茶，觀眾演員，台上台下都歡喜、開心。

林懷民老師在台大校門口看了這齣戲之後，讚嘆台上演員的身體有技巧也有強烈的台灣生命力。他說：「這些人的身體很可觀！」他不是說這些人學了民俗動作，而是看到了某種向下扎根的身體觀在年輕人的身上出現。王榮裕之後參加雲門的《流浪者之歌》，就是來自《七彩溪水落地掃》的緣分。

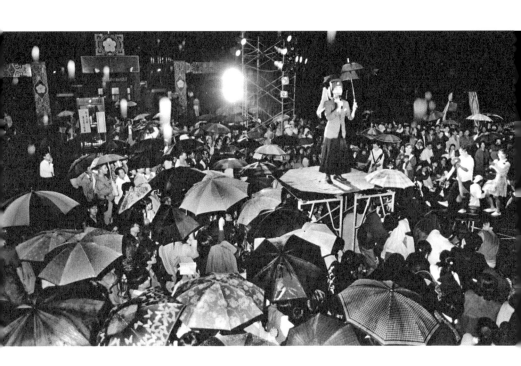

《七彩溪水落地掃》巡演回到於台大校門口，舞台中央演出者為劉守曜（潘小俠／攝）

草根美學風潮

《鍾馗之死》、《七彩溪水落地掃》，都是「溯計劃」中團員們將深入民間所學習到的形式，運用到表演創作裡。有人批評說我們做得很表面，似乎只是把故事放進來、把歌放進來、把身體動作……但相對的，也有很多人認為，我們開創了所謂的本土劇場先鋒，帶起了一股常民文化、草根美學風潮。因為就表演形式而言，無論如何，優劇場是第一個將台灣常民文化元素放進當代表演藝術之中的團體，而且全部以台語演出。這在當時，確實是「新」的表演風向，也創造了所謂本土劇場的現代劇場風潮。

必須坦白說，無論是否真的引領了一次小劇場革命，那都是無意間創造的結果，我其實只是想透過「溯計劃」，有意識地去探源。在葛托夫斯基身邊接受訓練時，那一個自以為是的自己被打破了，再也無法去做原來認知的自己。於是，只能藉由不斷探索、溯源，重新認識自己，重新長大。

「溯計劃」進行期間，某一天，在優的興隆路排練場有一場研討會。會中，我提到了我們正在做一些關於台灣常民文化的探討。台下聽講的一個女生突然站起，一臉挫敗地說，她活得很痛苦，一直覺得自己是個外來人，因為她不會講台灣話，

連去買菜，都沒辦法和賣菜的人溝通。

我跟她說，山不來就你，就自己去就山。我說，我其實也一句台語都不會講，做了「溯計劃」，還是不會講。可是，因為「溯計劃」接近了台灣這塊土地，我開始覺得有一種熟悉感，有一種安心。

從《山月記》到《水鏡記》

演出《鍾馗之死》時，演員需要戴面具，也發現這是另一個表演上的挑戰，需要更進一步探索面具跟表演的掌握。在東方劇種中，中國傳統京劇是畫臉譜，大陸民間有一種儺戲是戴面具的，當時就請陳板和陳明才兩人前往大陸貴州，蒐集儺戲的相關資訊。他們帶回一大箱木作儺戲面具，也是《山月記》中，請張忘設計〈老虎進士〉和〈巡山頭〉兩個作品面具改造的依據。

《山月記》

一九九二年一月，在老泉山上劇場推出的《山月記》，包括了〈巡山頭〉與〈老虎進士〉兩個作品；〈巡山頭〉以民間相傳寡婦扇墳，暗喻心急改嫁，序幕即以兩名寡婦上山掃墓揭開；歡喜、戲謔中，充滿嘲諷意味。〈老虎進士〉則改編日

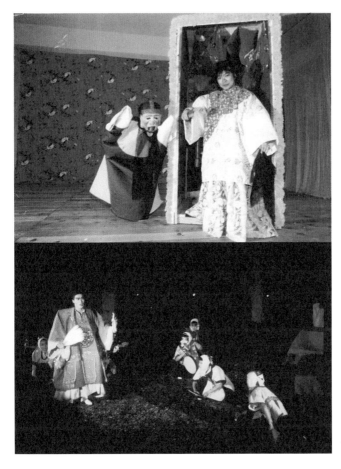

$\frac{1}{2}$

1 一九九二年,《山月記》之〈巡山頭〉,王榮裕(左)、邱秋惠(右)
　（優人文化藝術基金會提供）
2 《山月記》之〈老虎進士〉於森林中演出,朱宏章(左)飾進士
　（優人文化藝術基金會提供）

本作家中島敦取材自唐代傳奇小說的《山月記》，講述詩人李徵，二十歲左右即考中進士，少年得志當了官，卻無法忍受官場醜態而辭官還鄉。但由於自大的羞恥心，歷經破產、抑鬱、發狂，最後悲情地從人變成了老虎。

〈巡山頭〉全部採車鼓弄演出方式，包括一首一首編唱的歌謠，以及身體的動作，都是跟天羅伯所學的車鼓身段。此外，兩位飾演寡婦的演員：王榮裕與邱秋惠，背上各綁了一個傀儡布偶，既是不言自明的暗喻，同時也意圖讓昔時寡婦與現代新娘相映照。

〈老虎進士〉運用的是道士吟唱，以強烈的儀式性氛圍烘托悲劇式的劇情。第一版的老虎是何宗憲，吳朋奉飾演跟老虎對戲的進士。第二版的老虎是江宗鴻，對手戲是朱宏章。《山月記》在老泉山上首演時，以滿山燈籠燭火指引觀眾在星光月影的朦朧氣氛中，進行一趟猶如山中傳奇的戲劇之旅；沒有室內小劇場的拘限束縛，也不會像野台廟會般嘈雜擾攘，純然享受「山月」的浪漫與觀戲的藝術快感。

後來《山月記》受高雄文化局邀請到美濃黃蝶翠谷演出。當時高雄御書房主人簡秀芽，秉持回歸自然、環境保護的觀念，為了不讓觀眾帶寶特瓶礦泉水進山，幫優人手工製作了數百個竹杯子，且帶著大桶大桶的水，用人力提進森林中。當天下午的陽光穿越樹林，就是現成大舞台；躲在樹林間的老虎，在叢林光影中，突然竄

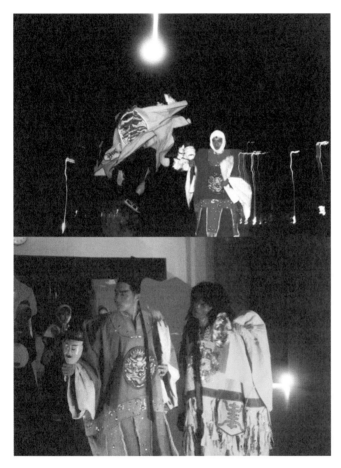

$\dfrac{1}{2}$

〈老虎進士〉有多位優秀演員參與：

1 何宗憲（左）飾演老虎，吳朋奉（右）飾演進士（優人文化藝術基金會提供）

2 朱宏章（左）飾演進士，江宗鴻（右）飾演老虎（優人文化藝術基金會提供）

出、縱身躍起，直奔觀眾眼前，是一種毫無距離的臨場感。主修聲樂的江宗鴻，飾演老虎這個角色，唱頌了道士古調，傳遞〈老虎進士〉的悲戚與無奈……

一點寒泉此日焚，散花林。千般厭穢逐他方！

散滿午啟中，高真前饗供！潔淨！

《水鏡記》與面具發聲

為了面具的發聲，我們邀請了日本狂言大師野村耕介來台直接教授面具發聲。

在此之前，我曾獨自去日本，看到一場未著戲服的能劇大師示範演出：他穿著一般輕便服裝，刻意跪坐背對觀眾。當他開始唱之後，我看見他的脊椎在呼吸般的膨脹，而聲音也好似直接從脊椎傳送到觀眾席，難怪日本能面的口型很小，聲音傳送都被面具擋住了，而能劇大師的聲腔卻沉厚有勁，傳音寬而遠，才終於明白，戴面具的發聲非常不易。

跟野村耕介練習了面具發聲之後，我們發展了《水鏡記》，其中主要角色是蔡文姬。邀請張忘直接根據日本能面中「女面」來設計，其中眉、眼、嘴的位置跟

098

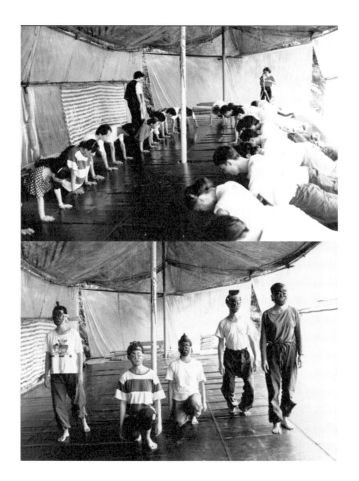

日本狂言大師野村耕介來台，於老泉山劇場教授優劇場面具發聲訓練
（優人文化藝術基金會提供）

「女面」是一樣的，以致於我個人第一次戴上這個面具，在老泉山演出蔡文姬時，幾乎寸步難行。

能面的眼睛位置比人的眼睛高一點，戴上面具後演員必須稍微低頭，才能透過能面眼睛縫隙中的光看見外面。但此時，觀眾看見的角色的臉，就不是正對著戲中的其他角色。所以，需要從內在看見自己身體如何活動，看見自己的「面」朝向哪個方向。也才知道，除了發聲，戴面具的演出更難。如何內視自己這件事，直到我參加內觀中心的禪修之後才體悟到。這也是為何一直對戴面具演出那麼好奇，因其中的奧妙，對演員的訓練似乎是更上一層樓的學習。

以「文姬歸漢」為故事主軸的《水鏡記》，描述的是一個古代女人在亂世所面臨的困境，包括對自己命運無法掌握，以及人與人之間無法信任、理解。故事開場是一群沉默的戰士，以及一群被人遺棄的寡婦，這些人日復一日地重複同樣的生活，殺戮、死亡、絕望和等待。文姬踏上歸途，卻在人和鬼、生和死之間，尋求擺脫被命運作弄的方法。

這是「優劇場」自八九年開始進行目前已廣為劇場人所知的「溯計劃」以來，最具體、完整的一次呈現。過去幾年來他們實驗、開發的各種戲劇元素和素材，

一九九二年，《水鏡記》（潘小俠／攝）

潋

水鏡記

諸如演員通過各種身體鍛鍊（從太極拳、氣功、劍道、禪坐到一些台灣民間儀典的表現技藝）所要展現的一種「精神性」的身體，面具、能劇的發聲、布袋戲服裝，道士吟誦，獅鼓……等均被結合運用在這次想要呈現的戲劇形態中。這麼一個對台灣現代劇場戲劇形態的綜合性探索和開發，絕對稱得上是一個宏偉的抱負和企圖。不過，在實際呈現的整體成績上，離預期目標恐怕仍有一段很大的落差。如同過去的演出，這個落差仍主要出現在編、導的問題上面。

——林寶元，〈爭戰還不夠殘酷《漢·水鏡記》觀後〉，
《ＰＡＲ表演藝術雜誌》第二期，一九九二年十二月號

然而走過了四年多的「溯計劃」，到了《水鏡記》，卻有一種沉重的壓力。這時學生團員從學校畢業了，這些不用支付薪水的團員，有的要去當兵，有的要步入社會，有的結婚生子。大家開心地認識台灣、一起創作。如此拚命地過了三、四年，也開始擔心未來。而劇團因《水鏡記》的戲服和為了整理山上劇場，也欠下了上百萬元債務。雖然對方都沒有追著我們跑，但是「溯計劃」好像可以停下來，緩一緩腳步。

在對劇情和編導手法上給予許多指正之後，林寶元老師在文末說了一句話：

「話說回來，優劇場在戲劇型態方面的探索，仍是值得期待的。」感謝林老師的鼓勵，我也相信，在那個可以衝撞的年紀，「溯計劃」所有參與的人、所有相遇的事，都會在這個土地上繼續發芽、長大，甚至開花！

《聽海之心》於花蓮海濱擊鑼（郭重光／攝）

第
2
章

出世，開始向內的旅程

從印度回來的眼神

一九九三年五月底，阿襌（黃誌群）從印度回來了。在他去印度之前，我就邀他入團，他也承諾了。但他想先去印度自助旅行，一個月。

一個月過去了，他沒有回來。兩個多月後，我收到一封殘破的信，是阿襌兩個月前從印度寄的，已在途中輾轉一個多月。信裡寫到，他在瓦拉納西（Varanasi）恆河邊的一個小旅館，遇到了一位雲遊僧教他打坐；他說：「如果現在回台灣，我對禪坐剛剛產生的連結就會因為忙碌而中斷了。我會繼續留在這兒旅行和禪坐，直到旅費用盡。」信末寫道：「如果你可以來印度……」

劇團當時正受邀去菲律賓演出，其中鼓手的角色已預訂是他，行政人員對他不能如期返台有點微詞，而我則擔心他的安危，知道是因為「打坐」，反而有種安心：「這年輕人竟然願意打坐！」

阿襌當時是雲門舞者，到優正式工作之前，已經陸陸續續教我們打鼓一年了。

106

每天早上五點，他從木柵住處騎摩托車到老泉山上，帶我們打拳、練鼓；兩個小時後，七點鐘，再騎著摩托車到八里的雲門排練場。與雲門的合約到期，他才正式加入優。也就在這段工作轉換期間，他去了印度。

原本對阿襌的印象，就是一位舞者，身體健壯。半年後，見到從印度回來的他，我嚇了一大跳，跟原來的樣子完全不一樣——黝黑之外，整整瘦了十公斤，變得很精瘦。最特別的，就是他的眼神，很亮！

那眼神，好像看著某樣東西，卻又彷彿不是很明確在看哪一個物體；當他看著你，卻又不像在看你，而是一種「我在看我看見你」的樣態，好像他不是用眼睛看見外在的物體，而是用他的眼神去體會外在的整體狀況，因而使得眼睛出現了「神」；就是眼睛裡好像有眼神，而那明亮就來自於，他不是單獨看見一個物件，也沒有跟特定的物件交流，好似正在看，看著正在發生的事。他說他在印度時時刻刻在練習看著自己，包括：吃飯、走路，讓自己可以活在「當下」，看見整體的狀況。

阿襌的眼神，讓我想起當年在加州跟葛托夫斯基工作時，有一個訓練：「運行」。每天日出或日落，我們就要到附近的山頂上去做「看」的訓練。「運行」是用一種瑜伽式的身體平衡狀態，以天地上下加上東南西北四方的運轉，讓眼睛練習「看」（to see）的能力。葛托夫斯基當時就常常跟我們說，眼睛看的時候，不要

有焦點；不要看見物體的一部分，而是看見它的整體，像打開窗戶、像攝影機全景，看見的是整體影像，而不只是影像裡的某一個物件、某一棵樹或某一隻鳥；但，又沒有真正的看，一種離見之見。

對於葛托夫斯基的「看」，當時的我一知半解，但阿襌的眼神似乎讓我找到了方向。

阿襌從印度回來不久，我們去嘉義梅山移地訓練。台北到梅山，車程好幾小時。因為早起，在車上我不知不覺就睡著了。醒來，看到坐在一旁的阿襌，姿勢居然都沒變！而我從坐著到打瞌睡，整顆頭垂下來，身體也歪過來歪過去。阿襌卻在四、五個小時車程，完全保持同一姿勢。

我很驚訝，就問他，「你在做什麼？為什麼不會打瞌睡？」他說，「因為我一直在看著我自己。」「看著自己」──這不就是當年葛托夫斯基告訴我的話嗎？

在加州，我用「莊周夢蝶」做了表演課的呈現。葛托夫斯基看完之後，問我，「是誰在做夢？是你在做你的夢？還是你在做莊子的夢？」我啞口無言，因為那時候我只是想做一個有自己文化的故事。聽說他之前在歐洲講老莊思想，我就選了這個主題。但當時的我怎麼會知道「莊周夢蝶」寓意是什麼？被他一問，我當下傻住。只記得葛托夫斯基那時候說，要看著自己；一個人必須同時是兩隻鳥，一隻是

108

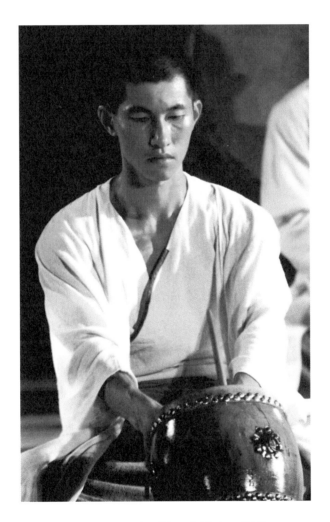

黃誌群，團員稱呼為阿襌師父，他說：「先打坐，再打鼓」
（優人文化藝術基金會提供）

在吃東西的你，而另外一隻，則看著正在吃東西的你；也就是，包括吃飯、走路、跟別人說話，都要有一個內在的你在看著你自己。

就這樣，帶著大師所給予關於生命的疑問、藝術的疑問，以及與自身文化關係的疑問，我回到台灣。在一開始的優劇場時代，花了四年多時間的「溯計劃」，就像瞎子摸象一樣，在台灣的常民文化裡摸索和追溯。但也就在這溯源過程中，遇到了具備獅鼓、武術傳承的黃誌群，也就是阿襌。他的背景似乎幫助「那個西化的中國人」的我，打開了一扇窗。

但是，如果阿襌沒有去印度，我可能會繼續在傳統文化中探索。然而，還有一個要實踐的功課，似乎並不只在文化裡，而是與內在生命的連結。所以阿襌的印度之旅，帶回來「吃飯、走路都看著自己」這件事，讓從義大利回來，決定放下大師，回到自己的文化中，弄清楚「誰在做夢？」的摸索者，打開了一扇門。

我決定跟著阿襌先好好打坐。他說：「好，那就先打坐，再打鼓。」

當時，劇團的團長是鍾喬，帶三位行政兼團員在山下辦公室上班。阿襌回來正式工作的第一天早上，我邀了三位行政團員一起在山上打坐。下午她們下山處理行政事務，我和阿襌繼續打坐一整天。第二天早上，除了我跟阿襌，只上來了一位團員，也說明了另外兩位同事因山下事情好多、好忙，坐在山上，心不安，想趕快下

山處理。第三天，一個也沒來，只剩下我跟阿禪。我們仍繼續打坐，一天八小時，坐了三個月。

毛毛蟲事件

我很愛打坐，一屁股坐下去，動都不動；有時候一坐下來，就直接坐到中午吃飯。有一天，我一樣坐在大石頭上。坐了很久，從半張的眼睛隙縫間，瞥見了一條毛毛蟲朝我爬過來；愈爬愈近，感覺就像要往我身上爬過來了。

我不敢動，但又很擔心，會不會爬到我身上？愈爬愈近的時候，直覺式的，我伸出手，輕輕一撥，那毛毛蟲被撥到石頭下，我還歪頭看了牠一下。就在這時，我心裡突然浮現一個巨大的驚訝：「天哪！牠掉入了萬丈深淵！」我坐著的那顆石頭很大，石頭下方則是一處山坳，大概有一人或半個人高，相對於毛毛蟲的小小身軀，真的是萬丈深淵！

接著，我就出現一個念頭：「啊！我怎麼那麼暴力？」「暴力」這兩個字，是我在禪坐當中出現的第一個覺醒，也就是我第一次看見自己。而那個看見，讓我頓時感到很痛苦。就像在加州時，當葛托夫斯基跟我說，「你是個西化的中國人」這

句話時，覺得自己好像什麼都不是，沒有自己的文化、沒有自己選擇的能力，只是跟著時代盲目生活著。

撥下毛毛蟲的瞬間，我想著「我怎麼那麼暴力？」那麼，之於其他人，我是不是也很暴力？

接著，我就想，什麼事情是暴力呢？我要求大家一定要做「溯計劃」是不是暴力？而「溯計劃」期間的《水鏡記》，那超重又超貴的傳統戲服，一件製作費就將近十幾萬元，是不是也是暴力？那時候我們沒有錢，但我還是堅持要手工刺繡，要做成像布袋戲偶的戲服一樣精美細緻，因此積欠了很多債務。

我開始想，是不是一味用自己的堅持造成劇團的負擔？尤其是那一頂拉不起來的大帳篷。那時謝英俊建築師幫劇團設計了帳篷，他自己當志工帶領團員用手搭蓋。每個週末跟團員一起上山，就是為了拉起那兩頂帳篷。拉了快兩年，還是拉不起來，只有一個小帳篷勉強拉了起來，那頂大帳篷始終沒有完成。而兩個帳篷近百萬元的費用，也一直欠著。

那幾年走白沙屯，堅持徒步的我，也經常走得遍體鱗傷。在身心感到無比挫折的時候，我曾經去請教靈鷲山的心道法師。我問他，推動「溯計劃」，探尋古老的文化，「我這樣做到底對不對？」我內心想要告訴心道法師的是，我在做一件很值得

大家稱讚的事啊！沒想到心道法師卻說，追尋古老很好，但是掌握現代也很好啊！

心道法師的話和毛毛蟲事件似乎在提醒我，每一件事情都存在很多面向。我回頭審視之前堅持做的那些事情，包含「溯計劃」、戲服、搭帳篷，才省察到，我其實是自以為地在要求別人；也才意識到，每一件事情都可以用另一種角度去看待。當我們堅持非如此不可的時候，從另一個角度來說，可能是傷害。一件事情的夢想跟理想、是是非非、對與錯，都沒有一定的定論。

兩個夢

阿禪的出現，讓優劇場，也讓我的人生進入另一個轉折。打坐，對於生命的了解，成為與我們生活並存的一門功課，而打鼓則成為我們藝術表達的媒介。此兩者也成為優人神鼓「道藝合一」的理念目標。然而，我從加州帶回來的兩個題目：「西化的中國人」與「誰在做夢？」，實踐路徑為什麼是由阿禪帶到優的呢？又是誰的安排呢？

打坐半年左右，我做了兩個夢。第一個夢，夢見我跟阿禪在山上排練場，我正穿著戲服做動作，一不小心摔倒，一隻有力的手把我扶起來。這人戴著一個面具，

另一隻手拿下面具，那是阿禪的臉。

第二個夢是我們兩人坐在山上排練場台子邊緣講話，突然一起向後仰躺在台子上，當時覺得距離很近，好像夫妻一般。夢醒之後，我開始覺得，每天一起上班打坐的這個人，似乎將進入我的生活。但那時的阿禪一心想出家，我們之間也沒有感情上的表示。

在這兩個夢之後，我似乎也看見了自己在生活上最重要的目標，就是從禪坐中了悟生命的渴求。也漸漸明白，在優最初幾年的小劇場時代，那些街頭運動的參與抗爭，好像跟自己內心尋找的東西並不相同。隨著每日的禪坐，另一個內心深處的聲音在告訴自己，我想要改變。身邊這位每天一起打坐的年輕人，是被命運安排好的，我們將一起在生命的道路上，以表演藝術為媒介，有著更不可思議的任務要去執行。

原來，從印度回來的這眼神，就是為了「優人神鼓」的誕生而存在。

溯心之旅：優人神鼓正式開始

我和阿禪在山上打坐三個月之後，決定招收新團員。招生簡章上明白寫著：

「我們有一座山，在山上，我們打坐、打鼓和打拳。」這張招生海報吸引了一些年輕人來考試，最後五個新團員加入：阿暉（杜啟造）、阿勇（盧國欽）、小六（蔡燿如）、佛佛（詹靜茹），以及一位在台灣的美國人阿蓮（Jenny Starr）。

每天，在山上，先打坐，再打坐；早上九點到十二點，三個小時打坐；下午，四個小時練習打鼓。過了五個多月，一九九四年一月，我們以「優人神鼓」之名，在老泉山上呈現這段期間訓練的成果。並請了香港音樂家龔志成，以嗩吶、笛子和阿禪的大神鼓搭配，其他六人，包括我，就以打了三個月的底拍，配合阿禪的傳統獅鼓，合演了〈獅子出洞〉、〈破地獄門〉。

為期七天的演出，每天都吸引約五十位觀眾上山來。當時山上劇場非常簡陋，還記得有一天，演出到一半，突然下起滂沱大雨。演出並未中斷，所有團員擠在藍

$\frac{1}{2}$

1「優人神鼓」成立，演出〈獅子出洞〉，左至右為：蔡燿如、杜啟造、
詹靜茹、黃誌群、劉若瑀、盧國欽、Jenny Starr（優人文化藝術基金會提供）

2 龔志成吹奏嗩吶（優人文化藝術基金會提供）

白塑膠篷下打鼓，台下觀眾只能撐傘或躲在另一個藍白帆布下，甚至淋著雨觀賞。

其實，我們都還不算會打鼓，但每天打坐三個小時、打鼓四個小時，好像有一種寧靜中的暴發力，看的人竟然都說好。連龔志成也說，這鼓聲前所未有，在這山上特別震撼。

沒想到，其中一位觀眾回家後，告訴父親在老泉山上所感受到的震撼。當時也剛好農曆新年快到，這位觀眾的父親就邀請我們在大年初二、初三，到台中演出，為他們的房產促銷活動增添氣勢，也開始了優人神鼓的第一筆商業收入。

那兩天我們賺了六十萬。在此之前，我們從來沒有因為演出而賺到任何錢。之後沒多久，又受邀拍攝一支商品廣告；無須演出，只需要阿襌打鼓，其他人在旁吆喝即可。就這樣，我們又賺了三十五萬元。兩筆收入，剛好將之前在山上搭帳篷所積欠的近百萬元債款還清。

溯心，讓自己改變

打坐、打鼓，讓優的內外在，都產生了全新的可能。我也開始想去恆河，看一看那個讓阿襌脫胎換骨的地方，便規劃了去印度的溯心之旅，也像是「溯計劃」的

延伸。一九九四年二月開始，為期三個月，每個人都必須像阿禪當年一樣，先獨自旅行一到一個半月，第二個月之後，才陸陸續續在菩提迦耶（Bodhgaya）會合，再一起北上達蘭薩拉（Dharamshala）。

出發前夕，不知道從哪裡冒出一個念頭：大家都剃了光頭再出門吧，男生、女生全都剃。詢問每個人的意見，竟然也都欣然同意。可能想著反正要到印度，三個月後，應該也長回來了些。

不過，剃光頭這動作，其實具有更深層的特殊意義——決心蛻變的一種儀式性行為。阿禪從印度回來之後的轉變，我心中清楚瞭然，也期待，這趟印度溯心之旅，要讓自己有所改變，找到內心那個離見的看見。

這趟印度之行，團員小六因家人不放心而不能前往。剩下我們一行六人：阿禪、我、阿暉、阿勇、佛佛和阿蓮。進入印度之前，先經過泰國。

泰國是一個奇妙國度，既古老又現代，到處是歷史古城、大小寺廟，卻也隨處可見新潮酒吧、咖啡廳。大街小巷裡，閒晃著來自世界各國的觀光客，晚上燈紅酒綠、酒酣耳熱。天一亮，滿地仍是酒瓶空罐，街道上已出現赤著腳、身穿黃色袈裟的托缽僧人踽踽前行，和跪在路旁的信眾，提著一籃籃的食物要虔誠供養。出世入世在同一條街上。生命的叩問就已經開始了。

118

在泰國待了幾天之後，除了阿暉直接前往孟買，其餘五人先飛到尼泊爾，見識千年古城加德滿都。阿襌說，這也是他第一次前往印度的路線。從泰國到加德滿都，好似漸漸將我們跟「溯心」的旅程拉近。加德滿都之後，阿襌說，大家必須單獨前往印度。

第一次獨自旅行的我，從加德滿都搭飛機到孟買，目的地是普那（Pune）的奧修社區。一抵達孟買，依著手上旅遊手冊的資訊，我在機場外叫了一輛電動三輪車。坐上車，車夫將我的行李綁上車頂後，還遲遲不走。我很納悶，但又不敢問。原來，車夫是要繼續攬客。直到小小的三輪車擠滿了七、八人，綁在車頂的行李也一層疊過一層，車子才終於在晃動中發動。

從孟買機場到奧修社區，車程超過五小時。孟買是印度第二大城，卻不是我概念中的大城景象。車子行經市區整齊的街道後，景觀愈來愈不同；大街道上，除了汽車、摩托車、人力三輪車、腳踏車、牛……所有可以想像到的交通工具，都同時出現。街道兩側的高樓、水泥房，漸漸被大片貧民窟取代。所謂的房子，其實就是一塊布遮蔽的空間罷了。沿途，整條街的貧民窟，看不見盡頭的髒亂、殘舊、灰濁空氣、眼神空洞的乞食男人、枯槁婦人、瘦弱小孩……眼前的景象讓我頗震撼，這就是印度？別說明亮的眼神，我已經出現恐慌的眼神了。

進入三摩地的旅程

還在加德滿都時，我們住的小旅館設施簡單，但乾淨舒適，還可以吃到老外做的有機麵包。我背包裡還塞了兩條，準備在印度享用。

終於找到奧修社區。下了人擠人的三輪車，找到預先訂好的小旅館，放下行李，心中開始不安、反胃，昏昏沉沉的，竟然就開始嘔吐，吐完了就拉肚子。第一次意識到，真有水土不服這回事。渾身不舒服，便將背來的兩條麵包送給乞食的人。兩天後，更嚴重了，完全不能進食。

雖然身體虛弱，我每天還是會進到奧修社區，參加各種靜心課程。在加州森林訓練時，葛托夫斯基就經常提到奧修，所以同伴都在讀奧修的書籍，知道這位出生在印度的靈修大師，思想融合了印度瑜伽、西方基督教、東方禪學、中國老莊哲學。現在竟然可以親身來到這裡，還真不可思議。

位在貧民窟、行乞者遍布的小城普那之內，奧修社區彷彿世外桃源。從一九七四年成立以來，即不斷吸引來自世界各地的靈性追求者。

不管男女，進入社區都必須身著長袍，白天是藏紅色，他們說這是太陽的顏色；晚上則要換成代表月亮的白色袍子。

120

第一次一個人出國旅行，又獨自來到奧修社區，心裡其實有點怕。好在之前已經學了打坐，心中不安的時候，我就打坐。社區裡的人，各種膚色、各種國籍都有。印度、德國、法國、美國，當然也有台灣人。在園區走路時，我帶著內觀的眼神向前慢步走。一天，從眼角餘光瞥見跟我穿著同一款樣式的台灣拖鞋。我沒有轉頭去看是誰。有時在餐廳吃飯，聽到熟悉的鄉音，也並未前去打招呼。雖然在這個陌生的地方令人緊張，但此時只想認識一個人：奧修。

我固定參加各種課程：每天早上的動態靜心（dynamic meditation）、傍晚五點鐘的亢達里尼靜心（kundalini meditation）。白天就去奧修的三摩地（Samādhi），也就是奧修的安息地，一處很安靜、神聖的金字塔型空間。進入三摩地需要脫下鞋，不唱歌、不跳舞，也不說話，就只是靜靜地坐著。

我喜歡進入三摩地，上午、下午都去。有一天，當我們安靜地打坐時，耳邊傳來空靈的西塔琴聲。彈琴的人，是經常來奧修社區的日本音樂家 Atasa。在這裡認識了 Atasa，也結下日後與優人神鼓合作的機緣。

在這裡也認識了 Jivan（Jivan Sunder）。他是「神聖舞蹈」工作坊的指導老師。

在加州時，葛托夫斯基就經常提到葛吉夫（George Ivanovich Gurdjieff）的神聖舞蹈。「神聖舞蹈」，也稱「葛吉夫律動」（Gurdjieff movements），並不是一種舞

蹈，而是關於身體覺知的練習，讓人在動作中觀照自己，整合自己的頭腦、情緒和身體，也就是理智中心、情感中心、運動中心，透過精準的移動、數拍，達到人與內在的和諧，並觸及內在的寧靜。所以說，神聖舞蹈也是一種動態的靜心方式。

很意外能在奧修社區深入接觸到葛吉夫的神聖舞蹈，並且認識 Jivan。後來優人邀請他到台灣，帶領優人們學習神聖舞蹈，並成為優人的基本訓練課程之一。阿禪也在創作《金剛心》時，開始嘗試將武術動作轉化成神聖舞蹈的模式呈現。

奧修社區的行程之後，我繼續往北走，誤打誤撞來到了距離普那不遠，名列世界文化遺產的阿姜塔石窟（Ajanta Caves）和艾羅拉石窟（Ellora Caves）。當時其實是看到旅遊手冊簡介，心想，既然就在附近，那就去看看吧。沒想到，竟然是印度最大的佛窟聖地。

超過兩千年歷史的阿姜塔石窟，西元前兩百年就開始雕鑿，是目前已知年代最久遠的佛教石窟，比玄奘法師從長安出發到印度取經的年代還要早。但隨著佛教信仰在印度更迭起落，被塵封在茂密叢林中長達一千多年。直到十九世紀初，英國士兵因為打獵，追逐一頭老虎，因為坐騎的馬匹不小心跌入洞裡，才意外發現這處曠世古遺。

艾羅拉石窟完成於五到十一世紀之間，整座山頭綿延兩公里長，其中的凱拉薩

石窟（Kailasa），歷時一百多年，挖掉二十萬噸石壁、動員七千人力才鑿成的濕婆神廟，是目前全世界已知最大的巨石雕刻神廟。

印度的生命之河：恆河

兩天之後，我繼續往北走，去了卡修拉荷（Khajuraho），這是行前阿襌建議我一定要去的地方。現在的卡修拉荷是個小鎮，但在十一世紀，卻是昌德拉王朝（Chandela Dynasty）的首都。全盛時期，以黃紅色砂岩建造了近百座神廟。王朝滅亡之後，神廟也被摧毀大半。現存的二十二座神廟上半部，由上到下刻滿了印度眾神、天人，以及人類吹奏樂器、跳舞、瑜伽動作等千姿百態。而最有名的，是各式各樣姿態撩人的男歡女愛形象。豐滿有力的生動線條，極致展現了印度雕刻藝術的高度成就。

在卡修拉荷這個俗稱性廟的動人雕刻前強烈的視覺衝擊之外，對於陌生人也有著奇妙的相遇體驗。

當天火車不知道誤點了多久，終於在深夜抵達卡修拉荷。一走下月台，就被至少二十個小孩蜂擁圍上，一隻隻伸長的小手，以及叫嚷不停的「盧比！」「盧

比！」真的把我嚇到了！給或不給，慈悲或拒絕，其實都是掙扎。

志忐之間，看到不遠處站著一個西方人，我趕緊走過去寒暄搭訕。因為同是觀光客，同理心下，相互照應，也下榻在同一家旅館。在卡修拉荷期間，出入旅館之際，碰到了，就彼此打個招呼，沒有太多交談。

當這人要離開卡修拉荷時，突然跟我說，他的錢全部用光了，問我可否借他兩百美元？他說會在瓦拉納西還我，因為瓦拉納西是大城市，他就可以用信用卡提錢還我了。當下，我第一個反應是，這到底是真是假？但隨即心念一轉，這些天的相遇，因為有他的照應，才安心許多，所以，就給了他兩百美元。心裡卻也明白，雖然我們都說會去瓦拉納西，但在此道別後，就各奔西東，咫尺天涯了。

幾天後，離開卡修拉荷，瞻仰了泰姬瑪哈陵。蒙兀兒帝國的沙賈汗為摯愛的亡妻，以純白大理石建造一座史詩般壯闊、絕美的宮殿。讓自己，也讓世人永遠記得那無可代替的美麗與思念。日落時分，我坐在庭園噴泉旁，看著夕陽餘暉照耀在大理石上，折射出細膩奇幻、千絲萬縷的絢爛光彩……這時，我也才發現，我似乎從來不曾這麼清楚、專心地看著一樣事物。一個人旅行，雖然很孤獨，會感到緊張，但幸好我開始打坐了，面對陌生環境，沒有那麼恐懼，能夠靜下心好好欣賞古人偉大的作品。

揮別了淒美如詩的泰姬瑪哈陵，下一站就是瓦拉納西，暫停之後，即要前往菩提迦耶，阿襌已經在那裡等候我們多日了。

完全沒想到的是，到了瓦拉納西第二天，居然就在恆河邊上，遇見了在卡修拉荷那位西方旅人，他也真的還給我兩百美元。因為完全沒有期待，反而覺得是意外的禮物。

印度的生命之河：恆河，流經無數鄉城，其中，瓦拉納西被視為最神聖之地。

每日清晨，天尚未亮，水岸、碼頭邊，早已滿是或坐或站或冥想打坐的信眾，虔心等待朝陽從遠遠的水平線上緩緩升起，金黃色的天光投射在恆河水面，印度人將自己從頭到腳浸入水中，洗淨身體，也潔淨內心。沒多久，泡茶的老人從河中汲了一桶水，「茶！茶！」開始了他一天的生意。

同一天，就在黃昏時刻，我竟然遇到了有點悵然的阿勇。他坐在恆河邊上看夕陽。他說，他已經從日出到日落，坐了好幾天了。

阿勇說他離開加德滿都後，搭巴士進入印度。跟我一樣，水土不服，身體極不舒服。更糟的是，他被導遊安排去了喀什米爾的斯里納加（Srinagar），住在船屋裡，三天就被索討了五百美元；不給，就下不了船。

身上的盤纏就這樣幾乎全沒了，哪裡也去不了，只好一路輾轉到瓦拉納西。他

說，錢被騙光了，又生病，心情沮喪落寞；每天坐在恆河邊，看著河水，不斷問自己：為什麼要來這裡？

我們相遇的這一天，他從早上坐到傍晚，當溫潤多彩的夕陽緩緩隱入恆河粼粼波光之際，心頭的糾結鬱悶，突然間鬆開了；懊惱的問題也瞬間消失，心情變好了。也就在這時候，我們在河邊不期而遇。隨後，我們結伴同行，一起搭火車到夥伴們相約會合的菩提迦耶。

不透過眼睛的看

阿禪早已在菩提迦耶，如如不動地等著我們了。我跟阿勇最先到。相隔約兩個月，深夜在菩提迦耶緬甸寺廟再見到阿禪，因他無時無刻都在打坐，萬里無雲，如日當空的安然。相較我們風塵僕僕的樣子，他好像主人，我們是來客。他也安慰、鼓勵阿勇，在印度要特別小心，雖然說印度是心靈的故鄉，但傳統的種姓制度也成為貧窮人苦難的枷鎖。

其他三人也陸續抵達，每個人都被印度的豔陽曬得一身黑。歡喜的臉龐，雖略帶些許倦容，卻一個個煥發著奕奕神采。全員到齊了，阿禪帶著我們北上達蘭薩

126

拉，位在喜馬拉雅山麓的一處化外之境，也是西藏流亡政府與精神領袖達賴喇嘛的駐錫地。

我們一起租下一處民宿，準備在此一個月。生活很簡單：每天早上起床睜眼後，開始打坐；中午休息吃飯，有時是到附近的西藏餐廳，有時則是自己炊煮；吃過午飯，小憩片刻，繼續打坐。每一分每一秒都在打坐，如同閉關狀態，只差沒有被關著。

一天，清晨將醒時刻，我腦海中閃現一個念頭：既然每天都是閉著眼打坐，那麼，這一天，我決定不要張開眼睛。所以，從起床開始，摸索到牙膏、牙刷，閉著眼刷牙。其實，我們的住所很簡單，生活用品的所在位置也都很熟悉。只有上廁所要注意，簡陋的蹲式廁所，一不小心，可能就踩空……。

完成晨起梳洗，走回原位，摸到坐墊後，開始這一天的打坐。中午吃飯，阿禪牽著我的手走到熟悉的西藏餐廳，閉著眼用餐。下午繼續打坐，直到晚上睡覺。

這一天閉著眼睛之後，感覺自己身體跟環境的關係，特別清晰。讓我想起一九九二年在老泉山上演出《水鏡記》，劇中我所扮演的蔡文姬一角。

蔡文姬是戴著面具上場的，面具上的眼睛只有一點縫隙。當時戴著面具，因為什麼都看不見，完全不敢走路；在舞台上，只能慢慢走，一舉一動都必須慢慢的。

還記得當時要走下舞台時，得踩過兩、三個台階，我超級害怕。雖然知道舞台下有觀眾，也只能硬低下頭看著台階，才敢走下來。

在達蘭薩拉閉著眼一整天，我才恍然明白，能劇大師世阿彌在《風姿花傳》中所講的，舞台上，戴上面具的能劇演員，看不見外面，但腳步為什麼可以走得那麼精準？看不見對手在哪裡，但轉過身，卻又能完全正對對手？世阿彌說，一個最好的能劇表演者的演技，正是「離見之見」和「見所同心之見」的境界。所謂「離見之見」，也是一種「看」，意味著能夠像觀眾一樣看見自己，而最後所見，即「見所同心之見」，仍是心中所看見的相同的自己。

在達蘭薩拉一整天的閉眼，對我幫助很大，彷彿我才真正看見了，才開始可以不用眼睛，也能安心活在存在的狀態。也才終於體悟到，原來，對於外在事物的所在位置，不透過眼睛的看見，一樣可以清清楚楚。當年演出蔡文姬之前，如果我就學會打坐，戴著面具時，就可以很安心地走路了。

印度溯心之旅，因為必須是獨自一人的旅行，也是在山上跟著阿襌打坐之後，第一次自己早早晚晚一直在打坐，也終於坐進去了，開始知覺知吃飯、走路是什麼。那兩隻鳥，那看著自己、聽著別人的狀態是什麼。那種似看非看的「離見之見」，終於有了一點苗頭。

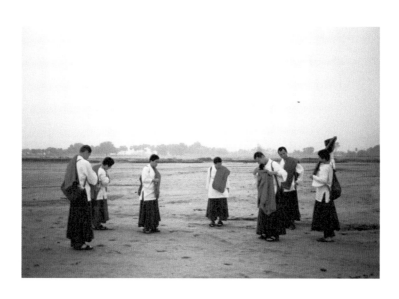

團員在菩提迦耶，佛陀悟道成佛附近的尼蓮禪河（優人文化藝術基金會提供）

雲腳：一種群眾中的孤獨

雲腳，就是走路，心念放在腳下，因為路途很長，要如雲般，心中沒有目的地。

走路，跟葛托夫斯基的訓練有關，也跟走白沙屯相關。當年在加州，有兩種走路訓練，一種是慢行，在牧場穀倉裡或附近，慢慢走，要走得很慢很慢。另一種是快走，在漆黑的半夜，到森林裡迅速行動。伸手不見五指的狀態下，眼睛盯著前方那個人的後腦勺，不要去看周遭，不要管地上是否崎嶇山路或坑窪，快速地跟著前方人移動；就像印地安人在林中奔跑一樣，讓身體保持在一種警覺、有機的狀態。

一九九四年，阿禪要帶我們到印度，進行為期三個月的「溯心之旅」，而錯過了白沙屯媽祖進香。但走路已成為優人的重要訓練之一，我們開始著手規劃優人自己的雲腳計畫。

雲腳，也是一個超越身與意的有機性訓練。在加州，每一項訓練活動的時間都很長，每當身體感覺很累，心裡以為該結束了，卻一直沒有結束，只好繼續做下

去，也不再去想什麼時候會結束。而當念頭回到當下聆聽的歌聲、身體的腳步，不知不覺又過了一個小時，疲累感也消失了。

起腳時，阿禪跟團員說：「雲腳時，把心放在腳下，跟打坐一樣，看著自己，不要想還要走多遠，只要走一步，一步一個當下，一步一步走，終究會到終點。」

透過雲腳，想要創造一個更大挑戰。途中，除了休息，正在走路的時候，是禁語的。團員在過程當中，當面對自身遭遇困難、極限時，如何找到方法，走出自己的念頭束縛。

一九九六年四月底，優人第一次雲腳。從屏東墾丁國家公園起腳，一路往北，行經西台灣二十五個鄉鎮，走了二十八天，共六百公里，走一天路，打一場鼓。那時候一天大概走二十五至三十公里，晚上就在停駐的寺廟前表演。如果當天沒有演出，甚至會走到四十公里。

時間很長、距離很遠，大家走得很辛苦。但全程走下來，沒有人上車。其實，當第一天從墾丁國家公園啟程，走到車城，我的腳底就磨出水泡了。休息時，我把七、八個水泡一一刺破，貼上ＯＫ繃，繼續走。晚上，我們就在車城福安宮廟前廣場演出。當我在舞台上打鼓時，一陣陣落山風吹來，竟然冷到全身一直猛發抖。剛開始，我一頭霧水，有這麼冷嗎？後來才意識到，應該是腳底磨破皮，發炎了。

開始的一星期，幾乎所有人都在跟腳底的水泡、發炎奮戰。我因為發炎狀況嚴重，每天都落隊兩小時。大約一星期之後，終於找到了一個走路的方法。當時雖然是四月底，南台灣的太陽已經很熾烈，我將腰布綁在帽沿上遮擋太陽，卻因此意外發現，因為眼睛被蒙住，看不太清楚外面景物，所以，大半的視覺是向內看自己。

我透過半遮的朦朧視線，一半注意力盯著走在前面阿禪的衣領，另一半的注意力向內看自己，一步一步往前走，竟然完全不感覺累，跟上了隊伍。

以半遮眼的方法走路之後，身心呈現一種安靜的狀態；好像走進一種在群眾中的孤獨，旁邊的人雖然一起走著，卻有點遙遠的感覺。通常走四到八公里會停下來休息十分鐘。那天走到休息點，大家都停下來了，我卻不想停，乾脆繼續往下走，竟然超前走了十八公里，毫無疲累感。這種視覺一半向內看、一半向外看，就像打坐一樣，是一種內觀，而雲腳，其實就是一種禪行。

還沒跟阿禪學打坐之前，我以為所謂的超越身與意，都是靠堅定的意志力；而意志力，是要拚命苦撐，堅持到某一程度，越過了一道關口，好像就可以戰勝體能限制。開始打坐之後才知道，其實超越的方法，不是靠意志力的堅持或忍耐，而是放下，不斷地放下放下放下……，超越意念，才能超越身體。

走白沙屯的時候，我就是太拚命，腳不斷抽筋抗議，但我還是不願意停下來。

一九九六年，優人神鼓首度雲腳西台灣（廖文祥／攝）

當時，我腦袋裡設定了一個目標：一定要抵達。但憑靠的，完全是意志力。到了雲腳，因為已經有了禪坐的經驗，就將念頭回到看自己的狀態，不去想距離有多遠，也不管要走多久。

最後一天，回到台北大安森林公園。因為已經走了二十八天，團員的內在開始出現一股安定的力量。演出時，大家安靜地走上台，當鼓棒一落下，鼓聲如颶風般磅薄震撼，振奮了台下擠滿滿的八千名觀眾。演出結束，觀眾熱烈的掌聲伴著熱情的「安可！」「安可！」，此時雲腳回來平靜的心，好像聽見了，但又沒有激情般的感動，我們靜靜地敬禮彎腰下腰，心中特別安靜。抬起頭看著數千人的畫面，好似有點遙遠，一個心念：該回家了。於是，轉身安靜地走下台，背後安可聲還在……。

這時，我也終於體會葛托夫斯基曾說過的，一個真正的表演者，走上台，就開始要找下台的時候。不要對掌聲眷戀，也不對上台期待，好似廣欽老和尚圓寂時留下的那句話：「無來無去無代誌！」

真正的優人，從雲腳產生

走過西台灣，第二年（一九九七）年底，我們又以「鼓舞‧相遇‧原住民」為

雲腳最終日，回到台北大安森林公園（廖文祥／攝）

主題，雲腳東台灣；白天行走在東部山海之間，晚上則和原住民的舞蹈祭儀交流。

三十五天，走完九百公里。

接下來幾年，劇團國際邀約不斷，幾乎跑遍全世界，其中也包含了幾次短程雲腳，包括：二○○二西藏轉山、二○○四法國塞納河畔、二○○五花蓮太魯閣、二○○七以色列。但這幾次都只是三、五天的行程，長距離的雲腳訓練，無法在忙碌的國際演出行程中持續安排。直到二○○八年，招募了一些新夥伴。但進團幾年了，都在忙碌的演出活動中，還沒有經歷長程雲腳淬鍊。

二○○八年底，我們又將在紐約下一波藝術節（Next Wave Festival）暨美國各地巡演。優人站上舞台，尤其國際大型演出，辨識是否為新手，不是打鼓技巧好不好、馬步蹲得低不低，而是在台上走幾步路便知曉。於是，我決定在出國巡演前先去雲腳。這一次，路更長，時間更久：五十天一千兩百公里，要走過全台灣一百五十個鄉鎮，繞台灣一圈，也讓新團員體會如何一步一當下。

這一次，從台北出發，經宜蘭往花蓮、台東，經屏東，繞向高雄，再往北走回台北。剛開始，白天八小時的走路之後，為了出國，晚上還要練鼓，新團員個個疲態盡出，但終於漸漸找到行動時的靜心方式。

兩個星期之後，走到台東文化中心，要上台演出《聽海之心》。當我看到新團

員一一走上舞台的狀態。我知道，可以出國表演了！

走路，在優的舞台上特別難，因為多一點點就會很明顯。一個新人的腳步在不在當下，會在一群安靜的老團員中，立刻被看出來。我常跟新來的團員說：「你一個動心，就會搶了其他人如如不動的心，就吸引了觀眾去看，反而變成主角了。」

優人走路有一種看不見的中軸在身體裡，沒有急，也不能虛；胯有一點鬆，膝又不能彎，眼神無焦點，耳朵聽寂靜。

還沒找出半遮眼的內觀方法時，長時間的走路，真的會很累。每到一個地方，一休息，就會看到累躺在地上，一雙雙高高抬起，擱在牆垣上一整排團員的腳。記得那年我從白沙屯抽筋走回來，即使已過了兩個月，腳還是硬的，睡覺時都還夢到腳在抽筋。直到雲腳之後，找到內觀的走路方法，不論走或停，差別不大。雲腳台灣五十天回來，就如團裡的大師兄阿努拉（黃焜明）所說，船過水無痕。

雲腳，是優人神鼓「道藝合一」的理念中，必須實踐的走路之道，也是一個在山中修行鍛鍊的優人必須經歷的入世之道。多年來，優人的雲腳足跡遍及全台鄉鎮、廟宇、社區、部落。當然不只有內在領悟，這塊土地上飽滿的人情味、民俗慶典，與在地文化達人相遇，更是一大學習與收穫。林谷芳老師說：「這也是行者需訓練『出出入入』、不戀棧任何一方的考驗。」

$\dfrac{1}{2}$

團員於雲腳途中休息

1　抬腳放鬆（邱嘉慶／攝）

2　用餐補給（廖文祥／攝）

雲腳期間多在宮廟前演出，也大多借住在寺廟香客大樓。廟方對優人的徒步而來，視同爐下善信的「香燈腳」看待，給予我們無微不至的招待與照顧；不只是一桌桌熱騰騰晚餐，第二天一早要離開，更是在串串鞭炮聲響中，慎重地送行。

一九九六年雲腳西台灣，當一行人走進嘉義水上鄉的真武宮，距離宮廟還有兩公里遠，已看到區長、里長、當地廟宇的信眾在道路兩側，長長的隊伍正在等待我們，愈靠近廟門，氣氛愈熱烈。甚至，遠遠就看到兩尊「大仙尪仔」，一高一低，搖晃著向我們迎來。我受寵若驚，瞬間有點不知所措，只能低下頭、彎著腰，恭敬地從兩尊巨大神祇跟前走過。心中只想到，我們何德何能，竟讓寺廟以如此隆重的陣仗接待？神與人、人與人之間的淳良善意，讓從小眷村長大、台語完全不靈光的我深切感受到，要走進自己生長的土地，土地的生命力和包容力也將擁抱你。

橋頭人的盛情

寺廟的庇護之外，雲腳途中，還有在地力量的支持。一九九六年優人第一次雲腳，在高雄橋頭糖廠落腳和演出，就來自當地社區營造工作者李蘭琴老師的號召。

李蘭琴獲悉我們雲腳會行經高雄，為了邀請我們到橋頭糖廠演出，她主動募款；她

嘉義水上鄉真武宮的「大仙尪仔」、信眾前來迎接雲腳的優人（廖文祥／攝）

採取小額募款方式，一人只要十元銅板，就發給一張演出宣傳單，邀請每位捐款者來看表演。

當雲腳隊伍走進橋頭時，市場、街頭路口、店鋪，每個人都知道我們來了。原來，以一人十元的方式募款，竟募到了七萬多，她自己再補上兩萬多，交給我們十萬。演出當天，橋頭糖廠聚集了七、八千位觀眾！當晚，也在李蘭琴的協助下，雲腳的夥伴被安排住進橋頭村子裡好幾戶家族親友家裡，並在街上直接擺桌請我們吃飯。李蘭琴的熱心、村民的善意，持續不斷。二○○八年雲腳全台灣，我們再度行經橋頭，又一次受到熱情款待。

佳蓉姐的眼淚

但二○○八年，五十天雲腳全台灣一千兩百公里的這一趟浩大工程，其實也是我們經費最拮据困窘的一次。記得那天出發上路了，整個後半段路程的經費還沒著落。當時的劇團經理郭耿甫一邊安排行程、演出，還一路忙著找錢。大隊人馬的吃住，大多靠宮廟、友人資助，但行李、鼓、道具的全台運送，仍需龐大費用。慶幸的是，在這關鍵時候，出現了另一位天使般的人物：李佳蓉（磊山保險經紀人公

司創辦人暨董事長）。

我們後來都稱「佳蓉姐」的她，認識優，是有一次我們在大安森林公園表演。當時她帶著年幼的兒子在大安森林公園玩耍，被優人的鼓聲撼動。沒想到幾年之後，我們因緣際會認識了。二〇〇八年雲腳出發，就在大安森林公園起腳，她不只來送行，得知我們經費不足，她爽快地跟我說，「別擔心，我幫你們找！」團員起腳後，郭耿甫跟著她四處拜訪，一星期後傳來好消息，她幾乎幫我們募得了缺額中大部分的款項。

佳蓉姐不只是我們當年雲腳的最大贊助者，熱心公益的她，其實也長期支持南投仁愛之家，甚至為他們募得了一棟大樓的建設經費。當雲腳隊伍走到南投仁愛之家，佳蓉也早已經在那裡等著迎接我們了。

走進仁愛之家，優人要為裡面的孩子演出之前，佳蓉姐先向台下的孩子們介紹我們，以及如何辛苦地一路走來。最讓我訝異的是，居然聽到她說，很感謝能有機會讓她為優人神鼓募款……說著說著，她竟流下了眼淚。我對這一幕感到震驚，太感人了……怎麼是幫忙募款的人感謝被募款的人？台上的她不斷感恩與道謝，台下的我，也忍不住激動掉淚。

雲腳是訓練，也是一個未知；很多未知的事情，都可能在其中出現，也可能在

過程中發生。新團員走過了雲腳，就像被剝了一層皮，不是外在的身體，是內心；彷彿一道關卡，也像一個測試，通過了，就成為一個真正的優人了。

去做，是表演也是生活

完成了二十八天六百公里的西部雲腳，回到山上。我就想，是不是應該把心安頓在山上了。於是，決定在山上做一齣戲：《種花》。

優人一開始落腳老泉山的時候，我們就曾經在此種樹。當年剛來到山上，其實是竹林叢生。為了整理出可以排練的平台，竹子全砍掉，但見光禿一片。於是，我們種下了小樹苗，包括：樟樹、楓樹、菩提樹、松樹，甚至還有柚子樹。

一九九七年六月中旬演出《種花》時，山上劇場的那些大樹，就是當年所種下的小樹苗。經過了八、九個寒暑，樟樹的高度大概已超過兩個人身高，而樹幹大約就是成人小腿那麼粗。

《種花》，就好像把自己種進土裡，慢慢扎根、長大。而在醞釀期間，團員們確實就先在山上種花、種樹，花了將近半年時間，算好了花開的季節再演出。就在初夏夕陽餘暉中，《種花》孕育了三個團員自己的創作：〈水耕〉、〈種花的日

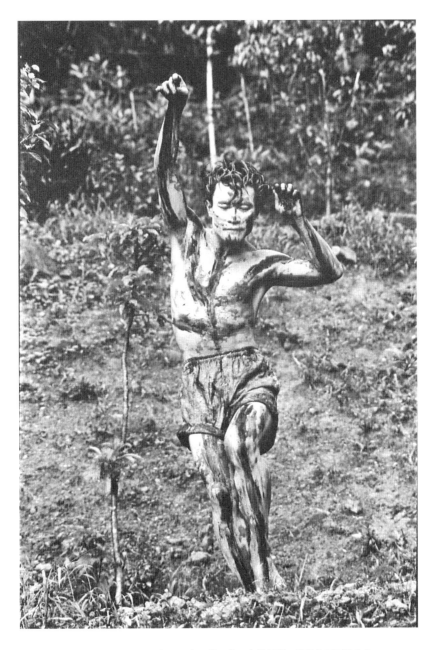

一九九七年，《種花》，團員李為仁：自己就是花，自得其樂，跟植物平行的存在（翁清賢／攝）

子〉和〈笑殘菊〉。

阿暉個人的〈水耕〉，配合山上劇場環境，在夕陽天光中，勾勒出一幅契入內心深處的動人圖畫。〈種花的日子〉是集體創作，當時主要的演員，有秀妹（林秀金）、小琳（黃智琳）、博仁（鄭博仁），還有李為仁、昭宜（簡昭宜）來自馬來西亞的吳忠良剛加入劇團。讓我印象深刻的是，看到平常內斂的博仁對著那棵細瘦樟樹深情說話的動人畫面；昭宜，在地上挖了一個洞，真的就把自己種了進去。

而〈笑殘菊〉是我講述我母親，一個人從出生到微笑死亡的故事。

在山上那麼多年，都以訓練為主，並沒有直接探討跟環境、跟植物之間的關係。《種花》的醞釀、發展與完成，不僅團員親手種下的花兒慢慢長大，也凋落，有一種劇場即生活的真實感。也是多年後，我們帶領景文高中優人表演藝術班（簡稱景優班）的第一屆畢業生，為了做《手中田》，在山上播種插秧、種稻的源頭吧！

《種花》最後一場演出後，第二天，《民生報》刊出了一篇以〈驚豔〉一場正港的完全劇場〉為標題的評論：

……（後）工業社會裡在都會叢林夾縫中過日子的人，鑽過車水馬龍的交通來到劇場後，無論台上的演出如何地精湛絕倫、令人目不暇給，都無法令其遺忘冰

冷、機械的戲院建築與並肩而坐的陌生面孔所開展的疏離的空間經驗。這樣的演

劇環境,只能一再揭穿整體劇場經驗的虛構性。如何激起觀眾每個感官細胞,

去真心／全面的接受／經驗劇場的一切,於是成為戲劇家夢想的「完全劇場」

(Total Theater)。從華格納宣稱以歌、舞、演、影等綜合性表演刺激觀眾感官

的美學論點,到俄羅斯戲劇家(如Evrieinov)所倡導的「透視生活中的戲劇性,

以戲劇精神審視生活」戲劇哲學觀,到葛羅陀斯基所力行的重建觀眾與演員關係

的貧窮劇場,無數大小實驗,都在辯論「完全劇場」的策略與可能性。他們各俱

成敗,而失敗的又比成功的多。

台灣觀眾何其幸運能在木柵山上的優劇場經驗一個在地的、正港的完全劇場!

……〈種花〉一折則是儀式的高潮:在燈光下山坡上的「演員們」,層層階階

地蒔花除草,每個人敘述初來乍到時認得、識得、種得的花樹。他們的口語表演

雖然一如台灣大部分劇場演員般,有些生澀,有點刻意,但卻一點不做作;他們

急於宣告各種花樹名稱的心意,儘管有點環保社教片的況味,卻絲毫沒有說教的

嫌疑。不做作、不說教原因正在於他們並不曾租一個劇場,圍著一堆假花偽樹,

做一齣「種花」的「戲」。相反的,千里迢迢而來的觀眾深知今晚到優劇場家作

客,所謂的「舞台」是優的屬地,是他們的家;所謂的「道具」是他們真正種下

並呵護有年的樹和花；而所謂的「演出」，則是他們過去一段生活經驗的濃縮呈現。因為「生活」和「表演」如此融合、交錯、並陳，……最後的〈笑殘菊〉與前奏西塔琴音樂，則以最素樸的方式，重現藝術的昇華功能，是整場儀式的尾聲。在〈笑殘菊〉裡，劉靜敏運用一般演員較少（甚至無法）運用的身體細節——腳趾、大腿、腰、背——演出女人的誕生、蛻變與死亡。來時路與去時路互異又平行，深刻卻不沉重，悲憫但不哀傷。熟練流暢的表演，深刻內省的觀點，融在周圍的樹葉間，花瓣裡，雲端上。雖沒有藝術家慣常的張牙舞爪的霸道，卻讓觀者領略這場山野的約會，……〈笑殘菊〉則在這樣的企盼與追求上，又加入藝術的滿足。它既與觀者生活經驗融合，又開啟觀者對藝術的接受，演出與觀者的契合，造就山上一場「完全戲劇」的經驗。

月光下，山丘上的優劇場裡沒有令人瘋狂捧腹的爆笑，也沒有叫人涕淚四橫的悲情，但它讓我們從心裡，「也放掉對戲劇的希望與期待」，讓我們真正的生活，並觀看自己的生活。日後，每當我們繼續在都市裡忙碌、迷失時，都將感謝山上優人們的堅持與耕耘吧。

——周慧玲，〈「驚艷」一場正港的完全劇場〉，
《民生報》，民國八十六年六月二十三日第十九版

從《種花》，領悟「劇場即生活」 （潘小俠／攝）

雖然我的專業是表演，但我常常想做一些真實的事情，讓這些事也可以成為表演的一部分。但事情的發生、完成需要時間，透過一個真實的過程才能完成的創作。我似乎對這樣的方式特別有興趣。就像雲腳對我而言，也是一種「表演」的樣態，一種行動劇。從加州回來之後，對在「劇場」裡演出才是表演的觀念已被打破。而那一整年在加州山林中的課程，每一天都像是一種「類表演」的狀態，只是沒有觀眾。我們每天重複地做，不是為了給人看，而是為了「去做」。

也許是因為這個訓練已深入我的心和身體，回台灣那麼久了，幾乎所有創作的源頭都不是從劇場開始，而是先從「去做」什麼開始。為了排《浮士德》，每天早上在台大校園和幾個演員打了快一年太極拳。「溯計劃」做了四年多，才出現〈巡山頭〉、〈老虎進士〉、〈鍾馗嫁妹〉和《水鏡記》。打坐半年、天天打底拍，才有一個「優人神鼓」的演出形式，或是在山上《種花》，種了半年才完成一齣戲。

表演的形式到底是什麼？並不是為了進入劇場才完成作品，不是為了要讓大家可以看見、欣賞，然後謝幕結束。而是每一次的「去做」什麼？累積什麼？學習什麼？或了解什麼？這是一個去成為「什麼」的過程。

我開始明白，表演之於我不是「作品」，而是一種生活方式。我在尋找一種透過「去做」才能完成的作品，這種實踐可以幫助自己了解想了解的事、想成為的人。

150

將優人神鼓送去亞維儂藝術節的天使

在孕育《種花》的同時，我們也如火如荼在準備同年十月到國家戲劇院演出的《海潮音》。其實這是創團以來，優第一次進國家戲劇院演出。十年來，我們一直在山上劇場、大街小巷、廟口、文化中心、實驗劇場等地表演，但就是不曾想過要去國家戲劇院。也許是因為亞維儂藝術節（Festival d'Avignon）總監費荷‧達西（Bernard Faivre d'Arcier）即將在兩個月後再度來台，確認優的新作是否能受邀去法國，所以就想先去大劇院練習吧。

一九九五年，法國亞維儂藝術節藝術總監費荷‧達西在山上觀賞《心戲之旅》四部曲，其中，他最喜歡的是阿襌帶領大家打的那首〈流水〉鼓曲。但費荷‧達西當時也明確指出，〈流水〉只有二十分鐘長度，要在亞維儂藝術節登場，需要至少一個半小時的作品。也就是這樣的因緣與考量，我們才從〈流水〉發展出〈沖岩〉，繼而完成一整齣的《海潮音》。所以，這是優首度站上鏡框式大劇院。

當時，我很緊張，非常非常緊張。之前不管是在山上、街頭或廟口，清風、山嵐、白雲、星星、月亮、樹影婆娑……全是現成舞台與背景，燈光一打下去，只是再加分。甚至，每一間廟宇莊嚴華麗的飛簷、剪黏、泥塑……更是絕美布景；觀眾又是如此熱情且包容，從不吝惜掌聲。但在國家戲劇院，老天爺幫忙加分的元素都沒有了，服裝、燈光、音響……，而那又黑又大的方框舞台，只是個空的空間，所有效果全要靠自己，面對那麼多買票進來的觀眾……這第一次，確實讓我這從山上下來的山裡人，不知如何跟這現代空間交手。

放下抗拒，仔細聆聽，生命可能從此不同

兩天的演出看似圓滿結束。幾天後，《民生報》藝文新聞版出現了一篇〈假仙扮戲演繹東方神祕？〉劇評，周慧玲在文中指出，服飾的荒謬感、擊鼓者「健美先生般竭力擠出糾結的肌肉塊」等，更直言整部作品是「假仙扮戲的做作與矯情」！

其實，就在半年前，周慧玲也曾上老泉山觀看《種花》的演出，並以「完全劇場」稱讚優，給了《種花》極高的評價。《海潮音》卻讓她受不了，從頭批判到尾。

看到這劇評，我心裡好像被重重一擊──優第一次進國家戲劇院，竟然就砸鍋了。

到底哪裡不對？我一定要找出答案。於是，我一讀再讀，認真研讀周慧玲文章裡的每一句話；從服裝、動作，到舞台上呈現方式，我要知道問題究竟出在哪裡。

專業劇評者的眼睛果然銳利。事實上，我穿著那件長長戲服在台上，自己就感覺很累贅，頭上又包了一大包，的確很假仙。而周慧玲所說健美先生般的肌肉塊，我立刻意識到，應該是指〈沖岩〉段落──為了讓鼓聲清楚傳出，舞台上的鼓是斜放，鼓面朝向觀眾，所以鼓手是背對著觀眾擊鼓；當鼓手跳起來，奮力將鼓棒敲下時，觀眾看不到鼓手的表情，看不見他們內在力量的呈現，只看到鼓手背部賁張的肌肉，真會覺得只是在秀肌肉。

被專業劇評者如此分析，我想，顯然這作品的呈現方式一定有問題，必須有所調整，而且費荷‧達西就要來了。但如何在短短一個多月修改我們練了半年的作品呢？突然，靈機一動，何不將鼓轉過來？台下觀眾就能看到鼓手擊鼓的眼神和表情；就像短跑選手比賽時，看見選手最後衝刺時，凝聚所有能量奮力一搏的神情。

於是，我將〈沖岩〉在舞台上的鼓換了方向，而服裝的部分，就改穿平常在山上的工作服，簡單舒適。改變不多，可是，將多餘的東西拿掉後，不但團員們覺得「爽！」觀眾也能看到鼓手的呼吸、頂著一口氣往前衝上去的專注神情。當然，劇名也改了。一個多月後，再度來台的費荷‧達西看到的是從《海潮音》調整後的

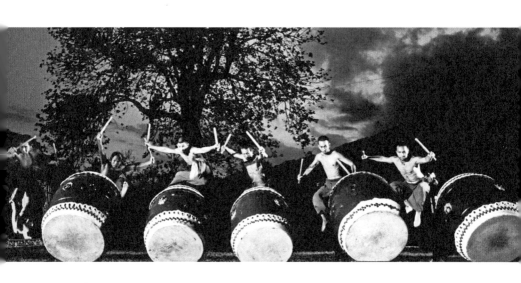

〈沖岩〉，觀眾原本只看到鼓手背部賁張的肌肉，將鼓轉向後，則能看到鼓手的眼神和表情
（秦明輝／攝）

《聽海之心》。

隔年（一九九八年）七月，我們就在法國亞維儂藝術節，以《聽海之心》在戶外演出，不僅如雷掌聲久久不絕，更被法國《世界報》（Le Monde）劇評人評為當年亞維儂上百節目中的「最佳節目」（"the best performance of the festival"）！

從此，《聽海之心》帶著我們走遍全世界，從法國到巴西、荷蘭、比利時、德國、西班牙、瑞士、義大利、挪威、英國、美國、塞內加爾、莫斯科、委內瑞拉……《紐約時報》盛讚《聽海之心》：「偉大而繁複的擊鼓、聲響，和寂靜之美。」（"A great and complex beauty to the drumming, sound and silence..."）倫敦《金融時報》則推崇：「一段綿延不絕的敲擊詩篇。」（"A prolonged percussive tone poem..."）

周慧玲真的幫了我們一個大忙。如果沒有她那篇評論，我不會調整這作品。費荷·達西看到的，仍將是周慧玲在國家戲劇院所感受，一齣搞神祕的《海潮音》，也就不會有《聽海之心》在亞維儂藝術節帶給觀眾的直接感受，優人更不會從此站上國際舞台；可以說，沒有周慧玲那篇文章，就沒有現今的優人神鼓。

有時候批評不只是批評，放下抗拒，仔細聆聽，生命可能從此不相同。周慧玲的直言，幫助我面對內心不敢面對的問題，看見原來沒看見的問題。感謝周慧玲，我常說她是將優送去亞維儂藝術節的天使！

舞台後的藝術家推手

「Miss Liu, Miss Liu, the review...」一九九八年七月，在亞維儂首演之後，第二天，費荷‧達西興奮地拿著報紙來跟我說：「法國《世界報》的劇評說，來自台灣的優人神鼓的《聽海之心》，是傳說中今年亞維儂藝術節最好看的節目，甚至說超級好看！」身為藝術總監，費荷‧達西高興到了極點！

一九九五年他來到老泉山，第一次看到〈流水〉，他說很特別，希望我們加長。第二年再來，看到修改後的《海潮音》，他說沒問題，確定了邀請。第三年我們去亞維儂演出前，又花了整整半年時間排了全新的〈聽海之心〉銅鑼段落，也決定更改劇名為《聽海之心》。

在亞維儂共演出五場，每場謝幕時，台下觀眾先是安靜地聽著銅鑼聲，待看到鼓手們一鞠躬，如雷的掌聲與 "Bravi! Bravi! Bravi!..." 不絕於耳。當時，我不懂什麼是 Bravi，一般人不是都喊 Bravo 嗎？一問才知道是複數的 Bravo。

156

一九九八年，於法國亞維農藝術節石礦劇場排練〈流水〉 （林益慶／攝）

這是優第一次登上國際舞台，還被媒體評為當年亞維儂藝術節「最佳節目」。

對剛深入打鼓不過五年的優來說，好像奇蹟般，不知是真是幻。

最初，受到費荷・達西青睞的〈流水〉，原只是《心戲之旅》中一段鼓曲；以小鼓敘說山林中靜靜流淌的水聲。記得也在那期間，有位朋友上山看到阿襌帶著我們打〈流水〉。一看完，朋友指著阿襌說：「這個人和這首曲子，會是你們的搖錢樹！」當時覺得朋友說法有點誇張。沒想到，這一首〈流水〉還真帶我們站上了世界舞台。

〈流水〉是阿襌第一首非傳統獅鼓的創作。當時，我們的孩子正要出生，我在山下待產，阿襌帶著團員在山上做日常訓練。即將為人父，阿襌其實有些不知所措；忐忑之際，他拿起小鼓，「咚！」「咚！」「咚！咚！」⋯⋯一聲聲，慢慢敲打著小鼓。奇妙的是，隨著手中的鼓棒，內在自然湧現出節奏，一棒接著一棒⋯⋯〈流水〉就這樣慢慢生成了。

在此之前，阿襌大多以他原本擅長的獅鼓節奏來改編鼓曲，〈流水〉則是在等待成為父親的狀態下，從心中汨汨長出；從一滴、兩滴⋯⋯從小水滴開始，慢慢匯聚成為流，最後一鼓作氣奔向大海。這首鼓曲像是從一個不知所措的當下，慢慢走到豐富圓滿；像母親的大海，也像一棵成長的生命樹。

158

藝術家聯手打造璞玉般的優人

《聽海之心》從確定受邀，到前往亞維儂演出，還有一年時間可以準備。除了勤加練習，我們邀請葉錦添重新設計服裝。在這期間，仍然希望可以繼續優人雲腳的訓練，便於年底雲腳東台灣。

就在雲腳的路上，行經阿美族團員秀妹的故鄉：花蓮豐濱鄉大港口部落，也在此，相遇了在地藝術家拉黑子・達立夫。那天拉黑子正在海邊為部落小學的孩子講解大港口阿美族祖先的故事。我們雲腳經過，也湊過去聆聽解說。

拉黑子的作品都是用漂流木雕刻，他說：「這些漂流木都是經過死亡之後，又活著回來的。」它們帶著海洋的生命能量，更傳達了部落的堅毅精神，是山海交融之後的新生命。」隨後我們也在他工作和生活的倉庫裡看見了他的雕塑作品，當下我和阿襌都認為，這些漂流木正是《聽海之心》支撐大神鼓和大鑼的大自然力量。我們決定邀請拉黑子為亞維儂的演出製作鼓架與鑼架。

拉黑子親自來到了老泉山，實地感受優的訓練與生活。他發現，我們在山上的訓練，就如同原住民部落。他決定以漂流木真實原初的樣貌、海浪沖刷過的有力線條，為我們製作鼓架與鑼架。回到花蓮，拉黑子花了數月時間，在大海邊等待、

找尋，終於找齊所有一體成形的漂流木。其中的大神鼓鼓架形式，是根據大港口阿美族聖山奇拉雅山所創造。拉黑子把大神鼓架交給我們時，全團員抵達大港口，他邀請部落頭目帶領族人，依部落的莊嚴儀式為大神鼓架祈福，祝福優演出順利圓滿，我們才將大神鼓架帶回台北。

當鼓架、鑼架完成，我們一行人帶著鼓、鑼、服裝、興沖沖到花蓮海濱拍攝劇照。拉黑子將漂流木鑼架移到海邊岩石上，掛上大鑼，我們也穿上葉錦添新設計的服裝，一切就緒後，開始拍照。但拍到一半，本來在一旁觀看的拉黑子卻不見人影了。

回到拉黑子工作室，發現他一個人在喝悶酒。幾經詢問，帶著幾分醉意的拉黑子直言，他很不爽！超不爽！他認為葉錦添設計的服裝跟優的作品完全不搭！他覺得葉錦添沒有用心了解優人神鼓！

當下，包括也在現場的葉錦添，所有人一陣錯愕！葉錦添是來自香港的知名美術指導、造型設計，也是後來「英雄本色」、「胭脂扣」等許多電影的服裝設計師，多次入圍金馬獎，也經常與雲門、當代傳奇、漢唐樂府合作，在電影、劇場界享有盛名。當時，他只是先以其一貫的風格，為優人設計了一條花裙。

但是拉黑子認為，相對於他自己投注的時間與心力，深入了解優人、生活、訓練，才創作出搭配優人精神的漂流木鑼鼓架，葉錦添對於服裝的用心程度，顯然完

全不夠。

十分不爽地說完這些話後，拉黑子繼續喝酒，不再講話了。那天晚上，我們其實都有些尷尬，卻又不知如何應對。夜深了，我們在拉黑子工作室二樓休息就寢。

我很快就睡著了，阿禪透過木頭樓板間隙，看見葉錦添獨自一人在樓下，默默走了整個晚上。第二天一早，看來整夜沒睡的葉錦添告訴大家，他有想法了。

回到台北不久，葉錦添拿來了一套全新設計的衣服。他說，他聽懂了拉黑子所說的不搭，以及，優人就像在山上生活的原住民。他將本來那件有繁複花色的裙子換掉，反覆修改了四版，最後以手染、簡潔、質樸、大地色系，甚至衣褶都不工整的布衣，為優人完成了《聽海之心》的戲服。

終於，從大自然、從土地長出，渾然一體的鼓架、鑼架、服裝，相輔相成！拉黑子的真性情、直言，葉錦添接納意見、願意修改的胸襟氣度，都讓我們無比尊敬。還有多年來一直為優打造適襯舞台的林克華，將老泉山上的台階式平台，設計成亞維儂的舞台，並以四季的變化、一日之光影做燈光設計。他說優是璞玉般的一顆珍珠，但是，如果被放在錯的盤子就完了；必須放在適分的容器裡，才能呈現出優明亮而不耀眼的光芒——拉黑子、葉錦添、林克華，就是了解這顆珍珠，才能適當地為其創造承載容器的藝術家推手。

掌聲之後

經過一整年的整備，一九九八年七月，《聽海之心》終於在亞維儂藝術節初登場了！第一次在法國歷史最悠久，而且是國際規模最大的藝術節之一演出，大家都很緊張。我其實也很緊張。但在當時，就如同在老泉山上，每天排練前，我們都會先打坐，我完全不知道自己有多緊張。

首演在晚上十點。當天，我們一早就抵達石礦劇場，在那裡上課、排練、打坐、用餐休息，一直到晚上九點。觀眾陸續從對岸坐船來到演出現場。我們開始換裝、整備心情。十點鐘，全體優人緩緩走上如同老泉山上優人生活的木製舞台，彷彿我們已經在此生活了很久似的。；每一個人看起來都很鎮定，一棒接著一棒，將一首首鼓曲娓娓道來。

《聽海之心》在亞維儂石礦區山壁間，繚繞迴盪。不知道是不是我們樸拙的鼓聲加上拉黑子的漂流木、葉錦添的手染衣、林克華的原木舞台，以及石礦劇場的天然魅力，和觀眾坐船過來的愉快心情……首演之後，除了獲選為當年亞維儂藝術節最佳節目，更有報導以「彷彿是希臘神話裡奧林匹亞山上的眾神」（"...as if seeing the audience would have obliged them to come down from their Mount Olympia

162

too soon.", *Le Monde*）讚譽優人。

現在回想起來，我們當時的鼓點應該打得還有點生硬，除了阿襌，多數團員都還不是身經百戰的鼓手。但台下的觀眾卻是耐心地看著我們所有的慢條斯理；出場、走路、拿起鼓棒、拿起鑼槌……。

五天的演出，我一直以為自己氣定神閒、沉著穩定。帶著依然縈繞耳邊的Bravi、久久不散的掌聲，難忘地從亞維儂離開，隨即搭機飛往巴西，緊接著下一場在聖保羅藝術節的演出。就在走上聖保羅舞台那一刻，我才發現，我怎麼走得那麼輕鬆！也才知道，原來大半年來，我整個身心竟是如此緊繃、如此緊張。過了亞維儂那一關，才真正放輕鬆。

亞維儂藝術節可以說是《聽海之心》的首演！五年來從〈流水〉到《海潮音》到《聽海之心》，從老泉山到國家戲劇院到亞維儂藝術節，從周慧玲、拉黑子、葉錦添、林克華，讓優以最適切的姿態登上國際舞台，並且大放異彩。

但故事未完。當《聽海之心》圓滿謝幕，台下觀眾熱烈回應、各大報劇評高度讚揚，讓我們以為可以開心地帶著光環衣錦還鄉。就在最後一天，遇到了同樣來自台灣的音樂家樊曼儂。她告訴我，「上了國際舞台，音樂也必須專業！回去要把節奏練精準，才能通過音樂家的耳朵。」

樊老師的話，又是一個棒喝！當下我就聽懂了。優的打鼓基礎來自阿禪的獅鼓訓練，但傳統民間獅鼓的聽打，缺乏西方音樂的精準度。

初試國際啼聲的《聽海之心》，雖然震撼了亞維儂藝術節，也讓優從法國南部一隅石礦區躍上了國際舞台。但樊老師「上了國際舞台，音樂也必須專業！」這句話，卻是在回國飛機上，一直迴盪在腦海中最重要的一句話。

《太虛吟》 聽見曠野的歌聲

回到台灣，我跟阿禪馬上去向李泰祥老師請益。我們先詢問李老師是否能在老泉山合作演出《太虛吟》？希望藉由跟音樂大師合作來增進團員們的專業能力，也因為，早在一九九八年，我們和李老師就因為《太虛吟》而結緣了。那是優第一次進國家音樂廳，在《太虛吟》中擔任擊鼓的部分。

李老師的這曲生命之歌，不拘曲賦、不按樂理，自成形式，並依隨他的生命歲月，從一九七九年完成首演之後，即在太虛中流轉吟詠。當優提出將鼓聲融入人聲，他很開心，爽快地說，「好啊！再次合作《太虛吟》，而且在老泉山上劇場，徜徉山林野地間，更接近太虛遨遊⋯⋯。」

《太虛吟》中，除了打擊樂之外，就是人聲吟唱，從頭到尾都必須唱。所以李老師第一堂課，就用鋼琴測試所有團員唱歌的聲音。結果，一開口，李老師就聽出很多人的音不準。於是，他給了我們兩個功課：練鋼琴、學西洋打擊。

在此之前，優人神鼓的表演曲目，是由阿禪作曲。那時沒有鼓譜，都是阿禪打一段，團員跟著打；打完，整首曲子也編完。早期的團員中，沒有音樂科班畢業的，也就是說，所有團員都是沒有接受過正規音樂訓練的表演者。那時李老師已經罹患帕金森氏症，行動有些不便，說話也有些困難，但老師知道我們在音樂上有很多不足，仍非常有耐心地帶領我們。團員們也很認真，每個人開始各自去找老師學彈鋼琴。雖然年紀大了才學，手指頭基本上都僵硬、不靈活，但大家都按部就班慢慢學。

李老師也介紹了十方樂集的王小尹老師來為我們上打擊課。我們從最基礎的打擊譜開始學打爵士鼓。每個星期，小尹老師會發一張打擊譜，每次上課教完，大家就回去各自練習。根據每個人不同成果與進度，老師會給不同功課。

我跟阿禪、阿努拉，是進度最快、拿到最多樂譜的三個人。阿努拉因為以前就彈吉他，所以學得很快。阿禪更沒問題，老師教多少，他就學會多少。我呢？完全沒基礎，只好苦練，超級用功地苦練：每天早上七點，趁著大家還沒來，就到排練場先練習一個半小時，才終於跟上。

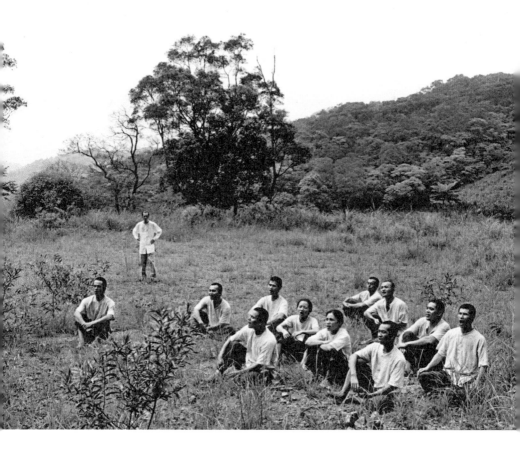

一九九九年，李泰祥老師與優人神鼓於老泉山劇場共同演出《曠野之歌 —— 太虛吟Ⅲ》
（林保寶／攝）

舞台不是成就自己的地方，而是看見自己的機會

這階段李泰祥老師的指導對優而言，大大提升了我們對音感、節奏的準確度。

他每星期都會上山好幾次，和我們一起排練。持續了十四個月，直到山上首演。

在山上演出的《太虛吟》，也打開了我們對山林中各種樂音的敏感度。因為在山上的自然環境中，不只是石頭、竹片、樹枝、風聲、鐵片、木頭、大鼓、小鼓……任何可以敲打、抖弄出聲音的器物，都可以成為李老師手中的樂器。我還記得有段時間，我們就在舞台上推著石頭滾過來滾過去，因為在他耳中，只要有聲音，就可以是音樂，宛如沉浸於大自然音聲的大地之子。

透過這次合作，西方樂理的訓練，補強了我們五年以來幾乎是土法煉鋼式的擊鼓傳授。除了音準、節奏的敏銳度，對優的整體音樂性而言，更是一次很大的躍進。而李老師吟詠二十年的《太虛吟》，也在優人的老泉山上進一步昇華，傳唱為更遼闊深遠的《曠野之歌》。

一九九九年底，優與李老師攜手合作的《曠野之歌——太虛吟III》在老泉山上劇場首演，呈現來自大地的古老聲音、李泰祥的生命謳歌。而在這一年，台灣遭逢了世紀劇變——九二一大地震。當時，我們整團先到災區協助當地偏遠山區物資發

送，也認識了埔里的鄉親。同年十二月，《曠野之歌》在老泉山上公演之後，隨即跟著李老師一起到重災區埔里，以《曠野之歌》跟在地朋友分享從大自然譜出的生命關懷。

阿禪學彈鋼琴之後，內在本具的旋律樂音也被喚醒了，開始嘗試旋律的音樂。也在創作中，他發現了音樂與動作之間的密切關係：從聲音當中看到了動作，也從動作當中聽到了音樂。對阿禪而言，動作即聲音，聲音即動作，也因而鋪陳了二〇〇六年使用鋼琴、大提琴、小提琴、笛、笙、洋琴等樂器的《與你共舞》，以及二〇〇七年的《入夜山嵐》兩部作品。

在舞台上，其實是看不見自己的，尤其在掌聲之中。感謝樊曼儂老師的一句話，讓我們看到自己的不足，也在尋求修正中，得到音樂大師李泰祥的專業與耐心指導。這一切過程，不只是學習，更是了解──了解自己、了解舞台不是成就自己的地方，而是看見自己的機會。

《聽海之心》之〈沖岩〉（許斌／攝）

第 3 章

安住，在自己的寧靜中擊鼓

聽海之心：是戲？音樂？或舞蹈？

亞維儂城最近流傳著一個說法，那就是「今年亞維儂藝術節的最佳表演」是來自台灣的優表演藝術劇團所演出的《聽海之心》。大家說這是一個由一群像是僧侶的人所演出的作品，這些既是演員，又是舞者和運動員……；他們的藝術呈現和中國劇場或西方劇場所能提供的最佳品質相互輝映。我們實在欽佩這些有著中國功夫的表演者。這些音樂家們閉目向觀眾謝幕，彷彿是希臘神話裡面奧林匹亞山上的眾神一般，不想太快回到人間。

——法國《世界報》（*Le Monde*, France）

內斂細膩是優人神鼓的DNA。在舞台上可以清楚看出鼓者每日的靜坐冥想訓練。不管是機械式的移動鼓具到位，或離開舞台，都是如此輕巧地執行，每一個動作都帶著冥想般的細緻。尤其是他們的跳躍，是如此精準統一，這是在現代舞

172

踵劇場比較少有的。舞者同時揮舞長棍，以鼓聲同時配合著肢體動作展現。

——美國《奧瑞岡報》（The Oregonian, U.S.）

來自台灣優人神鼓的表演帶來巨大的吸引力，把聖喬治島上的綠色劇院變成一個可以聽見海洋呼吸的大貝殼。神祕的鼓聲和鐘聲，營造了氣氛，也開啟了情境，甚至讓人們的眼睛能順著音樂的律動而忘了真正的天氣。

——義大利《威尼斯日報》（Venice Daily, Italy）

這些年輕、漂亮、肌肉結實的光頭表演者就像一群紀律嚴明的軍人，要不是他們身著戲服，你會以為他們就像僧侶一樣，他們的技巧就像經過了軍事化訓練一樣整齊，他們的表演又是那麼地驚人，我們所能做的就是給予他們讚揚。

——法國《費加洛報》（Le Figaro, France）

這是戲？音樂表演？或舞蹈？他們的表演同時融合了這三項藝術。這個劇場有演員，但是沒有角色；沒有劇情，但是有節奏；沒有對白，但是有歌唱。他們的音樂既非即興又不像是透過樂譜的音符來演奏，我們只能說他們是鑼與鼓之間的

雙重唱。那是一種接近武術的舞蹈表演，其中既有俐落的姿勢，又有太極拳風格的停格動作。《聽海之心》融合了中國傳統劇場的瑰麗色彩，以及葛托夫斯基劇場的嚴苛演員訓練於一爐。

——法國《解放報》（Libération, France）

傳達出偉大而繁複的擊鼓、聲響和寂靜之美。

——美國《紐約時報》（The New York Times, N.Y.）

一種劇場、擊樂、武術與靈修的融合。

——英國《泰晤士報》（The Times, London）

一段綿延不絕的敲擊詩篇。

——英國《金融時報》（Financial Times, London）

從一九九八年七月在亞維儂藝術節之後，《聽海之心》帶著優走遍全世界，從歐洲的法國、英國、荷蘭、比利時、德國、西班牙、義大利、瑞士、挪威、愛沙

174

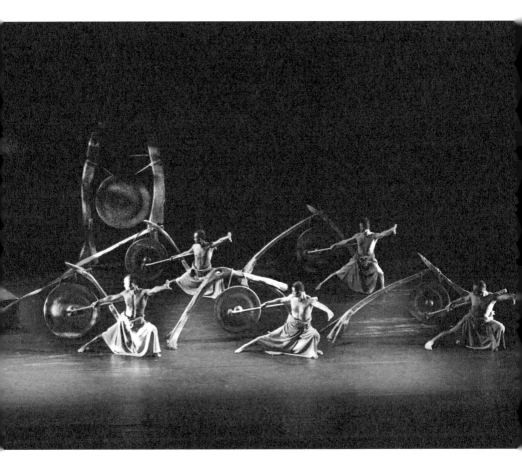

《聽海之心》 （許斌／攝）

尼亞、奧地利，到美洲的美國、加拿大、巴西、墨西哥、委內瑞拉、海地、多明尼加，到非洲的塞內加爾、布吉納法索、大洋洲的澳大利亞、紐西蘭、亞洲的印度、以色列、日本、韓國、新加坡、香港、澳門、馬來西亞、泰國、大陸的北京、上海、廣州等城市，以及中東的沙烏地阿拉伯、阿曼、俄羅斯的莫斯科、索契……至今（二○二三）已在世界各國演出超過三百場次，繞了世界一圈。

一個來自亞洲，未曾聽聞的劇團，在法國亞維儂造成了一陣騷動。這個超過半世紀歷史、馳名國際間的藝術節，群聚了來自世界各國的藝術愛好者，包括觀眾、藝術經紀人。就在這一年，人人口耳相傳著，石礦區璀璨星空下，來自台灣的優人，以鼓、以鑼、以音樂、以舞蹈，合奏出涓涓汨汨流如小水滴，又沟湧翻騰如巨浪般的《聽海之心》，彷彿來自奧林匹亞神殿迴盪在人間。

在亞維儂被看見、被聽見之後，優人也開始了馬不停蹄的國際巡演。

一個新的劇場形式

法國《解放報》劇評說：「這是戲？音樂表演？或舞蹈？」既是疑問，卻也有一番詮釋：「這個劇場有演員，但是沒有角色；沒有劇情，但是有節奏；沒有對

176

白，但是有歌唱……《聽海之心》融合了中國傳統劇場的瑰麗色彩，以及葛托夫斯基劇場的嚴苛演員訓練於一爐。」

的確，優人的表演形式該如何定義呢？是什麼原因讓《聽海之心》成為國際間讚譽的佳作？

《解放報》肯定優人在那個時代創造了一個新的劇場形式，前所未有的，難以定義。不過，優人的表演形式問題，在國內卻引起了另外一種反應。有一年優人神鼓獲文建會（文化部前身）扶植團隊的補助大幅銳減。那時，我們正在世界巡演期間，非常訝異，也困惑不解。後來得知，是戲劇類評認為我們不是戲劇類型的表演藝術團體，因而在評分時無法給予肯定的支持。有人建議優人，是不是換別的類別申請。但是要換去哪一類型呢？音樂？舞蹈？或者傳統戲曲？當然，都不可能。

這事件也讓我們開始自問，優人神鼓到底該如何定義？我個人是戲劇專業背景，從文化大學一直到紐約大學都專攻戲劇。蘭陵劇坊和葛托夫斯基的表演經驗到優劇場，無庸置疑，也都是「戲劇」類別。

但「優人神鼓」的表演形式是戲劇嗎？

我個人認為，是的。「優人神鼓」正在創造一個新的劇場形式。那麼，究竟要如何清楚定義呢？

《聽海之心》並不是一齣敘事性的戲劇表演，沒有故事，也沒有對白。除了梵唱和原住民古老歌謠之外，作品中最主要的聲音是鼓聲和銅鑼聲。鼓，是主要表達工具，從大到小，十幾種不同音色的鼓，則各自代表著水流的澎湃緩急。銅鑼也因其大小不同而被區分為僧鉢鑼、抄鑼、風鑼、魔音鑼、雲鑼等，另外還有大大小小的磬。這些鼓、鑼、磬等，有各自要表達的意義與情境。

《聽海之心》當然不是一齣舞蹈創作。在作品中，表演者所展現的身體樣態，包括：坐、走路、跳躍和旋轉，都來自嚴謹的武術、太極、跑山、雲腳、神聖舞蹈等訓練過程。除此之外，每日的禪坐和定期的十日內觀體驗和旋轉的訓練，也都是優人的日常課程。

這些訓練當然就是表演者需要的技術能力和特質。而這些特質，也是我和阿禪在創作時會要求的品質。以致於優人的身體在《聽海之心》裡，有時候是樂器的一部分，看似沒有聲音的身體，在動靜之間，與鼓、與鑼相配合，運用視覺幫助聽覺，傳遞一首首以身體和樂器共同完成的抽象情境。

《聽海之心》不只是一齣擊鼓的音樂作品。創作之初，《聽海之心》就以劇場模式編作，而不是由作曲家寫好樂譜後，看著譜就能完成的創作。整部作品從第一首曲子到最後一首，前後共花了四年時間，是一個節奏、一個手勢、一個動作，慢

慢地編作，以致走路的腳步、木棍杵地，也都是音樂，也都有其戲劇張力。

從演出者出場，緩緩地走出來、坐下來、眼神內視、垂直坐下，都需要太極拳的基礎，才能如此安靜、身體不彎曲、手不碰地，直接坐下。外人看到的可能只有坐下，但其中的「坐」，就已經是一個需要花很多時間訓練的功力。

一人坐、兩人一起坐，或四人一起坐，更困難。眼睛必須沒有焦點地看見全景，才能不轉頭，能跟其他人同步，這是打坐和神聖舞蹈的訓練，單單是走路和坐下，已經含著許多訓練，才能精準無誤做到這些細節。這些訓練不是為了表現身體的美，也不是為了展現肢體的高難度動作，只是讓身體回到一個中心，那個中心沒有頭腦、沒有表達、沒有向外投射，就只是「看」著自己。但是「看」著自己的狀態，一個人不易被察覺，一群人在一起，力量就很可觀。

當一個人想要展現自己給外人看，和一個看著自己正在做什麼的眼神，是很不相同的。這個「看」，是一種表演的狀態，是身體另一種相當困難的能力，需要花時間訓練、培養。但是當它出現時，對觀眾而言，並不是太明顯，也沒有屬害的技巧可言，卻有一種氛圍、一種集體的張力；不外放，但強而有力。

在所謂情境上，《聽海之心》有起承轉合，是關於水、關於生命的故事。整部

作品共有五個段落：〈崩〉、〈流水〉、〈聽海之心〉、〈沖岩〉、〈海潮音〉。

開場的〈崩〉，是一種山崩地裂的意境。〈流水〉是從山崩之後的小小水滴如山澗

在岩石中涓涓流出，匯聚成小溪再奔向大海。

從未知到生命歷練的故事

在亞維儂演出時，邀請了在奧修社區三摩地彈西塔琴的日本人 Atasa 一起演

出；我們請他用古箏自由撥弦，也成為〈流水〉這個段落的特色。後來則分別邀請

古琴家孫于涵、廖秋燕用古琴演奏〈流水〉。古琴本身不爭不豔，把鼓曲〈流水〉

對山澗深處潺潺的溪流、浩浩江水的描繪，意境更顯深沉了。

第三段〈聽海之心〉是指大海底層最安靜的聲音：水流入大海之後，融入海底，

聽見的是宇宙的原音「om」。《聽海之心》源自我們受邀巴黎文化中心演出，因場

地不大，設計了一個人打銅鑼的〈獨酌〉。阿禪在排練中，正尋思如何編作之際，

看到小女兒拿著掃把在排練場揮舞玩耍。這畫面讓他靈機一動，如果將鑼槌加長，

不就可以做動作？於是，他隨手抓起一根長棍，綁上鑼槌，再加上一個三百六十

度翻身大迴旋，〈獨酌〉完成了。後來從一個人變成五人一起擊鑼，五面鑼同時一

擊，聲如大海，跟寺廟裡那口大鐘不同，那是警世之鐘，為滌淨身心而來，五面大銅鑼的低頻卻似沒有目的、沒有意圖，更像是來自大海最深最深處的宇宙原音。

那個農曆年，我跟阿襌帶著孩子回馬來西亞過年，到外島海邊度假。孩子們去玩水時，我們在海邊靜坐，突然間，那五面銅鑼的聲響進入心中，似乎聽見了陣陣「om」、「om」的聲響從海底深處傳來，像是海的心般的聲音。〈聽海之心〉這名字從腦中迸出！

此時，阿襌開始哼唱一首曲子⋯

Om──sama sama sama sama

nirvāna nirvāna nirvāna nirvāna hum──

samsāra hum──

這首曲子出現了幾個梵文字⋯sama（平等）、karma（業）、dhamma（法）、paññā（智慧）、samsāra（輪迴）、nirvāna（涅槃）、samādhi（三昧或三摩地）。再以中國五聲音階為底：C（Do）、D（Re）、E（Mi）、G（Sol）、A（La），在擊鑼者不斷翻騰迴旋、轉身擊鑼⋯⋯，過程中融合如誦經的梵唱，配上

十六分音符的木魚，重複中又不斷演變、往前發展，完成了這首豐富、莊嚴，動與靜兼具的樂曲。

Samādhi（三昧或三摩地），意指「平等之心」。nirvāna（涅槃），不是圓寂的意思，而是指回到如如不動的本心，回到一種明心見性、光明寂靜的狀態。saṃsāra（輪迴），意指生命的輪轉，是 karma（業）的牽引，需要 paññā（智慧）、dhamma（法）的力量，才能穿透，才能跳脫出，而臻至 nirvāna（涅槃）、sama（平等）、samādhi（三昧或三摩地）的境地。在不斷吟誦的梵文中，用感嘆詞Hum來做串聯，譜出了一首曲子，由一位女歌者在鑼聲中吟唱。

最後五位擊鑼者的連續旋轉，像不斷輪轉的生命，也是一種永恆的莊嚴。當最後一位擊鑼者，旋轉漸慢而坐定，來自觀眾的掌聲很長，不是振奮激動，而更像是發自內心深處的觸動和感嘆。

加入梵唱，《聽海之心》整部作品終於完整，這也是優人神鼓首部把身體、音樂成功融合的作品。〈聽海之心〉的曲名，也成為最後在亞維儂藝術節登場時，整部作品名稱。

最後曲目〈海潮音〉，靈感來自韓國通度寺的暮鼓晨鐘。阿禪在大廟裡聽見僧人撞鐘，鐘的聲音如浪潮般迎面襲來。數百名僧侶坐在佛堂中誦經，唸誦速度非常

快而俐落。也因為很多人一起誦唸，梵音聽起來就如海潮般，一波又一波，綿延不斷。這樣的聽覺感受讓阿禪感到非常奇特，印象深刻。誦經過程中，還伴隨著磬、木魚、鼓，不同法器聲音的輔助，跟鐘聲一樣，是一種洗滌的、向上的、往內在收攝的力量。每天打坐的阿禪說，他整個人猶如被大鐘的聲波穿流過身體，好像滌淨了一身塵慮。

回到老泉山上，阿禪就以大神鼓、大銅鑼和大抄鑼，三種體積都很龐大的樂器，創作了〈海潮音〉。這三種樂器的音質都很特殊，音色也截然不同；一個立體、一個迴旋而突發，另一個則是水平安穩，一起奏起時，既矛盾又和諧。我們又加入了人聲，以原住民勇士向山海吟唱的原質聲音向大海致敬。最後配上小鉢的聲音，把迴盪胸臆的氣勢加進輕脆幽遠，像是把山海的波瀾壯闊，攝入芥子中。那句觀世音的偈語「梵音海潮音，勝彼世間音」，也就成了整齣戲的主題。

《聽海之心》是透過水的意境，嘗試在「未知」當中尋找；是一首一首鼓曲，也是一齣一齣從生命歷練產生的故事。當然它不是開心慶祝的民間鼓樂，也沒有繁複節奏的鼓點，所有的聲音都接近原音，也沒有高難度的身體技巧，沒有情感表達的肢體動作，只是簡單的走路坐下、旋轉跳躍，盡量接近身體的中心，讓身體不再被頭腦的企圖心操控，安靜地回到原點。看似很簡單，其實很不容易。

生的未知，亡的寧靜

剛開始跟阿禪學習靜坐時，我經常會在半夜驚醒，因為好像會在夢中的意識觸及死亡，也好像感受到生命的不確定。生命到底是什麼？當死亡來臨時，皮囊的、表象的物質生命沒有了，會不會有另一個不會被死亡帶走的存在呢？又如何謹慎、從容面對「死亡」，不驚慌也不被干擾？

《聽海之心》就是嘗試在「未知」當中尋找這樣的了悟。《聽海之心》所要傳達、分享的，不只是關於生生不息的喜悅，更是面對死亡時刻的內在寧靜。其中，最特別，最難忘的演出，是二○○六年，受邀到委內瑞拉的卡拉卡斯藝術節（Festival Internacional de Teatro de Caracas）的那一場。

卡拉卡斯（Caracas）是委內瑞拉首都，我們原定在當地著名的半圓型戶外古城劇場，演出五場。戶外演出門票費用不高，但五場、每場五千人的門票，竟然也全數售罄。

184

抵達卡拉卡斯，當時台灣駐委內瑞拉代表處郭永樑代表慎重地迎接我們，但也不斷提醒，此地治安不好，進出旅館都要小心。只要我們在戶外，郭代表就很緊張，經常會聽到他催促大家動作快一點。他最常說的一句話就是，「快點！快點！趕快離開！回去旅館……。」

其實，我們抵達當天，就聽說委內瑞拉國內正發生一起駭人聽聞的社會事件：一戶住在卡拉卡斯的加拿大籍有錢人家三個小孩被綁架，雖然警方早已找到綁匪，但人質仍未被釋放。一個星期了，警匪雙方還在談判。

然而就在演出前一天上午，突然三個小孩全遭撕票。孩子們的母親得知噩耗後悲傷欲絕，即在家中自殺。委內瑞拉全民譁然，舉國悲憤。

新聞報出當時，我們正在做最後彩排。主辦單位匆匆忙忙來到現場，神色不安地問我，「明天怎麼辦？這種時候，誰有心情來看表演？」他們接到許多電話，詢問藝術節是否照常進行？

我跟郭永樑代表商量，跟他說明《聽海之心》的演出隆重莊嚴，不是開心熱鬧、娛樂性質的節目，可以將《聽海之心》當成是一個祝禱，在開演前請他以台灣代表的身分，宣讀對受害者家族哀悼的祈福。郭代表聽了，認為這方式可行，隨即跟主辦單位溝通，對方也欣然接受。

演出當天，位在公園的觀眾入口，有許多人在排隊等候進場，長長的人龍隊伍繞著公園好幾圈。到場觀眾，估算約有兩千多人，因新聞事件影響，仍有一半人沒來。正式開演前，我們先請觀眾起立，郭代表上台宣讀了台灣對受害者的祈禱文，然後由台上全體演員邀請台下現場觀眾一起默哀祈福。

第一天，委內瑞拉各大報紙頭版都刊登了台灣代表帶著全體優人團員和觀眾起立唸祈禱文的大幅照片。大家心中雖然仍舊哀傷，但郭代表說，這是他來到當地這麼久，第一次有台灣的相關消息登上頭版。接下來四場演出，所有觀眾都來了。開場默哀之後，似乎也特別寧靜地觀賞。在這麼大的戶外場地，每場五千人全滿，本來擔心動作太慢，觀眾容易浮躁。但在祈禱之後，《聽海之心》的安靜開場，反而令所有在場的人心神貫注。

每一天開場的唸誦祈禱，似乎也在提醒了優人，要以更謹慎、更專注的心，讓傳出去的鼓聲能夠撫慰亡者的心靈。我們和觀眾好像也一起在宛如母親溫暖撫慰的心跳聲中，回到寧靜安穩的海潮音中。

這是一次難以言喻的演出經驗，在這令人難忘的特殊事件中，《聽海之心》是對生的未知，也是死亡的面對。

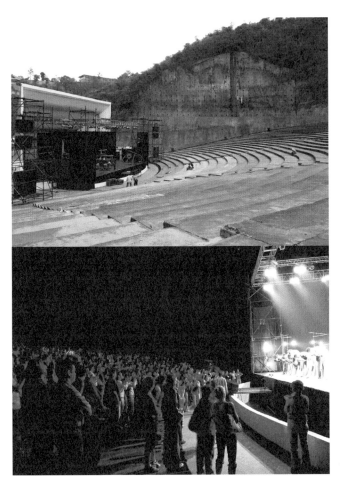

<div style="text-align: right">

$\dfrac{1}{2}$

</div>

1 委內瑞拉的卡拉卡斯半圓型戶外古城劇場（優人文化藝術基金會提供）

2 《聽海之心》演出謝幕（優人文化藝術基金會提供）

金剛心：找一個明白

在亞維儂藝術節之後，優人就經常受邀到國際藝術節演出，尤其二〇〇〇年，幾乎一整年馬不停蹄：三、四月間，在荷蘭、比利時、德國巡演了十八場；八月到西班牙聖地牙哥，九月在義大利、法國、瑞士；十月再回到法國；十二月則在香港文化中心。這還不包括在台灣五縣市的巡演。

這一年，只能用很忙很忙很忙來形容，四處奔波。但在這滿檔的行程夾縫中，我們做了一個期待已久的參訪安排──葛托夫斯基在義大利的工作中心。這個參訪雖只有短短數小時，產生的不思議影響卻是一連串，最後，甚至誕生了《金剛心》，是繼《聽海之心》之後，優的另一部經典作品。

這個夾縫，就是九月間，在義大利「東西方國際藝術節」演出後，下一場的法國「里昂雙年舞蹈節」，間隔大約兩個星期。利用這空檔，全團到義大利南方小鎮龐德黛拉（Pontedera），也就是當年我決定放下大師的地方。但葛托夫斯基已於

一九九九年離世，由他的指定傳人湯瑪士延續大師的工作精神，中心名稱亦改為

「Workcenter of Jerzy Grotowski and Thomas Richards」。

工作中心不希望一次太多人拜訪，我們一行十八人，分三批前往。當時，他們正

在做一個作品〈行動〉（Action），這不是為了演給別人看，而是一種日常訓練。

跟我和阿禪同一梯次前去的，除了幾位團員，還有當時的劇團經理李立亨。抵

達小鎮火車站，工作中心的一位成員前來接我們。我們立刻注意到那位成員，從車

上下來、打開車門、請我們上車，一舉一動都清楚從容。

抵達工作中心，要進入位在二樓的排練場時，接待我們的這位成員謹慎地先輕

輕敲門，再輕輕打開門，引領我們入內。我見到久違了的湯瑪士，他輕聲地跟我打

招呼，沒有多餘寒暄，沒有多說什麼，只是請我們坐下。瞬間，我腦海回憶起當年

在加州，葛托夫斯基帶我們工作時，就是這麼安靜。

突然間，我也想起阿禪初次從印度回來的樣子。而我在老泉山每日打坐八小

時，每一步路、每一個動作，也是這種狀態。此時望向阿禪，他也似有所感，動作

變得緩慢而覺知。

他們稱我們為「目擊者」（witness），而不是觀眾。而他們的作品〈行動〉，

有些動作我仍很熟悉，有些舞蹈當年也跳過。將近四十分鐘，我們就只是安靜地看

189　金剛心：找一個明白

著。活動結束後，我們一起用餐。用餐時，他們的腳步還是很輕很慢，輕聲講話，舉止從容。這一切，提醒了我們怎麼那麼忙啊？

參訪結束，那位成員載我們回到小鎮的火車站。望著他開車離去的背影，我跟阿禪幾乎是異口同聲地跟李立亨說：「我們想要把劇團解散！現在劇團運作的方向不對，我們太忙了！」

李立亨一聽，瞬間愣住了，錯愕又難以置信地回道：「別吧！」一會兒稍稍回過神後，他才語重心長地緩緩說著，劇團好不容易走到國際，現在是不可以輕言解散的。看著我和阿禪似乎都沒反應，他又若有所思地說，等這一年所有巡演結束後，要不要整個團先休息三個月就好？我和阿禪互看一眼，好像至少休息一下是好的，我們點點頭。

我看見自己，許多的自己

這年巡演結束，我們讓全團休息了三個月。這期間，阿禪再度去了印度，而我透過王小尹老師的引介，上了一位仁波切的課。對於仁波切的傳法，我有非常強烈的感應，這三個月就跟著這位仁波切四處修法。

190

第二年，在仁波切的安排下，我到馬祖閉關三十六天。一個人，待在一間老房子裡；每天凌晨四點起床，晚上十點就寢，最主要的功課就是要唸誦一百萬遍金剛亥母心咒，也就是平均一天要唸誦近三萬遍。一整天，除了中午休息一個小時，其他時間都在打坐持咒。

一直以來，我都有偏頭痛問題，是過去腦震盪的後遺症。在閉關期間，只要一打坐，偏頭痛就來襲。大概第十天左右，頭痛的感覺消失了；整個腦袋輕盈舒爽。長期困擾我的偏頭痛不見了。很開心，心想，可以更專注做功課了。到了第三十三天，即將出關前兩天，一坐下來，卻發覺頭怎麼那麼悶？偏頭痛又回來了！

當下，我無比困惑：為什麼偏頭痛又出現了？只是我自己以為它在？或者，我的頭痛本來就不存在，是我自己以為它在？第一次意識到我跟我的念頭的關係；也第一次發覺，是不是我的念頭在決定我的頭痛或不痛？禁不住也開始思索，我的頭痛，到底是怎麼被創造出來的？

終於有一種明白，所謂的念頭是什麼。但是，卻也猛然想到，我這輩子一直以來信以為真，依此生活的許許多多念頭，是不是都是假的？而我竟然生活在一個分不清真假的存在狀態。忍不住開始哭。哭過之後，又覺得這樣的我實在太可笑，竟不自禁開始笑了起來……。

又哭又笑！就在此時，我彷彿看到許許多多虛幻的自我。霎時，我不知所措，心底升起陣陣恐懼；我看到自己，許多的自己。一出關，我看見一片光，我看見我，許多的我。

我坐著，就只是坐著。突然，我看見一片光，我看見我，許多的我。

結束三十六天閉關，一出關，我迫不及待與阿襌分享閉關過程中所見所思。阿襌也提到，那三個月再回到印度菩提迦耶，坐在閉關房裡，不斷看著自己念頭反覆生起落下，也不由得失聲大笑，笑自己的愚痴與執著，隨手寫下：「執此身心以為真，念念相相妄執我；身心念相查杳然，試問我在誰身中。」都是對自我、對生命的根本探問。於是，我們決定以彼此對自我的迷惘與探尋，對夢幻泡影、如露般的生命體悟，轉化為創作題材。

在馬祖閉關中，看見自己成為了虛幻的念頭，成為《金剛心》創作的動機。並以阿襌在印度了悟的臨濟宗四喝為結構，即：「一棒如金剛王寶劍」、「一棒如探竿影草」、「一棒如踞地獅子吼」、「一棒不作一棒用」。

劇中「以水入水，以光入光，以空取空，以金剛取金剛」這句偈語，是仁波切傳授的法要，也成為劇中留給我們觀眾和聽聞者一條生命參照的指引。進入第五幕〈踞地獅子吼〉——勇士升起大無畏的內在，勇敢面對困惑與挑戰。

也許是在閉關之後，《金剛心》的編作過程似乎心到念到，編排得快而準，想

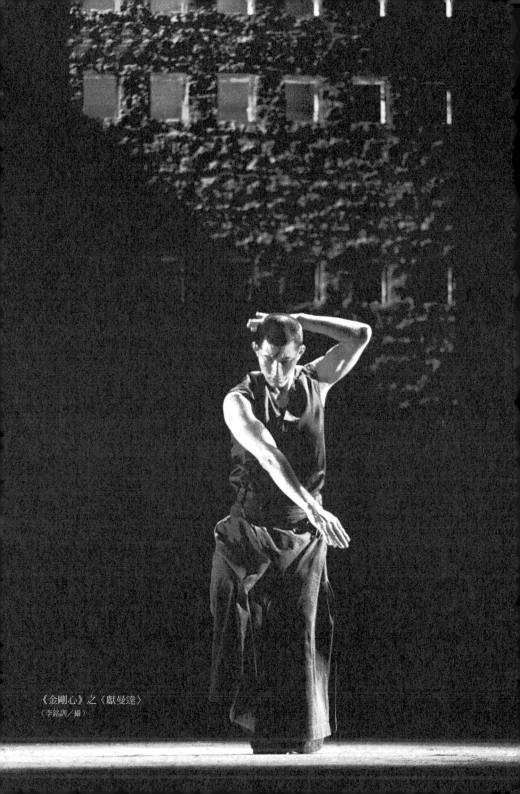

《金剛心》之〈獻曼達〉
（李銘訓／攝）

到什麼，就有答案。相較於其他作品的絞盡腦汁，《金剛心》的動作、編排，似乎隨手拈來，有些曲調甚至是排練時，當場即興哼唱而出，必須趕緊用手機錄下來，再重新聽一次排練。《聽海之心》歷時四年，亞維儂演出之後，仍修改近七回。

《金剛心》卻是半年內，渾然天成似的。二○○二年七月在國家戲劇院首演，二○○三年即榮獲第一屆台新藝術獎表演藝術類首獎：「透過簡潔素樸的舞台，傳達動中有靜、靜中有動的境界。是一個視覺、聽覺與表演的獨特融合，並富有整體性的表演藝術傑作。」

林谷芳老師在《金剛心》的節目冊中，以「行者本質的關照」談到優人以「道藝一體」的拈提：

儘管「身心靈」的風潮在台灣藝術圈已領有多年風騷，但優人劇團卻是唯一直接標舉「道藝一體」的團體，這種拈提說明了：「道」對優人來說，並不只是個形上概念，或生活感悟而已，它更是如實可證的境界。也所以，修行乃不可能只是藝術的素材，它直指生命的核心，只有掌握了這點，藝術的表現才非戲論，也只有觀照及此，一個人才曉得「優」到底在做什麼事。

……「優」真正踏入「具體」修行的作品是《金剛心》，在這裡有對宗門、密

194

法，乃至南傳禪觀的相應與引用，它一方面映現了「優」實際的修行接觸，另方面也帶給觀眾一個嶄新的感受，在過去，只有法會或道場才會有這種呈現，但現在，一個不須具有特殊宗教體驗的人卻可以從舞台直觀修行之樣貌，且此樣貌還經過了有機的整合，自然能有無比的魅力，也讓《金剛心》成為台灣在這之前近乎獨一無二的作品。

《金剛心》演完之後，有一年，旅居美國的東北師父到永安藝文館開禪修課。我告訴他當時在閉關中感到自己荒謬的狀況，又哭又笑的事。東北師父說：「境界來了，你還起念啊！」

我當下「啊！」一聲，又一個棒喝！人生有多少的自以為是！想逃都逃不掉啊！

禪武不二：一切即劍

大學時讀宮本武藏的故事，對他跟佐佐木小次郎在巖流島的最後決鬥特別有感。

十七世紀日本戰國末期，流浪武士宮本武藏的劍術超神入化，遊走各地，參與過六十幾場決鬥，未曾敗過。最有名也最為後人所傳誦的一戰，就是和當時同樣名滿天下的佐佐木小次郎在巖流島的對決。兩人相約正午進行決鬥，卻是到太陽西斜，宮本武藏才乘著小船姍姍來遲。佐佐木小次郎一見到對手現身，拔出腰間那把名劍。有備而來的宮本武藏故意遲到，站立水中，等待陽光的優勢，瞬間，勝負分明！

對小次郎而言，「劍即一切」，對宮本武藏而言，「一切即劍」。一切即劍，船槳可以是劍，湧漲的潮水可以是劍，刺目的陽光可以是劍，氣躁心浮可以是劍……。

《禪武不二》有兩個版本：二〇〇五年第一版，尋找了許多資料，卻沒有著落。二〇〇七年正版《禪武不二》，雖然姍姍來遲，卻意外地如蛙跳井，撲通一聲，就進去了。

196

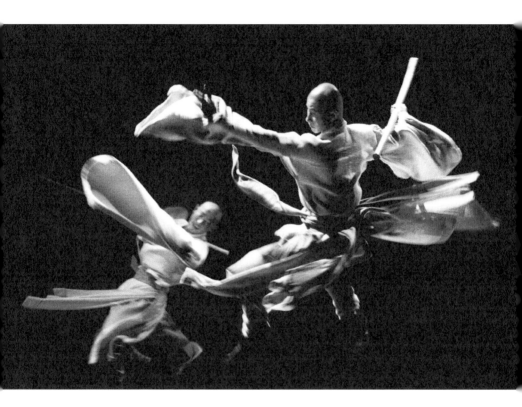

二〇〇七年，《禪武不二》之〈夢中風劍〉（張志偉／攝）

少林寺武術館的誦經聲

記得在大雪紛飛的冬季，我包裹著厚厚大衣還打哆嗦，站在河南鄭州少林寺外廣場上，看著一群正在練功的少林寺武術館隊員。零下氣溫，這麼冰天雪地的天氣，讓人看了有點心疼，卻也由衷地讚嘆。

與少林寺武術館合作初衷，是想將禪的修行與武術的身體帶進現代劇場。當年達摩祖師就是在少林寺閉關九年，最後以心傳心，將法傳給了立雪斷臂的慧可。對於能夠與少林寺武術館合作，我們內心確實充滿期待。

從二○○四年底開始，我跟阿禪即來回台北與嵩山少林寺之間。最初以為，他們是少林寺的「出家人」，後來才知道，這群功夫小子是從大陸各省的武術學校慕名來到少林寺。有些人在家鄉是「散打比賽」冠軍、「兵器械比賽」冠軍……一個個都是多少帶著些許傲氣的武功高手，對我這個從遙遠地方來的導演，可真是一大挑戰！本以為到了禪宗祖庭，幾次往返排練之後，才知道是入紅塵的真實修行。但我也真心喜歡這些練武的年輕人，跟山上的優人一樣，身上保留著一種純樸的質地。

198

有一回，帶了幾本《金剛經》過去，因為戲裡有一段弟子們需要背誦經文的段落。幾個功夫小子好奇地圍攏過來，一邊翻閱，一邊高興地唸誦了起來。

第二天，有一名弟子帶了個小布包到排練場，神祕兮兮地遞到阿禪面前，「阿禪師父，您看看，這是什麼？」打開小布包，是一本《阿彌陀經》，「這是前任方丈送我的，我放在床底下壓了好多年啦。」臉上一抹得意，慎重地又包了回去，開心地走了。

那幾天傍晚，為了練習發聲，繁星滿天的少林寺武術館夜空中，發出了弟子們集體朗誦《金剛經》，剛強有力的唸誦，震徹雲霄！我偷偷地歡喜著，閉上眼，聆聽他們大聲地背誦經文。

終於，《禪武不二》漸漸成形了。功夫之外，有一個基本故事架構，透過對白，也將禪和意境傳達出來。二○○五年六月，即將在國家戲劇院首演。遠在嵩山少林寺的他們必須提前來台彩排，機票也都訂好了。就在臨上飛機前，我接到電話，「劉老師，沒有簽證了！」一查，才知道他們來台的簽證在前一天被取消！

這群功夫弟子的簽證，是由最初介紹優人神鼓和少林寺認識的一位台商所代辦。戲即將開演，票房也非常好。那時候的國家戲劇院藝術總監平珩獲知消息也很緊張，立即打電話聯繫海基會、國台辦、上海國台辦等相關單位，甚至當時正在上

海的樊曼儂老師也幫了一把。輾轉折騰後，終於簽證恢復。當然，我們也緊急付了一筆費用給那位台商。

悲欣交集，打成一片

首演完成，送走少林寺武術館眾人。台上的戲暫告一段落，但隨即要到香港演出，合作案仍繼續著，台下的劇碼也依然精采。為何還做？對我而言，《禪武不二》從來就不只是一齣戲。為做這齣戲，我下功夫閱讀了許多禪宗相關書籍，對禪宗產生極大興趣，常徹夜不眠研究禪師們給諸弟子所參的話頭與禪機。竟然，日思夜想的參禪契機出現了。得知研究東密的徹聖禪師即將開設三日臨濟宗禪修營，機不可失，當下決定上山參禪去。

禪修營第一天，禪師拿著禪板，劈頭就問：「佛到哪兒去了？」頓時，全場鴉雀無聲。我心想，說了不知錯不錯，但不說一定錯。於是舉起手，依著心裡的念頭，說了個答案。果然，「啪！」禪板重重打在我的左肩，表示不對機。

一整天只聽見禪板劈里啪啦，在許多人左肩上響著，沒有人被打在象徵應機的右肩。禪師說：「別再咬文嚼字了。」「啪！」左肩，禪師說：「別再吟詩作對

了。」「啪！」左肩……。第一天就這樣過了。

第二天一早，禪師拿著禪板走來走去。我望著禪師高大的身影，也看著自己，心裡不斷糾著《禪武不二》為何而做？揪著心、皺著眉，我催迫著自己既上寶山來，就不能空手而歸……禪師又問了問題，又有人舉手，我聽到了聲聲「啪！」

「啪！」「啪！」有一題禪師又問了，我有了想法，舉起手，禪師沒看見。但喝茶時間已到，禪師放下禪板喝茶去了。

我坐在蒲團上，把手放下來，一動不動，盯著禪師的空座，盯著我的念頭、我的答案；心想，等禪師一回來，就要說出我的答案。

十幾分鐘過去，禪師、同修們陸續回來了。禪師正要問問題，我舉起手。禪師向我走來，「要講什麼嗎？」頓時，我竟說不出話了！就在這十五分鐘過後，剛剛冒出來的答案、想講的念頭，此刻已消失不見。但我的手仍高舉著，卻無話可說！不是忘，而是時機不對了，我的腦海空白一片，已經沒有話要講了：「無話可說！」

「啪！」禪板聲終於在我的右肩上響起！沒有答案，答案就在那裡。就在禪板落在右肩之後，我開始明白每一個被打的左肩是為什麼。當天下午，對座緊皺眉頭也已兩天的阿禪舉起手。禪師踱步向他，阿禪說道：「師父，外面的蟬在叫，裡面的你在說話。你和外面的蟬一樣吵！」禪師大笑：「好小子，罵起我來了！」舉起

禪板，「啪！」落在阿禪右肩上，並說：「之後你可以幫我打弟子們的肩膀。」

到了第三天早上，全部一百二十位參禪同修，愈來愈多人敢舉手作答，也都被禪師應許了。傍晚，禪課即將結束，只剩最後一位師姐還是沒對機；怎麼答，禪板還是落在她左肩上，我們都為她感到著急。

時間快結束了，禪師正要問，她又舉手了。只見她從座位站起，直接走向禪師，面對著禪師，雙腳一跪：「師父，您打我吧！反正我說什麼都錯！」當下，「啪！」一聲，禪板清脆落在她右肩上。此時，我的眼淚瞬間噴出。立即舉起手。

當禪師往我走來，我脫口說出：「悲欣交集！」當禪師正舉起禪板，要打未打之際，突然，阿禪也舉手：「等等，我來打！」阿禪就走過來，接過禪師手上的板子，正要打向我時，我隨即回應：「等等！你打的是弘一大師？還是劉若瑀？」[1] 阿禪舉起板子，朝著我的右肩，「我都打！」禪板落下，全場掌聲隨之響起。

此時，禪堂裡遍處是光！望著師父，望著阿禪，還真是「打成一片」。禪師笑著說：「真是一齣好戲！」

瞬間，我豁然明白了原來我讀的所有禪書話頭是怎麼回事了！知道禪師們為什麼回答那些話、為什麼南泉斬貓、什麼是乾屎橛[2]……都明白了，包括我為什麼做

《禪武不二》。

如果沒有那位台商的介紹，我們不會認識嵩山少林寺，當然就不會有《禪武不二》合作因緣。即使過程中有許多不愉快經驗，但如果不是因為要做《禪武不二》，我怎會去讀這麼多禪宗的書？怎會有如此機緣參加禪修營？又怎可能會有這樣的明白？這位台商先生，也是此生的貴人啊！

悲欣交集，終至打成一片。二○○七年正版《禪武不二》，有了新結局。

1 「悲欣交集」是弘一大師遺墨。

2 「橛」，原意是拭淨人糞的橛（小木樁、短木頭）。臨濟宗為打破一般人的我執，對不斷求問「佛者是何物」者，總答以「乾屎橛」。意為，專遠求佛，卻不知先清淨自己心田。

與你共舞：回到人間

二〇〇六年九月，《與你共舞》在國家戲劇院進行首演，出乎許多人意料，這部作品竟然不是以擊鼓為主，演出陣容之龐大，也超乎想像。

迥異於之前的《聽海之心》、《金剛心》、《禪武不二》幾部作品，《與你共舞》是優第一次以神聖舞蹈為主要表演形式，轉化自武術與太極拳的覺知身體動作。搭配的音樂，是阿禪以神聖舞蹈最常使用的樂器：鋼琴為主，再加入笛子、巴烏、大提琴、小提琴、打擊樂等，中西樂器編作而成，呈現另一種音樂風格。

作品名稱也是來自阿禪去印度旅行筆記中的詩句：「翻身迴轉，天地與你共舞。」阿禪去印度流浪的旅程，是整部作品的結構概念，也是阿禪將旅程中所見所思所感，化為詩文，而觸動了我們將之轉化成作品。

二〇〇一年二月中，趁著全團休息三個月，阿禪第四度造訪印度。這一次的印度之旅，阿禪似乎放鬆了，相異於過去嚴謹地禪坐，包括日常生活、內在，以及創

204

作上都產生變化。

最直接明顯的改變是，向來話不多，甫論以文字表達的他，這趟旅行中，竟然一封封家書，寫給我、寫給兩個孩子，還寫給每一位團員與行政同仁。每一封信，都是一首詩。三個月自助旅行回來，行囊裡裝著一本密密麻麻的筆記本，寫滿對隨身帶著的《六祖壇經》、《楞嚴經》，以及《探索奇蹟：認識第四道大師葛吉夫》的閱讀領悟與思索，更有路上的托缽僧、火車上的盲眼吹笛人、恆河邊的遊唱詩人、稻田中鸛我合一的體驗。

阿禪變了。以往在家，他通常只做三件事：打坐、吃飯和睡覺。平常就像一顆石頭的他，變得溫柔、有趣多了，內在的繫縛也鬆解了。提筆為文、寫詩之外，在音樂上的創作，也從原來的鼓的範圍，開始轉變了。

與城市優人共舞

《與你共舞》不只表演形式上改變，演出者也加入了來自社區的「城市優人」。這其實是優在表演藝術之外的又一嘗試。一直在老泉山上的優人，二〇〇五年下山承接了「永安藝文館」的營運管理。除了與景文高中合作「優人表演藝術

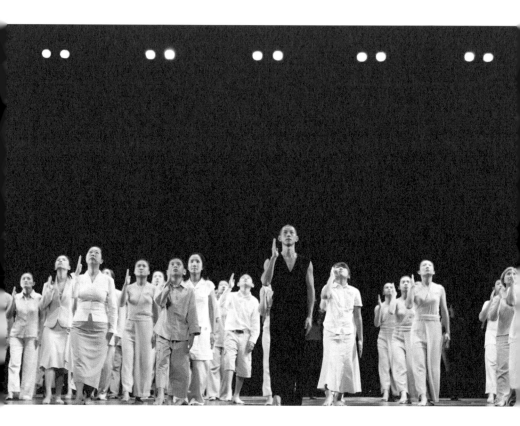

二〇〇六年，《與你共舞》之〈平衡〉，優人神鼓與城市優人共同演出（張志偉／攝）

班」，也擔負起友善社區的任務。

剛到永安藝文館時，一心只想著要如何跟景文高中合作表演藝術班，卻忽略了跟當地社區的交集，在空間使用上沒有考慮到附近的居民。其實永安藝文館是當地社區居民爭取而來的，原址過去是一個傳統市場，重建時，附近居民透過議員的協助向文化局爭取，希望除了超市之外，也可以增加樓層做為藝文推廣的空間。

因為我們的忽略，令居民對我們有一些不滿。最後透過文化局的協調，開放社區居民免費使用空間，才改善跟居民的關係，友善共處。《與你共舞》邀請社區朋友參與，就是希望藉此讓他們更了解優人神鼓。

所以《與你共舞》的起心動念，也是源於想做一部回饋社區居民的作品。我們以神聖舞蹈為媒介，免費教導社區民眾，邀請他們每個星期來上課。課程第一天，教的是最簡單，也就是我當初在加州，葛托夫斯基測試我們的第一個神聖舞蹈基本動作。一開始，大家幾乎都做錯。阿禪很有耐心，先帶領他們如何把心靜下來、把念頭回到當下……一步步慢慢來，大約兩個小時之後，大家全都做對了。

四十位社區居民來參加這個訓練課程，大人、小孩都有，大多是永安館附近的居民。其實神聖舞蹈並不是一般人認知的舞蹈，而是一種手腳不同步、左手跟右手拍子不一樣、左右腳不同、頭與手腳的節拍也相異的律動。

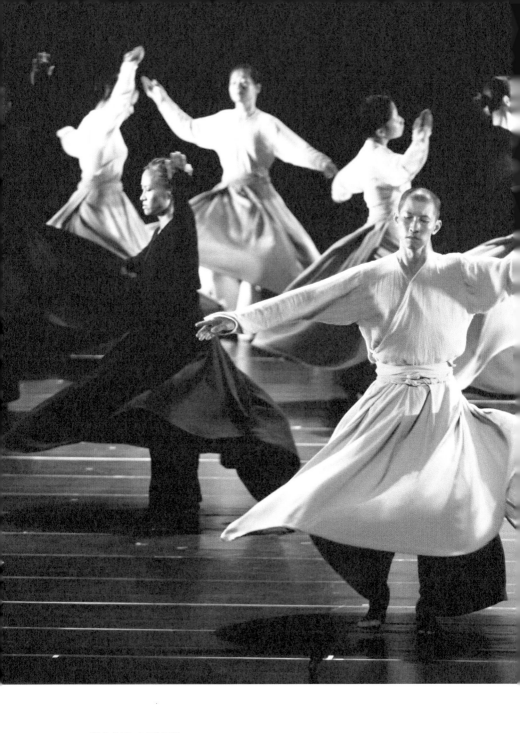

神聖舞蹈是一種看見自己的狀態、一種覺知，為了打破人的日常慣性而設計的；當耳朵聽到旋律，身體配合節奏而做出動作，一旦分心，就肯定會做錯。所以，神聖舞蹈是看見自己的一種動態靜心方式。

社區夥伴在半年的課程中，感受到這個一起演出的計畫，更像是一種靜心的訓練，也都很願意讓自己的心安靜下來，所以愈上愈有興趣。四十個人，大人帶著小孩，每個星期很有耐性地前來練習。每一次從上課開始，直到下課，所有人都很安靜地練習。因為他們愈來愈知道，心必須很安靜，肢體動作才不會做錯。他們不僅漸漸看見了自己的改變，同時也看見了優人訓練方式的價值。

這次演出，除了神聖舞蹈，還有蘇菲旋轉、有楊錦聰（風潮音樂創辦人）召集的「愛蘇菲協會」的旋轉動作。

雖然，從亞維儂藝術節之後，優人們巡演世界各地，在國內外舞台上經驗豐富。但是，《與你共舞》卻是第一次有非專業表演者參與，並且要一起站上國家戲劇院舞台，會不會有人緊張得穿幫？探頭張望？……我其實也沒有把握。

但顯然我多慮了。就因為神聖舞蹈、旋轉的訓練吧。當這些社區夥伴站到了國家戲劇院，第一次站在這麼大的舞台上，既不好奇，也不興奮，更不會怯場，從容演出了其中〈平衡〉、〈手〉兩個段落，以及最後的旋轉。國家戲劇院後台不大，四

210

十個人進出、上下場，井然有序，在休息室等待時，也只是安靜地打坐，讓後台技術人員、優人團員、我和阿襌，都感到由衷佩服。

《與你共舞》，這首來自阿襌印度旅程中，有感而發，與天地共舞的詩句，此時卻更務實地落入人間，我們終於與永安藝文館附近的居民友好地共舞。

1
蘇菲旋轉舞是土耳其一帶蘇菲教派的靈修方式，一群人穿著有長長裙襬服裝，一隻手心向上、一隻手心向下，朝著同一個方向旋轉。

THE ONE：遇見羅伯・威爾森

一九七六年，國際知名美國戲劇導演和舞台設計師羅伯・威爾森（Robert Wilson），與美國當代極簡主義音樂家菲利普・葛拉斯（Philip Morris Glass）共同創作的《沙灘上的愛因斯坦》（*Einstein On the Beach*，EOB），長達五小時的作品，擺脫敘事，以音樂、舞蹈和戲劇融為一體，並以前衛的舞台風格震驚當代劇壇，《紐約時報》讚譽為「全球實驗劇場的指標」。羅伯・威爾森的創作橫跨不同領域：戲劇、歌劇、影像創作等，以他獨特的美學風格驚豔世界，也收攝了當時劇場界的我們。

二○○七年一月，國家兩廳院二十週年慶時，邀請威爾森來台舉行「遇見大師——羅伯・威爾森跨世紀演講會」。訪台行程中，他表達了希望參訪台灣表演藝術團隊的意願。於是，演講前的當天上午，兩廳院安排他參訪了優人神鼓與國光劇團。

威爾森對於老泉山劇場印象深刻，原本一小時的參訪，延長為兩小時的停留。

212

他對優人的排練與演出片段感到高度興趣，不僅仔細詢問了我們的訓練方法，並且立即徵詢優人七月前往他所創設的「水磨坊藝術中心」（Watermill Center）駐村與演出意願。

威爾森對優人的印象並不是禮貌性說詞，當天下午在國家戲劇院的演講會上，他便向全場近一千五百名聽眾表示：「你們非常幸運，早上我去拜訪優人神鼓，他們每一位表演者，無論坐著或站著，都跟他們奏出的鼓聲樂音一樣美麗……。」

演講會後酒會上，威爾森即正式公開邀請優人全團前往「水磨坊藝術中心」，擔任客座藝術團隊駐村十天，也促成了二〇一〇年，與優人神鼓合作的《鄭和1433》。

《沙灘上的愛因斯坦》，創作於一九七五年，一九七六年七月在法國亞維儂藝術節首演。

「創造」是一種樂趣，表演藝術家用「自己的身體」和「對音樂的敏感度」來創造舞台上有趣的故事。然而所有的創造背後都需要「技術」才有能力來完成。

相信你很「酷」，或很「帥」，也許很「呆」。總之，你一定很有魅力，我們將協助你在「酷」的底下加幾根柱子，讓你帥呆了！

現在，先跟你說些讓你不無聊的話，但請保持高度警覺⋯⋯一個最好的表演者，就是要把無聊的事弄得「有趣」。

這是威爾森二〇〇七年七月三十一日在水磨坊募款晚會上演講的開場白。他說，劇場裡最重要的兩件事情就是⋯聽、有趣。

聽，和有趣

抵達紐約長島那天，到機場接我們的遊覽車司機找了很久，才找到水磨坊。它的「招牌」隱匿在樹叢中，只有很小的一個小燈在地上。從入門開始，好幾畝大的水磨坊，每一個角落的視覺設計都是威爾森親力親為⋯草坪是直線條，松樹下擺放的是楓樹葉。我們近午時到達，威爾森正滿頭大汗地指導一些人鋪放鋪的石頭是褐色，旁邊小徑的石頭則是灰色。那些留著汗的「工人」，全是由世界各地來此駐村的藝術家，我們當場加入「種樹」行列。

接下來幾天，在排練之餘，除了種樹、鋪路、刷油漆，我們還插了五百根火把。這些環境整頓的工作，對優人而言，本來就是日常生活的一部分。但水磨坊中

214

被設計的「大自然」，卻給了我們藝術家的創意視角。

所有跟威爾森一起工作的人都知道："Robert Wilson is too sensitive of his visual..."（羅伯的視覺過度敏銳……）我們貼在舞台木板上的標記，是為了識別表演不同曲目的站立位置，紅黃藍綠都有。但在水磨坊只能用銀灰色，而且，「盡量少用！」

演出那天，我們花了一個下午，終於貼完了極微小，但仍可辨識的標記。演出前兩小時，威爾森突然出現，要把觀眾席方向做一百八十度調整。也就是說，所有標記必須重做。我正想說「來不及了！」馬上就要演出了，而且還要換裝。話還沒出口，他的助理跟我使了眼色。我二話不說，立刻叫大家動手改。此時，他親自去放觀眾席的椅子，確定了方向之後才離去。

演出前十分鐘他又出現了。看見我們已改好了方向，說："Very good!" 正要離去，瞥見了樹林中的音響，順手把音響調成跟舞台平行的方向。這個動作，讓我當下發現舞台變大了，樹林也立即融了進來。

"Theatre to me is to ask question rather than to say something it is..."（劇場對我而言，是去問問題，而不是去說什麼……）某次在森林中排練，我被威爾森大聲的話語，從思索狀態中拉回水磨坊現場。只見他安靜地看著四周，然後突然大叫，並伸

展雙手扭動，快速地說了一堆話，再降低聲量叫喊，並伸展雙手。

剛才我說的是哈姆雷特的台詞，那是我十二歲時學的。今年我六十五歲，莎士比亞的意義是什麼？劇場裡有很多空間，頭腦性的、精神性的，對我而言，劇場跟動物的行為是很接近的，像狗、鳥……熊。去「聽」走路，用「身體」一起「聽」。大多的劇場都是理論的、複雜的、想法的，不要只用頭腦。

他用手肘做了一個動作：

我的「手」有經驗，這是另一種思考。很多人很頭腦，都用想的，他們的頭很重，太多想法，太多想法。

水磨坊募款晚會的義賣作品當中，有一頭用影像做成的熊，你動牠動，你不動牠不動。威爾森說：「我們拍攝這頭熊的時候，一開始，熊是被繩子綁住的，有三十五個人走進那個房間，當訓練者說：『在我把熊的繩子放開前，如果有人要離開這間屋子，現在就走。』二十人起身出去，留下來的人全都躺在地上。訓練者即鬆

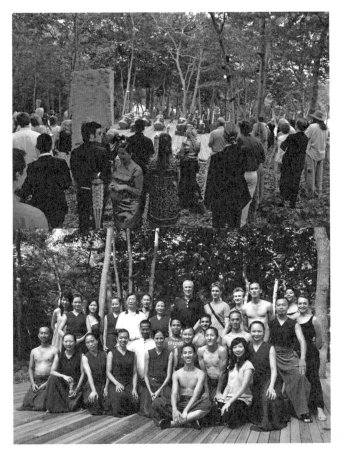

<div style="text-align: right">1⁄2</div>

1 二〇〇七年，優人神鼓於紐約水磨坊藝術中心駐村演出
　（優人文化藝術基金會提供）

2 優人神鼓與羅伯・威爾森（優人文化藝術基金會提供）

開繩子，讓熊趴著。此時，左邊有人動了一下，熊就回頭；後面又有人動，熊就準備起身了。大家開始明白，想保住生命，就是不要動。整個屋子裡的人『呼吸在一起』，好像一個『one』。」

他舉例：現在在劇場，都沒有人「聽」，都在表現自己，如果技術人員、演員，大家都在「聽」，此時便成為一個「one」。

「去聽，一個 one，去聽。」

威爾森提到一個影響他很大的人，將在那個星期日來水磨坊。他說，六〇年代，當他正要開始做劇場時，遇到了這個人。這人拍攝了兩百五十多種「母親抱起正在哭的孩子」的影像。威爾森說：「我看了其中百分之八十的影像，第一個、第二個……後來我把影像放慢，一格一格地看，竟然在一秒鐘之內，我發現有一個母親，當她聽見孩子哭時，先做了一個憎惡的表情，再一個無奈的表情，再一個厭惡的表情，才去抱起嬰兒。我們把影片給母親看，她嚇了一跳，她認為她是那麼愛自己的孩子。」

他還說：「約翰‧凱吉（John Cage，美國先鋒派古典音樂作曲家）聽見了自己內在的聲音，聲音從來沒有停止。在停止說話的時候，聲音仍然存在。所以劇場最重要的就是聽和有趣。」

我訝異這位舞台美學大師，竟是如此重視一個人的內在狀態。而這也正是我們引以為宗旨的劇場核心「The one」，而威爾森的這個「one」，竟然也是從「聽」而來。

在加州跟葛托夫斯基工作時，每天至少有四小時是在吟唱海地原住民古老的歌謠。在這四小時中，去「聽」，用「聽」去學，用「聽」去跟大家在一起。每天，我們都在創造每一個「The one」的當下。

不是歷史，是劇場

優人神鼓有幸在二○一○年跟威爾森合作《鄭和 1433》。而幾年間跟威爾森接觸的過程也明瞭，並不是東方人才會明白神祕的東方事。全世界每一個人的內在都有這個「one」，而威爾森的精采，除了眾所周知的舞台空間，他的「表演」美學，也正是我和優人引頸期盼，最想一探究竟的堂奧。

籌畫近三年的《鄭和 1433》，於二○一○年二月二十日起，在國家戲劇院登場。前一年（二○○九年）二月，威爾森利用來台工作《歐蘭朵》期間，甄選了優人團員擔任劇中角色，他希望有一位歌仔戲演員參與，兩廳院推薦了廖瓊枝老師。

威爾森拜訪了廖老師，也告訴我們將會有爵士樂大師：歐涅・柯曼（Ornette Coleman）及迪奇・蘭德利（"Dickie" Landry）共同演出。二○一○年初，威爾森再度來台，正式展開《鄭和 1433》工作。但是廖老師卻在二○○九年十一月宣布封箱，兩廳院便邀請唐美雲老師參與歌仔戲演出。唐老師在戲中角色變化多端，非常吸引人。她那幾句「君不見黃河之水天上來，奔流到海不復回……」不但收攝了這位國際大師的耳朵，也令全場觀眾驚豔。

威爾森說，這部作品結構性很強：「我一直在找對比的元素，興奮的是，我讓爵士樂與優人神鼓、台灣民間戲曲自然融合，我們用二十一世紀的角度來探索東方到西方的旅程。」

二○○八年，優人二度前往水磨坊時，邀請國立歷史博物館蘇啟明教授一同前往。透過教授的協助，我們簡單做了鄭和故事的劇本大綱，這大綱後來就成為威爾森創作《鄭和 1433》的軸線。

從水磨坊回來後，我繼續蒐集鄭和相關資料，完成了《鄭和──最後航行》為題的劇本。透過威爾森的副導演提供給他做為參考。他卻回覆說，他不是在做歷史，他在做劇場，不需要一個完整劇本。當然，這件事情對我來說有點沮喪。其實在撰寫鄭和的劇本時，這個歷史人物的故事，已經像夢一樣，一直牽繫我。

是劇場，也是歷史

有一天凌晨三點多從夢中驚醒，寫下鄭和家譜中沒有他名字的那一段，寫著寫著，竟潸然淚下。從小到大，聽過關於鄭和的史料只有五個字：「鄭和下西洋」，除此之外，有人知道他在「找惠帝」、他是「三保太監」，但鮮少有人知道他如何成為太監。所謂下西洋，到底做了些什麼？更遑論他的身世了。

現在才知道，這位歷史巨人小時候被軍隊擄走、強行閹割後送入宮中。追溯他的身世，更發現，他其實是穆斯林聖王穆罕默德後代。

關於鄭和的相關史料並不多。《明實錄》中對於鄭和下西洋只有簡略的紀錄、第七次出航前鄭和為自己在南京太倉與福建長樂的天后宮裡所立下的兩塊碑文，還有鄭和部屬的見聞錄，其中最主要的，就是馬歡的《瀛涯勝覽》。但這些資料我們都很難觸及。而且撰寫史書的士大夫們似乎也瞧不起宦官，洋洋灑灑的正史裡，提及鄭和之名的，也寥寥可數。然而真正令人訝異的，竟然在鄭和嚴謹的回教家族族譜中，也沒有提到他的名字。

「是因為鄭和被淨了身嗎？」所以在族譜中，連名字都被略去，僅提到鄭和的父親馬哈只有一個兒子在南京做官。鄭和地下有知，應該比明憲宗時劉大夏燒光了

所有寶船下西洋的航海日誌、航海圖，更令他沮喪吧？

從鄭和的悲劇，我們看見世人的殘；是那些殘人不願意承認自己被閹割的意識；這位孩童時被閹割的航海家，他的勇氣和智慧，在他七次航行的偉大事蹟裡，證明了他是一個完人。

《鄭和 1433》在二月正式演出，觀眾被威爾森的劇場美學震懾住，驚豔不已。只是在我心裡，鄭和不只是一齣戲，而是一個令我魂牽夢繫的歷史偉人，是劇場，也是歷史。

時間之外：過去、現在與未來煮成的一味茶

對於藝術創作者而言，作品就是創作者的價值。如何在忙碌中穩定前進，對優這種慢工出細活的工作方式，還真不易。

然而，繼續出國、出國、出國的演出行程之外，山上劇場整建、永安藝文館表演36房、景優班、到羅伯‧威爾森水磨坊藝術中心駐村……，一心追求在自己的寧靜中擊鼓的優，似乎也只能在時間之河中，奮力泅游。做完《鄭和 1433》之後，阿禪希望可以讓優回到生命體悟的方向，如何從一個高頻的角度來看生活的世界，在他心中出現了一些詩語：

漫步在銀河

憑空垂釣

釣起漸染的星雲……

以及：

隨手摘下一顆星辰

擲到窗前

你或許無意地撿到

時間之外的寂寥

雖從廣闊無垠的浩翰中看世間，總覺虛擬，卻又可以踏實人間世，「無一物中無盡藏，有花有月有樓台」的如實。一種「時間之外的意境」，開始在他心中流動。

二○一一年，我和阿禪參加了一趟「流浪之旅」，帶隊者就是具流浪性格的歌者王城。一行人在內蒙古海拉爾旅行，沒有既定的行程規畫，也沒有時間表；早上醒來，全員到齊了就出發；一路優游，看到美麗風光，想拍照唱歌，就隨時停下腳步，完全隨興。手錶失去了意義，王城說，我們就生活在時間之外！

旅程中，無止境的綿延大草原、成群成群的牛隻、羊群、馬匹，我與阿禪深覺，天地之間，人何其渺小；清風吹拂湖面揚起的水波、明月升起、夕陽西下，短暫一瞬，卻是如永恆般深刻。大漠中日月星辰、大自然更迭消長如此深刻，人在時

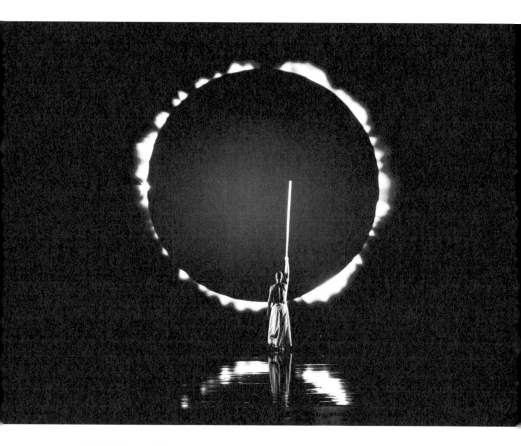

《時間之外》之〈蝕〉（張智銘／攝）

間之內，卻又不昧於時間之內。

從內蒙古浪遊回來，我受邀擔任當年台灣全運會的節目總導演。又開始忙碌的排練演出。有一天，到承辦單位開會，抵達會議地點時，距開會時間還有十五分鐘左右。我請同事先進去，想自己留在車上稍作休息。坐在車內，正想要休息，卻又不自主找起手機。隨身背包摸索半天才發現，我竟然忘記帶手機了！

第一反應是，啊！糟糕！沒帶手機。同事找我怎麼辦？但隨即念一轉，等會兒就會進去與他們會合，沒有手機，也沒關係。既然沒手機，那就好好休息吧。

就這樣，心念一轉，瞬間，我感到無比放鬆。也因為沒手機，原本塞滿腦袋擔心的事，突然了無掛念。於是，全然放鬆地靠在椅背上，竟脫口唱起〈湘妃怨〉，大學時常唱的。有次在國外，忙裡偷閒，想唱這首歌，唱了第一句，接下來的歌詞卻全忘了。此時靠在椅背上，不自覺地，竟從頭到尾將整首歌唱出來了。曾經遺忘的歌詞全冒出來了。

真是奇妙的感覺。忘記帶手機，從原本心急，到念頭一轉，「算了！」一放鬆，表面上卡著的東西被放下了，剩下的，就是深藏在表層下的東西。平常忙碌，腦裡堆滿各種思維，但瞬間一個放下，層層堆疊的諸多雜念煙消雲散，失去的記憶又浮現出來了。雖然只有短短十五分鐘，卻好像置身時間之外，有了浮生半日間！

226

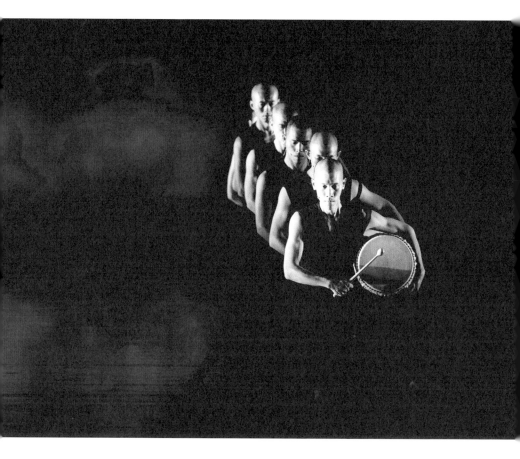

《時間之外》之〈漩中渦〉，如時間巨輪的滾動，一刻不得停頓，須保持覺知清醒，前後左右同時關照（張智銘／攝）

現實與虛幻之間的當下

二〇〇五年《禪武不二》演出那段期間，我經常禪書不離身。有則故事——弟子問崇慧禪師：「達摩未來此土時，還有佛法也無？」禪師說：「未來且置，即今事作麼生？」禪師回弟子，先不管過去，今天的事情如何了呢？弟子不解禪師的話，所以禪師又說了：「萬古長空，一朝風月。」互古以來事事未可知，何不先把握現下眼前的「一朝風月」？要體會萬古長空，必須從認識自己開始；放下遙不可及的雜念，清風明月、萬里晴空也才得以進入眼前，也就是所謂「十世古今，始終不離於當念。」

的確，《時間之外》要講的，就是放下，就是活在當下。王城在這部作品中擔任的角色，是一跳脫現實的先知，以其恍如來自天外之聲，牽引每個人在不同時空中相遇，也以其音聲，帶領觀眾穿梭在現實與虛幻之間。

此時對這一年要繳的成績單，內心卻也清晰起來：「算了，別絞盡腦汁想新創作了。」過去幾年忙碌中做了好幾個作品，每部作品都差強人意，而其中卻也有精湛耗時的幾首曲子，最後在四個作品中，找到了《時間之外》的脈絡。

〈大驟雨〉，是阿禪在《入夜山嵐》中，為老泉山的大雨而做。老泉山上的排

練場，經常一陣狂風或驟雨；千軍萬馬般直直落下的雨點，直接打進排練場，這是優人生活的日常。

緊接著的〈千江映月〉，則是驟雨停歇後的靜寂，來自《與你共舞》中的〈遊唱詩人〉，但在音樂和動作上做了大幅度的改編。

「在雲河間獨自渡行，虛空剛下了一場午後雷陣雨，把旭日的氣焰，冷冽成清晨般的寧靜……或許你無意的撿到，時間之外的寂寥。月色下漫步走來，涉過映月的水，攪亂了一池如幻。」旁白和著鼓聲，而舞者就著鼓點，輕盈地躍起、精準地落下，猶如千江有水千江月般的清明。

〈涉空而來〉是跟景優班一起在老泉山合演的作品《喂！向前行》，其中團員演的〈沒有棺木的死亡〉，就是後來的〈涉空而來〉。〈沒有棺木的死亡〉是阿禪的一個夢，夢見一位大師父過世，一群弟子卻抬著一個空的棺木，大家並沒有悲傷，反而是繼續談笑風生。所以這個作品在編作中有些荒謬嘻笑的段落。這首曲子的挑戰，是團員必須各自拿著自己的樂器，在動作中，同時完成旋律的演奏部分。

一葉中見你綽約的風姿
徐風中款款而來

碧濤已為行旅者洗盡風霜

為了與你相遇

飛躍了大地的窗櫺

跋涉了千萬年

從上一個無始的年劫

涉空而來

花開中見你無相的容顏

坐在陽光正燦爛的小徑

享受自身安然如田野的恬靜

時間與空間正在茶敘

泛論著成住壞空

坐斷了無念

伸手亦掬不到你的空寂

丘壑松風卻吟唱了你的清香

於一毫末涵藏諸世界

過去現在未來已烹煮成一味茶

阿禪創作的詩詞，與動作、樂器相應，這〈涉空而來〉相較過去的曲目，更具戲劇情境。

〈漩中渦〉來自《空林山風》中的〈乘光而行〉，團員背著鼓，邊打邊轉換位置。這是一種比較複雜的神聖舞蹈動作，一邊打鼓，又要不斷變換隊形，只要一人稍有遲疑或錯誤，即全場皆亂。就像時間巨輪的滾動，一刻不得停頓，演出當下，團員必須一直保持覺知清醒，前後左右同時觀照。

最後一首大銅鑼曲子〈時間之外〉，是唯一為《時間之外》的全新創作；是以楊氏太極轉化的動作擊鑼，也是優人在擊鑼方式上的另一種形式。〈時間之外〉也首度結合了影像科技，運用投影與鏡面地板，在舞台上建構出一個如幻似真的4D虛擬空間；更藉由燈光的投射，將舞台「真」與「幻」、「實」與「虛」交織對比。

作品雖然演完了，十多年來，仍不斷在時間之內打轉的我們，真的需要跨越時間的長河──

輕聲的呼喚
突然聽到你自銀河的彼岸
暫憩在群星的洲渚上

啊，那是一首黎明的歌

是日與夜交界的渾然旋律

於是，拾起槳

穿過星塵薄薄的霧

航向你無念的大海

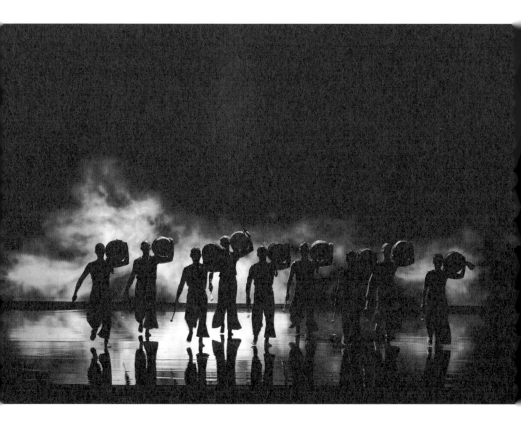

《時間之外》之〈漩中渦〉（張智銘／攝）

時間之外：過去、現在與未來煮成的一味茶

LOVER：發現身體的錯置

在當代跨域製作的表演藝術氛圍下，二○一二年國家交響樂團（NSO）駐團作曲家：克利斯提安‧佑斯特（Christian Jost）在採集台灣民間音樂文化過程中，透過時任NSO的執行長邱瑗認識了優人神鼓，並在聆聽了《聽海之心》與《與你共舞》音樂專輯之後，對優人神鼓的音樂風格留下深刻印象。

恰巧與此同時，佑斯特正與柏林廣播電台合唱團（Rundfunkchor Berlin）進行一齣委託創作計畫。他立即想到，若能邀請優人神鼓與合唱團共同演出，可以創作出一部東西相遇、跨越多元，也是他與台灣音樂的定情之作。憑藉這股熱情，佑斯特介紹了我、阿襌，以及柏林廣播電台合唱團團長漢斯‧藍柏格（Hans Rehberg）於台北與柏林互訪會面，商討合製的可行性。

柏林廣播電台合唱團成立於一九二五年，是德國最早成立的廣播合唱團之一，也是柏林愛樂的固定合作夥伴。我第一次在現場聽見合唱團的歌聲時，內心立即一

234

片安靜，雖然不知道他們唱什麼，卻讓人感覺好像上帝來了，需專注地傾聽祂要說什麼。

三方都認為此跨域合作，對彼此都具有開創性與文化交流意義，於是正式確立合作關係。並由佑斯特決議以普世性的「LOVER 愛人」為作品主題，串聯東西方經典情詩為歌詞文本。

全劇分為七個段落，首段以中國最古老的詩歌總集《詩經》中，最著名的〈關雎〉開始，中段則選自美國詩人康明思（E. E. Cummings）情慾露骨的三首詩作 "May I feel said he"（我們來吧）、"I like my body when it is with your body"（我喜歡我的身體當它和妳的身體一起），以及 "In spite of everything"（儘管如此）。結尾的壓軸終曲，則是有著磅薄氣勢的漢樂府古詩〈上邪〉。柏林廣播電台合唱團也將用中文唱出〈關雎〉與〈上邪〉兩首詩作。

佑斯特數次造訪優人神鼓，深入認識優人過往的創作外，並從倉庫中挖出每一件優人曾表演過的樂器來聆聽，也參考了過往鼓曲的語法，進而融入他的創作。因此，明顯可以感受到這一次的作品裡，有著一種東西方文化、情感，融合交織的獨特氣韻。

佑斯特對於音色掌握細膩，鼓對他來說，他聽見的是一個音色，而不只是鼓

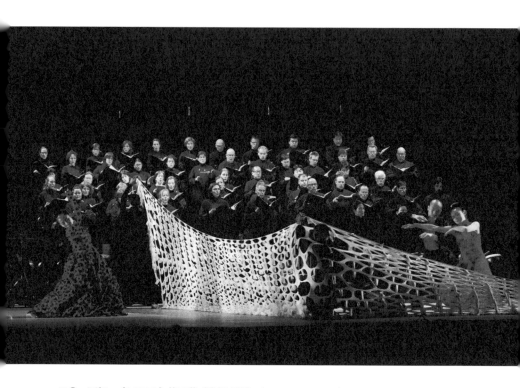

二〇一四年，《LOVER》第二幕〈我們來吧〉（May I feel said he）（林勝發／攝）

聲。也因此在他的樂句中，一個鼓可以發出七、八個不同音色。這個細緻度與層次上的表現，讓優人耳目一新。

東西融合的空缺

優人神鼓跨域音樂劇場劇作《LOVER》[1]，二〇一四年四月二日、四日、五日於柏林世界首演。演出場地在 Kraftwerk Mitte，是富有歷史指標意義的舊發電廠所改造的表演空間。這個非正規的劇場空間，舞台區寬有十八公尺，深十四公尺，觀眾坐在三邊，合唱團團員有時集中在舞台上，有時分散在四周，七十人的合唱團，聲音一出，如教堂聖歌般的天籟美聲迴盪在舊發電廠內，特別有餘音繞梁的感動。

《LOVER》歷經了兩年非常困難的排練，因為佑斯特的樂譜節奏複雜、樂器音色細膩，對非音樂專業科系的團員而言，非常不容易，因而特別邀請了音樂科班的青年優人回團支援。一直以來，優人的演出形式中，不會有指揮，而是必須自己背譜。但《LOVER》的樂譜，加上合唱團現場演唱，一定要有指揮。要訓練優人

1　二〇一四年四月柏林世界首演，劇名《LOVER》，二〇一六年回到台北國家兩廳院，劇名譯為中文名《愛人》。

看指揮、看譜，可想而知其困難程度了。

我們整整花了一年時間，訓練團員看指揮，佑斯特也來了台灣兩趟，親自指揮帶領我們。

除了鼓樂和合唱團之外，優人的身體也是發展中的新挑戰。這一次作品中的詩歌內容，皆是男女情愛的糾葛，比較適合舞蹈的動作。但原來以打鼓和武術為主的團員，在專業舞蹈家眼中，很難不對我們的舞蹈呈現有微詞。

柏林首演之後，德國人對來自台灣的優人神鼓仍然是肯定的。但我個人卻對二○一六年在國家兩廳院演出之後的評論特別有感。

……這樣跨領域東西文化交流的製作，勢必面對文化轉譯的問題──無論是優人神鼓如何轉化過往所標榜「道藝合一」修行者的身體，用以呈現愛情纏綿情慾的嶄新肢體語彙；或是佑斯特如何從優人神鼓的打擊樂，結合合唱團男女混聲，去詮釋中國古詩的意境，其中的改造工程與考驗甚鉅，然而轉譯的結果是否成為雙重的空缺，值得進一步去檢證。

……直到找到擊鼓的表演形式，似乎統一優人神鼓的表演美學，並配合太極、武術、靜坐的自我觀照，無論在平時訓練，或最後舞台的呈現，力求達成像一個

238

《LOVER》演出地點為 Kraftwerk Mitte 的舊發電廠（林勝發／攝）

修行者的身體。

這樣的修行者身體，搭配《海潮音》、《金剛心》、《禪武不二》等如此標題的作品，彷若成為優人神鼓的商標一樣，給人鮮明深刻的印象。但其中仍不時存在著疑問……這些皆牽涉到無論在表演形式上所謂「身心合一」，該如何藉由身體技術去達成……另一方面，優人神鼓所訓練出來的身體，是否真能轉化一般對於「修行」如此宗教語彙架構的重新認知，去聯結到觀者與表演者在劇場內「相遇」的深層感受？

以《愛人》為例，面對「愛情」如此人類普世的課題，優人神鼓在配合作曲家佑斯特所選取六首情詩題材的表現上，仍流於表層的意涵與俗套。……到了第三首〈我喜歡我的身體當它與妳的身體一起〉當合唱唱到「我喜歡親吻你的這個還有那個」(i like kissing this and that of you) 的詩句，黃誌群將蒙眼的黑布拿掉，高舉長桿的動機為何？觀眾好似看到優人以往作品《金剛心》的身體姿態，卻不知這樣的拼貼與「愛情」主題何干？……

……優人神鼓所強調的修行者的身體，在此更凸顯其框限與沒有彈性。導演劉若瑀在節目單內，表示「選擇東方太極中雙人對練、敵我防衛攻擊的『散手』，做為表達情人我推你就，若即若離的情慾狀態。」姑且不論「散手」這樣的身體

《LOVER》第四幕〈儘管如此〉（In spite of everything），以東方太極中雙人對練、敵我防衛攻擊的「散手」，做為表達情人你推我就，若即若離的情慾狀態（林勝發／攝）

技術，做為表達情慾是否恰當，放到舞台身體表現上，最明顯是在康明斯〈儘管如此〉這首詩中，劉若瑀讓團員兩兩一對：有男男、女女、男女，做太極散手中的陰陽開合、虛實消長、剛柔互生。表面上看起來很符合多元情感的表徵，但重點應在這樣的動作與姿態裡面，到底發動的內在驅力（inner impulse）是什麼？

葛羅托斯基曾強調，「內在驅力」是要去除掉演員的身體器官對於心理過程的抵拒，結果為內在反應之間不再存有任何時差，達到「脈動即是外在反應」的境界。（注）如以此對照「散手」所想做的「順應而為」，但在劉若瑀的編排下，以時不時兩人動作的停頓來呈現畫面，反而造成動作只是被「引用的姿態」，內在驅力不斷被停滯打斷，結果是「空」而非「情」，更無法化解內在脈動的身體障礙成為動能。

注：Grotowski, Jerzy（葛羅托斯基）著，鍾明德譯（二〇〇九）〈邁向貧窮劇場〉。《戲劇學刊》九期（2009.01），頁四十二。

——葉根泉，〈身體與音樂轉譯的雙重空缺：《愛人》〉，

本文首次發表於表演藝術評論台，二〇一六年三月一日

讀了葉根泉的這篇評論之後，點醒了我一個沒有去面對的問題：當我和阿禪知

道佑斯特選擇的詩是「愛人」時，我們翻閱了很多泰戈爾的詩，想要推薦給他，因為泰戈爾的詩有很多跟「愛人」的對話，但那個「愛」，是他心中的「高我」。後來看到佑斯特選擇的詩之後，才知道那個「愛」，是「愛情的愛」。

上山繼續練功吧！

葉根泉說的沒錯，優人神鼓鼓手們的身體在此之前的訓練是沒有情感中心的，是以打鼓、打拳、打坐為主。而我們也在開始打鼓之後，暫停了葛托夫斯基的訓練方法。所以團員的身體在優人神鼓的作品當中，多是在詮釋音樂，而不是情緒。

當我面對《LOVER》這個作品，演奏音樂時需要看著指揮，是不能有身體動作的。所以由另一組肢體較強的團員呈現詩中要表達的情慾等劇情。但這對原來專注在打拳的優人身體訓練上，是完全沒有的基礎，確實呈現上較難掌握，在動作編排上，也沒有設計所謂「內在衝動」的情感表達狀態。

就像太極「散手」的你推我就，無論怎麼推，都不會有情緒。這樣的結果對於期待看到《LOVER》情慾表現的觀眾確實是一場空。這是創作時即已選擇的方式，然而愛情終究會有情慾，也許這是優人身體的錯置吧！但也可以說這是一個

「發現」，這個發現也告訴優人，需要打開另一扇門。

跨域跨國的合作能否真正相互加分，看起來最需要的是時間。《LOVER》對優人而言，從看指揮打擊這件事，加上佑斯特繁複的節奏，已經令優人剝了一層皮，另上高樓。二〇一四年在德國首演，有音樂科系的青優支援。兩年後二〇一六年的TIFA台灣國際藝術節和香港新視野藝術節（New Vision Arts Festival）就是團員親自演奏了。看著團員們望著指揮，輕鬆落棒，這是非相關音樂科系團員在團十年都未必能達到的功力。

而這位看似浪漫的法國人，骨子仍是德國人的佑斯特，加上優人的禪境鼓聲，以及柏林廣播電台合唱團聖歌般的天籟，如果純粹聆聽，不期待情慾激情，還真可以餘音繚繞啊！阿禪說，如果我們三個臭皮匠加在一起討論泰戈爾的〈LOVER〉

——還滿期待的！只是葉教授在文中提到：

這樣的修行者身體，……在表演形式上所謂「身心合一」，……該如何藉由身體技術去達成？……優人神鼓所訓練出來的身體，是否真能轉化一般對於「修行」如此宗教語彙架構的重新認知，去聯結到觀者與表演者在劇場內「相遇」的深層感受？

244

這個提問是誰在做夢的延伸。當我們開始從太極、氣功，甚至密宗一步步敲開身體內在的堂奧時，卻也發現這真的是一條需漫長探尋的道路。林谷芳老師說：

「雖說修行是生命核心，但何謂修行？修行體證達致的境界又如何？卻非只憑單純的嚮往或想像即可了事，即使以『優』這些年來的努力，真要一窺『不迷之地』也非容易之事。」

林谷芳是我跟阿禪學習禪與藝術的老師，他經常跟我們這些藝術表演者說日本明治時代禪傑渡邊南隱的一段故事：「當時有舞者人稱他已藝近於道，要渡邊去印證，渡邊看後，講了一句頗堪玩味的禪語：『可惜還在一轉之間。』人家再問，他說：『舞藝何所止，回旋入冥府。』這句話永遠可為舞者戒。」

借林老師的這個故事，看起來我們也無須期待在藝術的表達上，能夠如何傳遞「身心合一」之事，就務實的每天早上上山繼續練功吧！

墨具五色：從一到多，多到一

二〇一四年九月，阿禪去誠品看董陽孜老師的「老莊說」書法展。回家之後捧著老師的書法集叨唸著：「十幾幅作品，字裡行間龍飛鳳舞之際，字畫已不分，只覺得一股渾然之氣溢出紙外，胸壑之超出格局，直與大化同一氣息！墨本來是空無的，是一個本源，而墨具備了五色，一分而分五色，五色又回到了墨，要說的，其實正是『多就是一，一就是多』。讓我想到老子『惚兮恍兮，其中有象；恍兮惚兮，其中有物。窈兮冥兮，其中有精……』的渾沌狀態！其墨色更是層次豐富，有濃有淡，有重有輕，有遠有近，有深有淺，筆意似斷非斷，大氣行雲，字畫間可以讀到肢體的動作和音樂在其間流瀉。」

聽著阿禪對董老師的讚嘆，我也從書架上拿出潑墨畫家柯淑玲的畫冊：「董老師在書法是墨分五色，柯淑玲的潑彩則有『墨具五色』之感。」我跟阿禪互換了手中的書法集和畫冊，見到「老莊說」三個字，立馬出現當年在加州的「大哉問？」

246

心中想，我該繳功課了！

此時，看著淑玲畫冊的阿禪開心地說：「亦彩亦墨，墨中含彩，彩中含墨，五色之說，又可訴為多彩之意。淑玲的畫在形與未形之間，不見大山大水，也不見細小人物與大化之間的對應，只餘萬有形塑之前的臨界點，也是正如老子的『恍兮惚兮』，『無以名之』，還有莊子的『乘雲氣』、『遊無窮』的精妙！」

我說：「來做老莊說吧！我想做莊周夢蝶！」

繼續未完成的作業

二〇一七年的《墨具五色》，從董陽孜老師「老莊說」書法展為靈感，以柯淑玲的潑彩為幕，繼續邀請林克華為優做燈光及舞台設計，王奕盛做影像設計，並商請淑玲的好友傅子菁協助服裝設計。

其中，淑玲的畫作如何轉用於劇院大螢幕，也成為《墨具五色》的主要課題。

在這之前，優人作品在影像設計上，只有《時間之外》淡淡使用黑白兩色，以及符號和雲霧、日食般的光暈等意境，無任何彩色。淑玲畫作的潑彩，卻是用色大膽。

阿禪說：「她作畫時，出手一灑，任諸色交集匯流，相融而創造出新的色澤，

而她也靜觀其天成。這樣無心的創作，使得她的作品不具一格之外，氣韻溢於紙外，渾然天成。淑玲用墨，因其無象，更直取水墨無形的恢弘。我看到不羈於一的超然，也讀到音樂在其中流淌。她的畫，雖已形，但仍在流動，彷彿仍在發展，於剎那的微細變化中，仍在創造……」

一開始，王奕盛苦惱於如何呈現每一幅完整畫作。直到有一天，他從阿禪手機中看見一張張從阿禪角度所拍攝的淑玲潑彩畫作的局部照片，讓原本完整的一幅畫，變成了十幾幅畫。王奕盛突然間解放了，明白阿禪所說，淑玲的畫「雖已形，但仍在流動，未曾停歇……真的是仍在創造……」之後，王奕盛就開始解構這些畫作，開始了他《墨具五色》影像設計的旅程。

彩排那天，淑玲親自來到現場。所有的背景畫面，並沒有出現任何一幅淑玲的完整畫作。所以，我其實不確定她的反應會如何。她看完之後，驚訝地說：「原來我的畫可以這樣被運用，連我自己都想不到，簡直是另外一個柯淑玲。這作品太好看了。」

我鬆了一口氣，原來，每一個藝術家的內在，都有許多個自己。黃誌群加上王奕盛、柯淑玲，還有林克華的燈光，為《墨具五色》的影像，創作了一個奇幻之旅，也是優人神鼓在多媒體影像上，從黑白到彩色、從一到多，多己。

248

到一，沒有距離。

五年後，《墨具五色》和柯淑玲的潑彩，讓王奕盛獲得了二〇二二年世界劇場設計展（World Stage Design，簡稱WSD）專業組影像設計獎首獎。

而我那三十五年的「莊周夢蝶」功課，此時如何繳呢？老師葛托夫斯基已仙逝，我自己承諾的這作業，卻也成為跟老莊聯繫的一道門。

當年在加州牧場上，看完我的〈莊周夢蝶〉，葛托夫斯基問了一句：「是誰在做夢？」當下，我傻了。接著又問：「你是在做你的夢呢？還是在做莊子的夢？」

我被問得啞口無言，只覺得這是個大哉問！

看著我的疑惑，葛托夫斯基說：「先觀察你自己，觀察自己日常生活中的言行舉止，觀察自己在做的事情，甚至觀察你的思想，與人談話時，也要觀察自己如何想事情。」

離開加州的森林之前，我許了個願，總有一天會把這些事情弄明白，向葛托夫斯基交出〈莊周夢蝶〉的功課。返回台灣後，從優劇場到優人神鼓「先打坐再打鼓」之後，我觀察自己，也在時光的流變間看見自己。一晃眼，三十五年過去了。

那天，在老泉山跟阿襌排練〈莊周夢蝶〉，滿山蝴蝶翩翩，在阿襌的身體挪移與緩步行進中，忽而，我看見當年疑惑的自己，在這段路上踽踽行來所留下的足

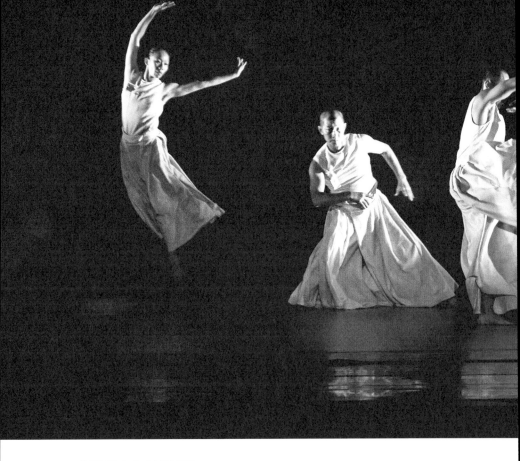

《墨具五色》之〈大鵬展翅〉（林峻永／攝）

跡；再讀當年懵懂不解的老莊古籍，每個字義段落都變得清晰明白，而愈是清晰，愈是不敢繳功課。

二〇一七年四月，《墨具五色》在台中國家歌劇院首演。當時我跟大家說，感謝葛托夫斯基曾經給予的生命養分。我的作業：〈莊周夢蝶〉，總算繳了。

今日回首，在劇團創立三十五週年的這本書中，我卻想告訴自己這大哉問是「未竟之業」，可以問一輩子。二〇二三年下半年，劇團要重現《墨具五色》，我望著團裡的年輕人，我想跟大家說：「是誰在做夢？你們是在做自己的夢？還是在做莊子的夢？」

252

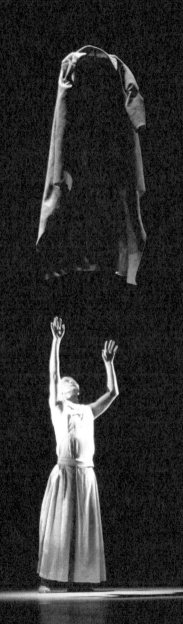

《墨具五色》之〈莊周夢蝶〉（林峻永／攝）

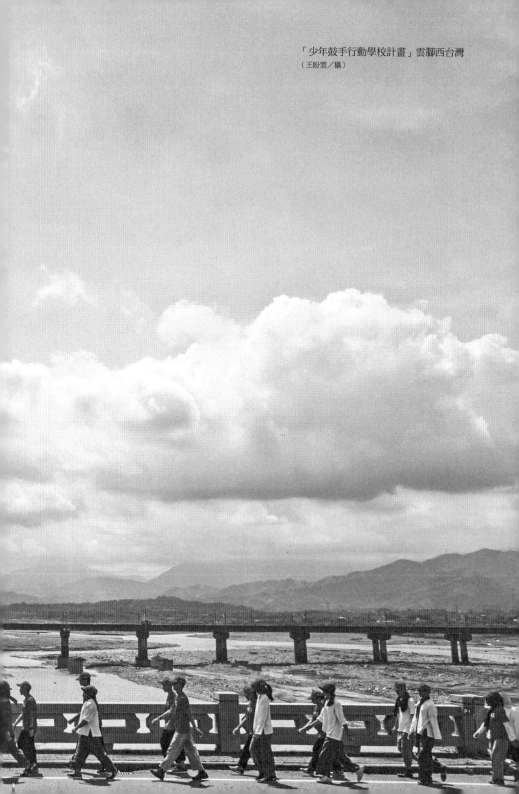

「少年鼓手行動學校計畫」雲腳西台灣
（王盼雲／攝）

入世，敞開一扇門

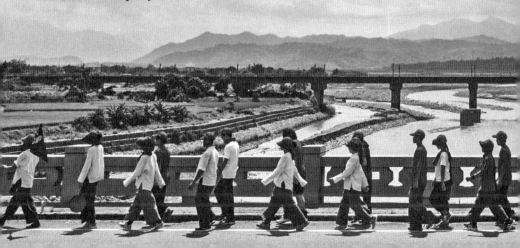

暫停創作三年

二〇一二年五月九日，清晨我睜開眼，還在床上，一個念頭強烈冒出，馬上轉頭跟阿襌說：「你醒了嗎？今天的記者會我要宣布，優人神鼓將停創三年。」阿襌馬上驚醒：「什麼意思？」我接著說：「劇團繼續運作、演出，但休息三年，不做新作品。太累了，我們太累了！」其實我們兩人才剛從印度回來，這一天是年度新創作記者會。

前一年底，《時間之外》在高雄巡演，御書房主人，也是多年好友簡秀芽看完後，有點委婉地跟我說：「阿襌最近是不是很累啊？好像他特有的那種熠熠光彩不見了。」

事實上，不只阿襌，團員、行政夥伴、我，每個人都很累，超累。那段時間，每天晚上回到家，上樓梯，是用爬的，真正是爬上樓。又因為此前不久，我遭逢車禍，被摩托車撞倒，頭部腦震盪。之後常一動，就天旋地轉。劇團馬不停蹄的各種

邀演、出國巡演、行政事務、新作品創作……真的是身心俱疲。

秀芽的話，阿襌也聽見了，他當晚就跟我說：「《時間之外》巡演結束後，趁著農曆年假空檔，我想要去印度。」我說：「你是該去了，其實我也需要去了。」

出發前，國際推廣部經理余翡苓提醒我，在印度，不能只管打坐，也要好好想一下新年度創作計畫，因為回國就要開記者會了。那時我心中一直還惦記著下半年要去香港演出《時間之外》，從印度回來，一定要好好修一下，哪有可能再想一個新作品。

帶著這樣的壓力，我們去了印度。阿襌年前出發，我過完農曆年才去。一樣先去瓦拉納西，後到菩提迦耶和他會合，再去達蘭薩拉。記得達蘭薩拉的小民宿在四樓，窄窄的木製小樓梯，我每天是以雙手雙腳爬上去的。一樣天天打坐、休息。但是，那個不知要如何生出的「新創作」像一個緊箍咒，也成為潛意識的夢魘。直到搭機回台，都不知道要做什麼。

當那天早晨跟阿襌說，「待會兒記者會，我要宣布停創三年。團還是繼續運作，但今年我們真的沒辦法做新作品了。」阿襌一臉訝異「啊？我都不知道！」我說，我也是剛醒來時決定的。

記者會現場，我鄭重宣告了這個決定。一時間嚇到許多人，藝文界更是議論紛

紛，甚至揣測，優人神鼓是不是要關門了？

記者會中，我誠實地說我累了，也是有原因的。劇團的演出評價好，才會受邀出國，經常出國對劇團而言是需要的。每次有國際邀演都很開心，但大家跑久了，也會疲憊。再者，多數資深團員都準備要結婚了；女生會生產，男生也要照顧家人，生活負擔會增加，我必須開始思考劇團其他收入的可能。此前兩年，花了很多時間跟大陸普陀山合作定目劇的計畫，最終功虧一簣，對劇團有形無形上，都造成一大損傷。

生命中的休止符

為了跟普陀山合作定目劇，我們付出很多努力，也期待很大。此事因緣際會，心中也很感恩有機會為觀世音菩薩做一齣戲。

我們招募了二十幾位年輕人，先在上海附近的一座寺廟裡培訓他們，近一年期間我和阿禪輪流過去，每天一早四點起床打坐，早餐之後開始上課，一樣打鼓、打拳、打坐，從早到晚緊鑼密鼓地培訓和排練，期待他們能夠真正具有優人的特質。

這個計畫最終沒有成功，原因是投資人財務困難，無法繼續執行。我們投注了

很大的心力，對劇團來說非常可惜，在財務上也有具體的損失。

停創三年的記者會一見報，第二天，嚴長壽先生即來電表達關心，並說會帶企業家童子賢先生一起來。見面時，童先生拿出一張支票，「劉老師，這對你而言只是一個小溝，不是大困難，普陀山的賠款我們幫你補上。」這是有史以來，劇團收到最大的一筆贊助款。童先生之後繼續贊助優人兩年，因童先生非常低調，也從不要求任何回饋，也只能以最虔誠的心感謝他。

宣布停創三年記者會後，我擔心當時的文建會龍應台主委見報後掛心，便先行去電報告為何做此決定，以及劇團所遭遇的困難。第二天一早，龍主委即上山來探視我們，表達對苦撐劇團的理解與不捨，同時也表示，政府的確需要一個健全機制，讓藝文團體可以安心創作，而不必為了得到補助，每年必須為創作而創作。

同年（二○一二）五月二十日，文建會升格文化部，龍應台就任第一任文化部部長。幾個月後，「臺灣品牌團隊計畫」出爐，制定以公部門的支持，協助具有創造力的專業藝術團隊永續經營，其中載明，不需每年新創作。

優人的停創宣布，意外催生了「臺灣品牌團隊計畫」。而這三年的休養生息，確實就如樂譜中的休止符，只是稍作暫停，樂章仍繼續著。

景文高中優人表演藝術班：播下創造力的種籽

二○○三年九月、十月，優受邀到紐約下一波藝術節演出，緊接著就在美國五座城市巡演。記得是在亞利桑那州土桑（Tucson）演出後的座談會中，一位觀眾問了一個問題：「看得出來你們的訓練非常專業，你們的傳承系統是什麼？你們有傳承計畫嗎？」

土桑是個大學城，來參加座談會的觀眾，看起來都像教授。優人的演出是跟傳統文化有關，這位觀眾一定認為我們有一套行之有年的傳承系統。但沒想到，我們其實是個私人的當代表演藝術團體，所有演員就是台上的這些人。

這突如其來的一問，我倒是警覺到，傳承卻是一個組織最重要的問題。但沒有就是沒有，我直接而坦誠地回答：「目前為止，還沒有傳承計畫。但是感謝這位觀眾的提醒，這次巡演回台，我們就會開始著手傳承計畫。」的確，這一問，又是一記棒喝！

260

事實上，此時團也正面臨著傳承問題。這趟美國巡演回台後，就有幾位資深團員要陸續離團，包括：第一代鼓手阿暉，在政大念書就加入的博仁，還有看了優在香港演出《聽海之心》之後，來台灣加入優的阿海（張藝生）、梁菲倚。這幾位都已在團裡超過七、八年，甚至十年了。優人的團員這期間一直維持十二位左右，太多了也負擔不了。雖然他們都承諾這兩年中，有任何大型演出都會回來支援，但是一時間有四人離去，著實造成了團在某種程度上青黃不接的困境。

從小優人扎根

一個優人的養成非常不易。資深團員的離去，以及這位美國觀眾的提問，催促了我認真思考團的傳承與表演訓練系統的問題。巡演後回到台灣，幾經討論，我們決定成立「神鼓小優人」與「青年優人」。

神鼓小優人所招收的對象，以國小和國中為主，所以只能利用不上學的週六、日，每週集訓兩整天。訓練課程內容，除了擊鼓之外，還有鋼琴、西洋打擊、武術、體操、神聖舞蹈。青年優人則是以大學生和剛畢業的年輕人為主，每星期有三個晚上的擊鼓、拳術訓練，以及星期日上午的神聖舞蹈。

儲備的青年優人，一年後從學校畢業，其中阿軒、阿倫兩位青優都正式入團；阿軒是音樂科系畢業，阿倫是舞蹈專業，都成為日後我們倚重的專才。

神鼓小優人是跟附近的指南國小、北政國中合作。這是一個非常有趣的經驗，也才發現，原來小學三年級的孩子在聽覺上就已經非常敏銳。阿襌親自教學，他們節奏感都特別強、手又穩，這種傳統的聽打教學方式，特別適合小孩子。他們練了半年左右，就打得有模有樣，而這群小優人更直接促成了我們與景文高中合作成立優人表演藝術班。因為小優人逐漸長大，孩子和家長都希望在優所接受的訓練不被升學主義中斷。

其中，兒子、女兒都是小優人的家長陳麗娟，最是積極。麗娟為了讓孩子跟優人上課，把戶籍遷到木柵，讓兒子念北政國中，女兒念指南國小。此時，景文高中旁的永安藝文館剛好落成，正在進行經營管理評選。這棟五層樓建築就坐落在木新路往山上劇場途中。

半年之後，優人神鼓以「青少年專業表演藝術人才培育基地」為經營主題，成為永安藝文館的經營者，並另外取名「表演36房」。

很幸運，景文高中新上任的許勝哲校長對表演藝術非常支持。他決定在高中普通科直接成立「優人表演藝術班」，我們也取得共識：學科、術科各占一半；學生

262

上午在學校上學科，下午就到「表演36房」上術科。傍晚，不需上課後輔導，而是留在36房繼續練習術科。

「優人表演藝術班」學科包括：國文、英文、歷史、地理等文科，跟其他班一樣，一堂也沒少，但數學、化學、生物等自然科學相對減少。術科則有十堂音樂與十堂身體課程；音樂課除了優的擊鼓之外，包括鋼琴、聲樂、中國打擊、西洋打擊、視唱聽寫、作曲、樂理；身體課程則以武術為主，還有體操、芭蕾、現代舞；靜心課程是神聖舞蹈，週末則跟著優人在大自然山上做客觀劇場訓練。也就是說，除了修習一般高中學科課程之外，表演藝術班在術科方面，同時包含了三大範疇：音樂、身體及靜心。對一個高中生的學習來說，看起來壓力很大，但如果目的不是為了升學，真的是一種身心平衡、內外兼顧的教育方式。

翻觔斗、彈鋼琴的景優班

經過兩年的籌畫與準備，二○○七年八月，第一屆「景文高中優人表演藝術班」正式開班。這是台灣第一個由專業表演團體與正規高中，配合現有體制的實驗教育，學生可以接受完整學科教育，又可以受到專業的表演藝術訓練。也就是說，

到了高三，孩子們一樣可以修習到參加大學學測的完整學科，也具備術科考試的全部徵選能力。

第一屆的孩子來自四面八方：療癒師吳至青遠從紐約前來的混血兒子Harrison；剛從英國遊學回來、也是汐止森林小學長大的孩子邱海棠；曾任雲門舞者鄧玉麟的孩子鄧絲；三歲彈鋼琴、七歲跟隨黃堃儼學習打擊的鍾鎮陽；媽媽剛好看見優人神鼓在台南演出中發招生傳單的賴奕杉；父親是綜藝團團長的柯元富；曾任報社主編夏瑞紅的兒子邱比……當然還有陳麗娟的兒子羅振瑋；從小優人就入團的林敬昇，以及我的女兒陳紫綸（小ㄥ）。羅振瑋那時已經考上中崙高中，是降轉一年來念的。小ㄥ為了等這個班，先去就讀景文高中普通班，讀了兩年才等到這個表演藝術班。這二十幾位學生，是從四十多名孩子當中，透過術科甄選，同時也跟家長深度溝通之後，才確定來就讀。

我們邀請王小尹老師擔任音樂課程召集人。小尹老師以她在大學音樂專業的教授資歷，安排的音樂老師也都是在大學授課的教授——鋼琴老師有陳昭惠、陳瑞瑩、范紋綺；作曲老師是王樂倫、楊喻琳；聲樂老師是陳珮琪；樂理老師林桂如、林育誼；打擊樂老師更多，除了小尹老師之外，還有黃莉雅、陳蕙如。

孩子們從高二開始，可以選擇自己在特定項目的個人主修課程。有人選擇古

箏、笛子、嗩吶、阮等特殊樂器，也有人專攻體操、聲樂。多數還是以武術或打擊為主要專項。這是為了大專音樂科系的必要準備，也可以發展孩子多元學習的特質。而鋼琴、視唱聽寫和樂理對每一個孩子來說，一直到高三都是必選課程。

武術課程由少林武術館的資深高手王雷穎任課，他與我們在《禪武不二》結下良緣，後來跟團員盧佳謙結為連理。王雷穎撐起了表演藝術班的武術課程，其中第二屆的劉大雁，本就是北政國中的小優人，在雷穎師父耐心培訓下，現在是武術界的好手。

舞蹈由首督芭蕾團的資深舞者雅玲教導。雅玲老師對於孩子們的舞蹈基本功要求非常嚴格，也是讓學武術的孩子身體能夠延展的關鍵。體操課老師是廖智仁，體操也是這個年紀的男孩子最喜歡接受的挑戰，常常看到他們下了課還在翻滾。

Yakini（蔡佩焱）老師負責教孩子們靜心的神聖舞蹈。看起來雖不費體力，但卻是好動的一年級最怕的一堂課。另外，我們也安排唐光華老師帶領孩子閱讀與哲思。

看到一個彈鋼琴的男生體格健美翻觔斗，一個吹笛子的小女生會跳舞，一群打完木琴的孩子開始打拳、跳神聖舞蹈，好像生活變得有趣多了。景文高中的優人表演藝術班似乎了解決了家長們在升學教育裡的困擾，也讓許多家長看見在孩子成長過程中，可能具有的多元潛力或發展方向。

寒假前蛻變的蝴蝶

景優班因為是培訓「表演者」，為加強學生創作力的啟發，每學年都有成果發表。高一上學期末寒假前，就要在「表演36房」做第一次《蛻變的蝴蝶》演出。而《蛻變的蝴蝶》也是高一新生改變最明顯的時候。

這些剛考上景優班的孩子，第一學期還在興奮中，開放的教室、不用每堂課坐在課桌前，少年十五二十時的叛逆也正要發作，上課不專心、下課找不到人，放學又故意留在36房不回家，很多人會跟不上老師要求的進度。那些開始，全是這學期的所有課程進度，而且演出開放索票，所有家長都會來看。《蛻變的蝴蝶》排練一脫班的孩子在最後關頭兩個星期內，夜以繼日練習，最後全跟上進度。也就在這麼主動努力之後，孩子們跟初入學時完全不一樣了，真的就像是化蛹後蛻變的蝴蝶。

柯元富從小被老爸要求站樁、壓腿。小時候同學出去玩，他卻只能在家練少林拳。而從來沒碰過音樂的他，在《蛻變的蝴蝶》打木琴、彈鋼琴，他爸媽姑姑阿嬤，全都不敢置信這孩子竟然有這麼好的音樂天分。

印象最深刻的是鍾鎮陽。他從小彈鋼琴、學西洋打擊，音樂基礎深厚。但除了音樂課，還有剛進景優班時，還是個十足小胖子，一上課就講話，根本不理老師。他從小彈鋼琴、學西洋打擊，音樂基礎深厚。但除了音樂課，還有

體操、舞蹈、拳術等武術課程。每天密集而大量的身體訓練，才六個月，就讓他整整瘦了十二公斤。當《蛻變的蝴蝶》演出時，鎮陽姐姐從德國回來，直接到「表演36房」，看到脫胎換骨的弟弟在台上翻觔斗，完全不敢相信。

上了高二，仍要參與高一新生的《蛻變的蝴蝶》演出。到了高三，則要完成畢業製作。高三的畢業製作，不僅曲子必須自己寫，舞蹈、武術動作也要全部自己編作。舞台設計、服裝道具、故事主題，全都由自己創作。畢業製作安排在高三學測之後，演出時都已經知道未來就讀的大學，孩子們通常都可以安心、放心創作。過了這一關，進入大學，多數都成為班上經驗豐富的表演創作者。

景優班創立的這些年，優人神鼓剛好參與了幾個重大的國家慶典，景優班的孩子都隨行參與。台北國際聽障奧運、建國百年跨年慶典、全國運動會在台中、台北國際花卉博覽會等，這些大型盛事也因為孩子們的參與，才有足夠人力撐起這麼大的活動。他們年輕洋溢的活力，在這些活動中，也特別吸引人。

還記得建國百年演出那晚，氣溫僅有六度，大佳河濱公園的水溫更只剩三度，他們要在水中演出。林懷民老師特別過來看孩子們，關心地問他們冷不冷？劉大雁說：「一點都不冷，很過癮！」那時我正在後台，忙碌著幫忙煮麻油雞湯。

花博期間，優人在舞蝶館連續演出三十六天，總共超過一百場次，團員一天要

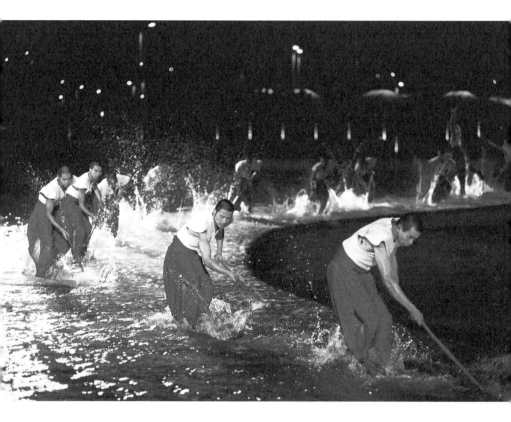

景優班與青年優人於建國百年跨年慶典中，在大佳河濱公園擊鼓演出《天人合一》
（張智銘／攝）

演三場。到了六、日，就由景優班孩子與青年優人來支援，團員才能喘口氣。

二〇〇八年優人雲腳台灣五十天，景優班參與台東到屏東的那一個星期。那正是最燠熱難耐的盛夏，一天走三十公里，有人走到都要昏了，但看到同學還在走，竟然不願意上車。我們好說歹說，才把人勸上車。那也是唯一一次，因為白天實在太熱，我們只好拿著螢光棒，改在夜間行走的一段路程。

這些經驗，或多或少都給予景優班的孩子一段迥異於同年齡層孩子的特殊生命歷練，也真實經歷創作過程是如何困難，以及如何一步步踏實度過。

人生，才是最大的舞台

二〇一六年第十屆景優班入學後，我決定喊停，不再招生。在這十屆的孩子身上，不斷發生許多教學實務上的諸多挑戰。雖然景優班的成立目的，就是為了不讓孩子因為升學導向、因為填鴨式教育，埋沒了潛能的發揮。但愈後面幾屆，愈多家長著重在升學方向了。

尤其最後幾屆更遭遇少子化問題，招生困難。我與許校長商量，就到第十屆，圓圓滿滿，結束招生。決定喊停，我也深感惋惜，尤其，看到孩子們在景優班快樂

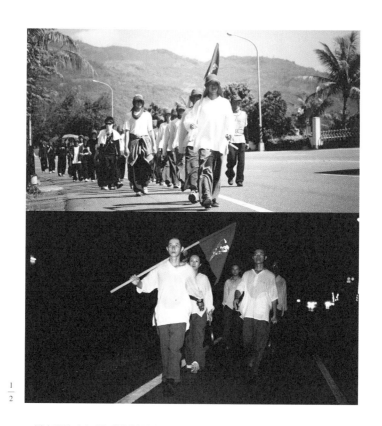

$\dfrac{1}{2}$

1　優人神鼓（右列）帶領景優班（左列）雲腳東部（邱嘉慶／攝）

2　難敵燠熱盛夏，改夜間雲腳（邱嘉慶／攝）

學習與健康成長，歷屆孩子的發展也很多元，進入戲劇系、音樂系、劇場設計系等各大學的相關科系。孩子們陸續踏出校門進入職場，有人持續在表演藝術界發展，也有人為自己開了另一扇門。

以第一屆為例，從北藝大劇場設計系畢業的羅振瑋現在開餐廳，自己親手設計了非常不一樣的場域。那是景優的養分，也是他最開始發揮的自己。柯元富在文化大學國樂系一年級下學期，就入選系上新秀選拔，現在開了手工植物藝品店，他的美學也是來自表演藝術班的養分吧！畢業於北藝大音樂研究所的鍾鎮陽，拍廣告片、自己寫曲、自己攝影。也是北藝大戲劇系畢業的邱比，已是知名的獨立音樂人。小亡在文化大學國樂系還沒畢業，就考上義大利葛托夫斯基和湯瑪士的工作中心。現在，經常在森林裡帶訓練，成為另一種型態的表演者。賴奕杉在優人任職，從演員到執行製作，目前已是節目部經理，帶團出國巡演。林敬昇畢業之後留在團內擔任團員，台藝大戲劇系畢業的王雲祥在三一八學運中撐到最後，現在已加入國家兩廳院的技術部。景優班就像優所播下的一把種籽，汲取養分後，紛紛昂揚長大。

創立景優班，源於傳承的想像，我們也投注了極大心力在其中。但是，最後在優或表演藝術界的孩子其實不多。坦白說，對於這樣的結果，一開始我是錯愕且挫折的。我不斷反思景優班的創設，以及在十屆之後喊停，究竟是不是正確的決

定。然而，有孩子仍然每年會去內觀；也有孩子畢業之後，獨自騎著腳踏車去環台旅行。孩子們很有勇氣，而且很有想法地選擇在不同領域成就自己的人生。

當年創設景優班的目標，是希望培養他們成為表演者。但是，透過景優班三年的訓練過程，他們得到身心靈的完整啟發，他們用藝術的學習、用創造力長出自己對未來的想像與可能。這結果，遠遠超越了景優班創立的初衷。

二〇一九年八月一日，歷屆景優班學生在老泉山劇場共同製作、演出了《熾泉行》；因為在青春正盛的高中三年，他們在老泉山上熾烈燃燒著熱情與創意。一個真正的表演者，不只在劇場，不只在表演藝術界。人生，才是最大的舞台。景優班所種下的創意，更可以在人生舞台恣意綻放。

我略感安慰地回想：「如果在學校裡，可以成為一個身手矯健、會演奏樂器、接受大自然、健康快樂的年輕人，這種學校挺好的！」

景文高中優人表演藝術班，總共十屆十三年，是老師們、孩子們、帶領他們的班主任們、家長們，還有許校長和我，生命歷程中一段充滿奇蹟、暴發力、創造力，以及開心、痛苦、傷腦筋……一個可以回味很久很久的人生階段。

272

彰監鼓舞班：空愛不二的課題

優人神鼓創立第二年，我們受邀到台中監獄演出。我們賣力演了最激昂澎湃的三首鼓曲。沒想到，演完鞠躬的時候，台下坐滿的三百多位收容人卻是一片靜默，沒有任何掌聲。台上的我們很尷尬。難道他們都不喜歡嗎？

演出中，從台上望向台下，清一色理三分頭、身著制服的收容人。我清楚看到他們張大雙眼，盯著台上的我們，心想，他們肯定是被派來當觀眾的，對他們而言，這不過是一樁任務罷了。但我也注意到，其中幾個人隨著鼓曲一首接一首，原本後縮在椅背的肢體漸漸前傾挺直，明顯受到吸引。

就在這尷尬時刻，旁邊一位守衛開始鼓掌，似乎也在提醒收容人們，「可以鼓掌了！」瞬間，如雷掌聲轟然響起。站在台上的我們也才鬆了口氣，合掌彎身，向台下深深一鞠躬。

這是我對監獄收容人的最初印象，陌生而遙遠的一群人，但記憶深刻，鼓聲對

這些社會邊緣人確實是鼓舞的力量。

二〇〇九年，剛過完農曆年，例行的行政會議中，劇團經理郭耿甫才坐定，即小心謹慎地探問：「彰化文化局林局長希望我們可以到彰化監獄去教收容人打鼓……」經理話都還沒說完，我注意到所有行政同仁一個個瞪大眼，先是抬起頭來看著他，下一刻，所有人目光又不約而同轉向我。耿甫有點不安地接著說：「為了這件事，我已經到彰化監獄去過，先做了一番了解……。」他似乎在努力找理由說服我，也期待同事能支持他帶回來的這項特殊任務。

他娓娓道來收容人如何學習製作燈籠、手工麵條、工尺譜、演奏、布袋戲……他還拿出一本他們在文化中心舉辦畫展的畫冊。我內心清楚意識到一股力量升起，看向經理，也對著所有行政同仁說：「這是一件好事，本來就應該去。」

用生命擊鼓，超爽的！

幾個月後，我們進到彰化監獄，為即將成立的「鼓舞班」進行面試。燠熱的八月天，一早，我、阿禪，以及劇團幾位同仁，從台北南下監獄所在的彰化二林。在獄方人員的帶領下，先卸下隨身所帶的手機、背包等，通過一層又一層門禁森嚴的

鐵柵門，走過彷彿校舍，又恍若軍營，花木扶疏、整潔又明亮的一棟棟建築。在長長的廊道中，還跟一隊收容人相遇；帶隊的人一聲口令，他們竟全部在我們面前蹲下背對我們，讓我們先過去。我有點不好意思，向他們點頭說謝謝。又穿過一道鐵門，終於來到一間大教室。

一進教室，全部腳穿藍白拖、頂著光頭、身著淺灰短褲汗衫的三十個大男生，低著頭坐在椅子上。神情有些緊張的我坐定後，看著眼前這群大男孩，卻接收不到直視目光。三十雙眼睛，散發的淨是猶疑的眼神，臉上則明顯擺出「叫我來幹什麼？」的表情，交叉在胸腹前的雙手，緊緊閉守著心胸，防禦性十足。一股強大的負能量充斥在整間大教室，氣氛詭異得讓人很不自在。為了打破嚴肅氣氛，也為了緩和我自己的情緒，記得當時我還故作輕鬆，說笑話逗他們。

這天的任務，是要挑選出正式成員十三名。獄方已先過濾收容人背景，詢問過意願後，預先挑選三十人接受音感測試。他們跟著阿禪的鼓聲，重複打出來時，不管打對打錯，幾乎每個人都覺得這個測試很好笑。當然，他們也不知道打鼓這件事，往後對他們的意義會是什麼。

鼓舞班正式成立了，排灣族的資深團員伊苞，曾任中研院民族學研究方面的助理，是推動排灣族母語寫作的創作者，對社會弱勢的議題特別關注，聽說了這個計

二〇一二年，《出發的力量》，彰監鼓舞打擊樂團抱胸謝幕（許懷民／攝）

畫，便主動表達願意前去教鼓。

Yakini 老師是台大哲學系畢業，雖然又考上台大城鄉所，但她從小就對生命課題好奇，一直在探索尋找。直到遇到神聖舞蹈之後，在心中產生共鳴，從景優班的教學開始，就希望自己能以神聖舞蹈的教學與人分享生命成長的路徑。當我們請她去彰監教課，她也一口答應。

擊鼓和靜心，每個星期各一堂課。一個月之後，我再度到彰監看他們。發現，氣氛完全不一樣了！最明顯的是，第一次見面時的眼神閃躲改變了；他們熱情地圍繞在我們身邊，神采奕奕地喊著「老師好！」還主動幫忙倒水、拿東西，就像一群大孩子。

這群大男孩開口、閉口老師長、老師短，就是一群想引起老師注意、關愛的孩子。從他們的對話，「誒，老師來了啦！」「安靜！不要講話了啦！」我意會到，眼前這群年輕人雖然都已經二十出頭了，但實際上，他們對人事、講話的方式與態度，就跟青少年一樣；大多也是在青少年時期犯下錯誤。當下，我內心突然有種母愛的心情，不就是一群孩子啊？

經過一段時間的訓練，我跟阿襌再次去彰監看他們，發現他們臉上的線條變柔軟了，不再僵硬，戾氣也不見了，而且自信開朗。有一次在課後的談話中，他們雙

眼盯著我們，專注聆聽的眼神，讓我們動容。最後班長分享，因為被肯定和接納，讓他們重拾自信，也讓他們產生求進步的動力。

三個月後，他們已經能完整打出鼓曲，雖然只是很短、很簡單的曲子，但可以看出他們節奏掌握得宜。這相當不容易，很值得鼓勵。於是，大膽向當時的戴壽南典獄長提議，能否安排他們在「優人神鼓·鼓舞彰化」展演活動中，與我們一起演出？沒想到典獄長非常支持，認為如果能夠讓他們出去表演，對他們將會是非常大的鼓勵。

但畢竟他們的身分「特殊」，有許多安全、戒護的考量，同時必須層層上報，要得到法務部矯政司的許可。幸運的是，當時的吳憲璋司長正是前任彰監典獄長，對於鼓舞班的培育計畫極其肯定，當時彰化縣文化局林田富局長也大力協助安排。

同年（二〇〇九年）十一月十九日，優人神鼓和彰化監獄收容人在員林演藝廳共同演出了《出發的力量》。

這是台灣獄政史上破天荒，首度讓十幾名收容人出監參與公開活動。十二名鼓手要有二十四名戒護，而且直到上台前，他們都必須戴腳鐐手銬。為了隱私考量，在台上須戴面具。但振奮人心的鼓聲、穩健的台風，不僅讓全場上千名觀眾熱烈喝采，有人甚至還感動得起立鼓掌！

278

《出發的力量》，觀眾不畏風雨靜靜觀賞（許懷民／攝）

演出結束，他們片刻不停留地隨即回到監獄。許多人興奮得徹夜難眠，「第一次有人肯定我們，還有人喊安可！超爽的！」「沒想社會還願意接納我們……」「大家都在用生命打鼓！」「在人生最低潮，我們竟然一起努力做了一件好事！」

從事表演藝術多年，我很明白，表演就是一種力量，一種讓自己產生力量的方法，而這個力量來自於對自己的信心。短短三個月，伊苞老師的耐心和鼓勵，以及鼓舞班同學想把事情做好的強烈決心，共同成就了這場演出。不僅感動了別人，也鼓舞了他們自己。

坦白說，為了這場演出，從出監到上台，獄方和我們都一路志忑謹慎，深怕有任何差錯。直到表演結束，安全送回到監獄，大家才鬆了一口氣。這場演出也引起社會各界的迴響，「鼓舞班」成為只要從心出發，頑石也可能點頭的具體證明。

「鼓舞班」以「彰監鼓舞打擊樂團」之名，培訓到了第三年，他們已在全台五大都會：高雄、台南、台中、新北和台北的文化藝術中心巡迴演出。

珍貴的禮物

某次在神聖舞蹈的呈現中，我們看到其中一位同學眼神不散亂、動作有條不

綦、清楚分明。阿禪跟我說，他看到這位同學即使坐著，神情安定當下的臨在，是如此的令人懾心！阿禪說他驚呆了。沒多久，這位團員假釋出獄，特別來找我們。

除了謝謝之外，他篤定地說，「我不會再去找之前的朋友，我知道我想要過怎樣的生活。親人幫我找了一份工作，我要去高雄，好好工作，好好過我的人生。」說完，他站起來向我們鞠躬，就走了。他堅定而不激情的話，一如阿禪看到，他在彰監時所呈現的品質和神情。至今讓我們不能忘懷。

我們也把十日內觀帶到彰監，這在台灣也是創舉。內觀結束後，其中一個團員分享：「我一直坐不住，心神不寧，坐立難安。很辛苦，也很痛苦，常在想，打坐到底什麼時候結束……在第八天時，突然來了一場大雨，很大的雨，我聽到雨聲，一直聽著，這場雨好像把我裡面的紛亂沖刷乾淨，雨聲像進到我的身體裡……雨停了，內在的不安騷動，也被雨洗刷掉了般的安靜、安定。」

當我們第一次看到他們演出之後，連我自己也忍不住激動。在後台告訴他們，希望有一天能夠看到他們不戴面具演出，光明正大面對台下觀眾。也在當時，我心中生起一個念頭：當他們服完刑期，只要願意，歡迎他們進團繼續打鼓。也當場給了他們一個一個承諾：出獄了，都可以來團，即使把優當作一個過渡期的工作都沒關係。

許多人問我，不擔心這些「有前科」的人來到劇團，會帶來不良後果嗎？不怕

有人來尋仇或鬧事？這些年輕人大多二十出頭，年紀輕輕，卻都已在裡面關了三、五年，也就是說，他們幾乎都在十幾歲時就被判刑入監。很多人當初受到朋友一吆喝，糊里糊塗就闖下大禍，進到監獄。在這階段，如果能讓他們心裡有個依靠，讓他們出去時有一個依歸的地方，先拉住他們。否則，可能很快就再度回到原來熟悉的環境。

為什麼我心裡沒有太多的擔心或害怕？我認為，會有意願進到鼓舞班的人，基本上，他心裡某種程度已經改變了。第一屆鼓舞班陸續有人出獄了，也真的有幾位進到團裡。第一個就是當時的班長。我敞開門，真心接納。我選擇全然信任，但是，不到半年就開始常常請假，好像在做一些其他事情，最後以腳受傷為由離職了。一段時間後，同仁收到他簡訊，坦言在優期間，是他人生中最安定的日子。第二位比較穩定，待了兩年多，後來是經濟因素考量，轉職到舅舅餐廳當廚師。只要是正當行業，我們都給予極大祝福。

第三位入團的是目前仍在團裡的黑駒。排灣族的黑駒，音感非常好，鼓打得也好，暴發力更是驚人。他其實背景單純，當初之所以闖禍，就是一時衝動下打架傷人。二○一一年出獄第二天，媽媽就緊張地帶著他來到優的辦公室，表達了希望他留在優人的期待。我們都認為事不宜遲，第三天，黑駒要來優上班了。

還記得那一天，上班時間到了，卻還不見黑駒人影。我們打電話給他媽媽，她說他很早就出門了，搭公車去的。我們心想，是不是媽媽不在身邊，就又……就在我們引頸期盼中，黑駒打電話來了，說是公車拋錨了。當下我心想，真的假的？怎可能這麼巧就遇到公車拋錨？後來，黑駒到了，公車真的拋錨。

一開始，黑駒對進劇團並沒有太大興趣。來團三個月後，跟其他團員一起去內觀。在內觀中心日日靜坐中，他醒悟到自己年少時的衝動，尤其他驚覺自己被關這幾年，媽媽蒼老了許多。他不只想要讓媽媽安心，還有一個始終不離不棄，深情等著他的女友。至此，黑駒才真正下定決心留下來。

進團一年後，我們更鼓勵他，鼓起勇氣跟當年被他打傷的受害人聯絡，誠心面對自己過去所犯下的錯誤。然而，當年頭部被黑駒莫名打出二十幾處傷口，差點送命的受害人，對黑駒仍不諒解；留下的滿頭刀疤，讓他滿心怨恨，不願理會黑駒。

幸好，透過彰化監獄居中協調、溝通，尤其當他得知那位少不更事的黑駒已成為優人神鼓團員，這位受害人覺得不可思議，才終於願意放下心中的怨怒，兩人見面並和解，甚至成為黑駒的頭號粉絲。

如今，好幾首需要強大暴發力的曲目，跳起來宛若黑豹般靈活迅捷的黑駒，都是當然男主角。在優從心也重新出發的黑駒，與受害人之間的相互和解與正向轉

變，也成為矯正機關多年來所推行「修復式正義」的第一個成功案例。

黑駒的入團，可以說是跟彰監合作帶給我們的最珍貴禮物。也因為黑駒所帶來的鼓勵與鼓舞，二〇一四年，我甚至還一口氣收了六位從彰監出來的年輕人，讓他們在金瓜石進行訓練。但是，這卻是一次挫敗的經驗。

很多人在鼓舞班裡，學習態度、打鼓表現良好，對師長也極其尊重。但一出獄，回到原來的生活圈，很容易就會重回道上，很快就又重蹈覆轍了。即使優敞開大門，也終究徒勞無功。

我也意識到，帶領更生人重生是一門專業，只從表演藝術舞台上的成果來鼓勵他們，其實還不夠。目前，伊苞老師雖繼續在彰監教導收容人，但是，團經過考量，已決定不再收鼓舞班的學生。這些經歷與過程，我在《77個擁抱》專書裡詳述著，也在最後篇章，對「空愛不二」體悟中，看見自己生命的課題。

284

少年鼓手行動學校

二〇〇九年進入彰監帶鼓舞班後，了解到這些年輕人大都是在青少年懵懂之際就闖下大禍。性格尚未定形的國中生，正是人生進入叛逆時期的階段，行為雖然稍有偏差，但還沒有真正傷害人、搶劫、吸毒……如果有人能即時拉他們一把，結果就會大不同。否則，一旦加入幫派，朋友圈、行為模式已固定成形，要改變心性就比較困難。二〇一一年，我們將彰監的教學向下延伸，進行了「雲腳西台灣‧少年鼓手行動學校計畫」。

「少年鼓手行動學校計畫」的成員來自雲林西螺、彰化北斗國中，以及南投埔里，總共四十三位，平均年齡十四歲的國中生。其中，北斗國中是學校的「春風班」，也就是需要被關懷的孩子；雲林來的孩子，是幾所國中裡經濟弱勢或隔代教養的孩子；埔里則是陳綢阿嬤在良顯堂的「陳綢少年家園」（二〇一六年更名為「陳綢兒少家園」）所照顧的孩子們。

陳綢阿嬤擁抱少年鼓手（王盼雲／攝）

我們先分別在雲林、彰化、南投進行半年訓練。這期間，三位優的團員每星期兩次帶領這些孩子上課。剛開始並不順利，尤其春風班的孩子，眼神飄移、個性叛逆，「校長幹嘛叫我們來？」心不甘情不願，雙手拿著鼓棒揮來揮去，對老師愛理不理。十幾位學生最後剩下七位，就稱「北斗七星」。雲林和埔里的孩子為弱勢家庭，反而很珍惜學習的機會。

「少年鼓手行動學校計畫」當時獲得前總統夫人周美青的支持，不僅義務擔任校長，也得到她擔任執行長的中國商銀文教基金會的贊助，促成這群孩子經過半年擊鼓訓練之後，在埔里陳綢阿嬤的少年家園會合，進行十四天的密集訓練。之後由優人帶領雲腳西台灣十三縣市，從屏東到台北，共三十六天。

認真打鼓，忘記自己的痛

會合集訓時，原本愛練不練的「北斗七星」，發現雲林、埔里兩個班都很會打，只有他們不熟練。突然間，態度大翻轉，卯足了勁拼命練習，即使緊握鼓棒的手掌磨破皮、打拳跳躍扭到腳，再痛也不抱怨吭聲。集訓一個星期，就把過去半年的進度都補回來了。

雲腳過程中，明顯能看到孩子們的改變。一開始，一會兒喊腳痠，一會兒喊腳痛，走得痛苦不堪。但日復一日，看到優人老師、學校的隨行導師、主任，甚至已八、九十歲的陳綢阿嬤一步一步陪著大家走，學生們逐漸能體會師長以具體行動所表達的關愛。途中，每停下休息，看到老師們也是疲累地在搓腳，「北斗七星」似乎忘記自己腳痛，爭相要幫老師按摩。在各地演出時，台下觀眾的肯定，更讓他們重拾自信、耀眼放光芒。

「少年鼓手行動學校計畫」由郭笑芸導演全程拍攝，之後剪輯而成的「少年鼓手」（School on the Road）紀錄片，不但入圍二○一三年第十五屆台北電影獎最佳紀錄片，更在香港獲得二○一四年華語紀錄片節的長片組冠軍。

至於「北斗七星」裡最亮眼的那顆星：小黑，在郭笑芸的紀錄片中，正好拍到小黑放學途中，被同學的爸爸打了一巴掌，原因是他兒子在學校看了小黑一眼，小黑就嗆：「看什麼看！有什麼好看的。」

後來聽陳綢阿嬤說，七星要從學校畢業了，小黑跟阿嬤借鼓，自己一顆一顆搬到貨車上，載到學校，帶著其他人練習。並主動跟校長說，他們七個人要在畢業典禮上一起打鼓。

典禮開始之前，他們一起先在鼓前打坐，然後安靜地站起來打鼓，打得非常

少年鼓手於台南鹽水武廟的戶外演出 (王盼雲/攝)

好。校長和老師們都不敢相信，這個故事讓優人老師們很安慰！

二○一三年在新竹物流的全力贊助下，我們再度規劃了「美麗台灣心‧少年鼓手行動學校計畫」，帶領新竹縣七所偏鄉國中：寶山、竹東、橫山、峨眉、五峰、尖石、富光，近五十個弱勢家庭和需要關懷的孩子，同樣以優人的「三打」：打坐、打鼓、打拳，先進行為期半年的培訓課程，然後在二○一四年五月初啟程雲腳，從屏東一路往北，全程共計三十八天，四百五十公里左右，演出二十一場次，最後抵達優人神鼓的山上劇場。

從二○○七年創辦景優班、二○○九年進入彰監教學、帶領行動學校的孩子雲腳、二○一九年景優班結束，這十多年的時間，很長。我常在心裡自問：為什麼要做這些事情？身為一個藝術工作者，回頭省視，我沒有足夠力量承擔這麼沉重的責任。但直到現在，腦海中仍時時會浮現孩子們認真打鼓、熱情呼喊老師的樣子。我仍然相信，優人的力量，不論在哪一種家庭、哪一個孩子、哪一個心靈中，都將留下一種向善、向好的希望。

以表演撫慰大地的行動

表演的源頭，來自敬拜天地神鬼、祖先的祭典儀式。最早的表演者被稱為「巫」，而鼓聲正是儀式中與天地溝通的媒介。

一九九九年九月二十一日，台灣中部遭逢百年來規模最大強震，全台陷入一片志忑不安。地震第二天，全團決定直接到災區埔里。

埔里鎮上，放眼所見：一排排房子被震垮、馬路從中間裂開一條大縫隙。整個小鎮被震得支離破碎，讓人怵目驚心。

我們住在物資集散點之一的靈巖山寺。這是淨土宗在台灣的重要道場，寺院本身建築多處已被震毀。因無電可供照明，我們必須趁著白天，利用吉普車載送物資到附近災區。但山區道路全毀，橋梁斷裂，只能靠雙腳步行進出。我們把米、麵條、乾糧、罐頭，一簍又一簍扛在肩上或背在背上，途中橋斷，要橫越溪流，水面很寬，水流也有點急。我們一手扶著肩上的物資，另一手緊抓一條橫越河面的大粗

繩，一步步涉水而過。過了河，還須走一段崎嶇山路，才能將補給物資送到受困的村民手中。路途雖然膽顫心驚，只希望能在全台都感同身受的災難中盡一份心力。

在埔里協助賑災一星期後，回到台北繼續與李泰祥老師工作《曠野之歌──太虛吟Ⅲ》，準備十二月在老泉山上進行的首演。

演出後隔週，我們隨即帶著《曠野之歌──太虛吟Ⅲ》再度南下埔里，在鎮上的廣場演出，跟災民一起住在臨時帳篷中；再到仁愛鄉法治村和中正村義演，看見當初共患難震災的村民們，雖仍然無法開懷，但多少能轉移他們的哀傷。

九二一地震過後十年，破碎大地好不容易癒合、重生。沒想到，二○○九年八月六日至十日，莫拉克颱風侵襲台灣，帶來了近半世紀最大水患。中、南部多處淹水、山崩與土石流，尤其位在高雄甲仙的小林部落，全村近五百人失蹤，全台震驚。

八月十三日，優人神鼓原訂在屏東縣立文化中心演出，卻突然得知有位優人志工在雙園大橋斷橋時，不幸罹難──為了優人要去屏東演出，這位志工熱心地載著優的同仁東奔西跑，還約好要去買演前拜拜的東西……。

此外，更得知簡秀芽在嘉義梅山老家的九位親人，在山洪大暴發後，被直升機一個一個從洪水中救出時，八十多歲老父老母已失溫，幸好，驚險地劫後餘生。這位眾人口中的秀芽姐，三十多年來在高雄推廣藝文、環境保育，每當優人神鼓、雲

292

門舞集等藝文團體南下演出時，無論是推票、人力或住宿有需求時，總是不遺餘力幫大忙。還有每一次優人雲腳路上，在台東、屏東、高雄等地大力協助優人的地方人士，許多人都在這場百年水患中遭遇災難。

趕快去吧！安慰亡靈和大地啊！

在這種憂患、焦慮狀態下，屏東的演出延後了，我們也立即決定捐出演出費。

十二日晚上，我心裡仍不斷想著：應該要做點什麼？和同事討論後，我們決定號召其他表演藝術團體，以實際行動表達對八八風災受難者的關懷。於是，「臺灣藝文點燈‧88水災重建義演」的火苗點燃了。

十三日晚上在大安森林公園露天音樂台進行募款義演。時任台北市文化局長的李永萍也迅速協調，敲定了免費提供場地。

緊接著就是一連串的電話聯絡。雲門舞集當時正在中山堂排練，林懷民老師獲知訊息，立刻表示一定到場；表演工作坊的賴聲川與丁乃竺老師、朱宗慶打擊樂團吳思珊團長，時任表演藝術聯盟于國華祕書長、京劇名伶魏海敏老師、當代傳奇劇場的吳興國與林秀偉老師、心心南管樂坊的王心心老師、采風樂坊的黃正銘老師、

$\frac{1}{2}$

1 二〇〇九年,「88水災重建義演」,大安森林公園露天音樂台,藝文界
　人士一同點燈祈福,左至右為:劉若瑀、黃正銘、江宗鴻、紅十字會代
　表、趙自強、吳思珊、林秀偉、吳興國、魏海敏、李永萍、王心心、林
　懷民、賴聲川、丁乃竺(優人文化藝術基金會提供)

2 颱風仍未遠離,觀眾不畏風雨,一同在場祈福(優人文化藝術基金會提供)

如果兒童劇團的趙自強……雖然每個團體、每位老師在十三日這一天，幾乎都已有預訂的行程，但得知有這項義演活動時，全都毫不遲疑地響應。九十分鐘的義演內容迅速敲定，媒體記者得知優所發起的這項活動後，立即協助發布訊息。

除了各個表演藝術團體提供義演內容，技術廠商也當仁不讓。舞台監督黃諾行、鑫天幕的燈光器材、捷韻的音響器材，以及助盛公司的發電機，全都豪爽答應了。鑫天幕還說：「我們一定支持，就算把燈弄壞了也要來！」而台北市所有貨運公司都去運送救災物資，洋基貨運特別調了一輛貨車，一大早開始免費載運所有演出器材。從香港來，要協助屏東演出的燈光技術指導馮國基，也同樣二話不說，熱心投入這次義演的支援行動。而佳蓉姐所帶領的磊山志工團隊也義不容辭提供義演現場服務。

晚上七點，優人以《聽海之心》揭開序幕。當鼓聲落下，我眼淚直流，從起心動念到演出，竟然在二十四小時之內圓滿達成。

風雨中，林懷民、賴聲川、丁乃竺、吳興國、林秀偉、魏海敏、王心心、趙自強、吳思珊、于國華、我、阿襌，以及受捐贈單位紅十字會代表站在台上，和台下上千名觀眾一起點燃一盞象徵希望與光明的燈，為這塊受傷的土地與在風雨中受苦的災民，致上最深的祝福。

一整天，大雨直直落。活動開始，雨依然下著，台上台下、前台後台，分不清是淚還是雨，現場勸募金額近三百萬元。對災區重建而言，雖僅是微薄數字，但紅十字會代表說，這是藝文界共同的力量，也是拋磚引玉的開始。

這一年（二〇〇九），是優極其忙碌的一年：年初受邀到以色列國際春天藝術節，三月到五月間是《入夜山嵐》在台灣巡迴公演；六月《破曉2》與台北市立國樂團在中山堂跨界演出。八月中「臺灣藝文點燈．88水災重建義演」結束後，隨即遠赴愛沙尼亞博吉塔藝術節（Birgitta Festival）、比利時布魯塞爾國際音樂節（Klara Festival）巡演，九月則要參加第二十一屆夏季聽障奧林匹克運動會的開幕演出。

賴聲川老師策劃的聽障奧運，也是世界奧運級聖火首次在台灣點燃的國際體育賽事。對優人而言，更是一次「特別」的任務，就是如何讓有聽覺障礙的人打鼓？

聽障奧運開幕典禮中，優的團員、景優班、景文高中學生，以及八十位啟聰學校聽障生，共兩百七十人，以浩大陣勢演出了《曼達拉》。

曼達拉，Mandala，是梵文中「圓」或「完整」的意思，以外方內圓的幾何圖形象徵圓滿和諧。《曼達拉》整部作品以構成世間萬物的「地」、「水」、「火」、「風」四大要素，以及「空」為段落，傳遞颱風、地震、洪水、火災等；

296

四大可以創造萬物，也可以毀滅萬物。而四大皆空正是創造力，是對所有不幸遭受災難者的祝禱，也為全世界的聽障者祈福。

九月五日到十五日，台北聽障奧運結束後，密宗大伏藏師江敏吉居士透過佛學大師游祥洲教授得知我們以《曼達拉》為主題，在聽障奧運會中演出，即請我們立即南下前往小林村，還主動出資安排車輛、住宿。他說：「趕快去吧！安慰亡靈和大地啊！」

在當時高雄縣長楊秋興支持下，六龜鄉公所與茂林國家風景區管理處共同籌劃，以聽障奧運演出的班底，將近兩百人的陣容，在寶來國中舉辦了一場盛大的「88水災心靈重建、關懷災區義演活動」。

表演藝術團體看似不食人間煙火，與現實俗務有所距離。但經過「臺灣藝文點燈‧88水災重建義演」不可思議的圓滿過程，讓我深刻體會，台灣表演藝術工作者在這座充滿人情味的島嶼上，被浸潤養育的心，飽滿著無私的溫暖。《曼達拉》是優獻給島上所有因災難而受苦同胞的祝福，也是台灣眾多表演藝術家們所共同成就。

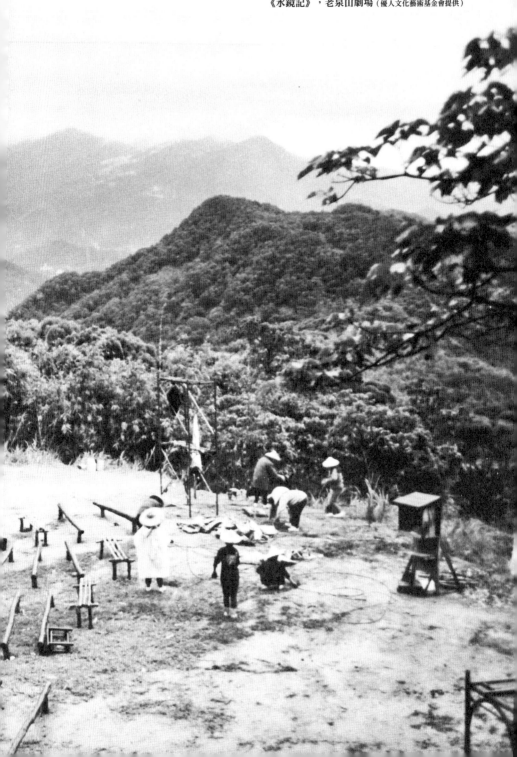

《水鏡記》，老泉山劇場（優人文化藝術基金會提供）

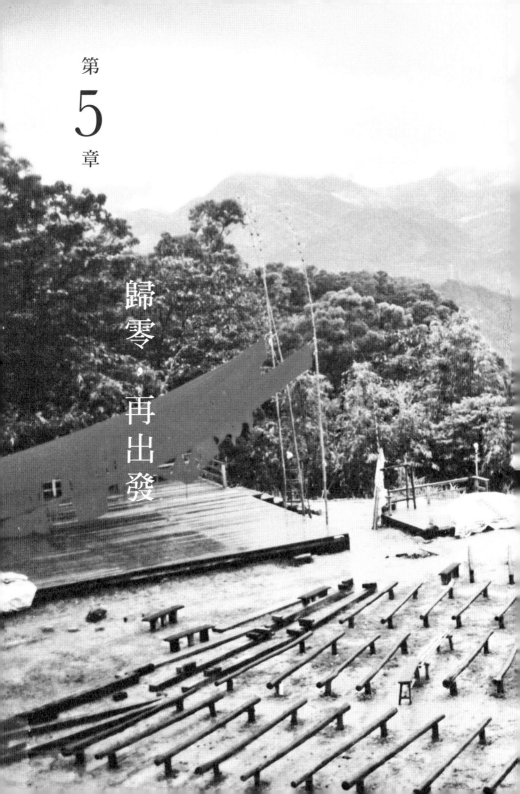

歸零，再出發

老天爺，你要告訴我們什麼？

二〇一九年八月十三日，早上七點半，我和阿禪正要吃早餐，接到了電話。電話那頭是離職多年的總務：「若瑀姐，山上失火了，警察局打到我這裡。」「什麼？現在還在燒？」我立刻掛上電話，抓起背包，邊喊阿禪邊往外衝：「阿禪，快走，山上失火了！」阿禪把早餐扔在桌上，兩人立刻衝上山。

沿途，一輛輛消防車呼嘯而過，一定是去山上劇場的。抵達優人上山那條徒步產業道路時，消防車一輛一輛往上開，接力打水到失火的排練場。因火勢未滅，警察不讓我們上去。我和阿禪心急如焚，兩人都不敢言語。

將近九點，消防人員才讓我們進入火場。依然可以明顯感受到火焰餘溫，而眼前，三十年朝夕工作、生活的排練場，只剩一片焦黑殘垣。當時，我腦袋的第一反應是：「老天爺，你要告訴我們什麼？」

這時候團員陸續來到山上，小歐一見到我就抱著我哭起來，阿軒、小岑、阿

300

二〇一九年八月十三日，老泉山劇場祝融（優人文化藝術基金會提供）

方……都淚眼汪汪看著自己的家，他們都在老泉山工作超過十五年了。阿軒說：

「所有的銅鑼都熔化了！」我才意識到，餘火灰燼中有些什麼？

前一天，我們還在排練即將巡演的《墨具五色》，所有戲服、樂器，包括大大小小的鼓，全數灰飛煙滅；兩百多面各式音階鑼、大小銅鑼，也被燒熔成片片鎏金。望向焦黑的排練場，周遭高聳的樹木也完全燒焦，但它們好像在保護森林一樣，擋住了火勢。

「老天爺，你要告訴我什麼？」這句話一直在心中出現。

我兩眼呆滯地望著那幾根黑焦大柱子，腦海中浮想起……

那一頂拉不起來的大帳篷

從加州森林回來，我希望可以在大自然中，繼續葛托夫斯基的訓練。

父親在我出國留學期間，在木柵老泉山買了幾塊地，原本是想做為奶奶往生後的家族墓園，但奶奶走後安厝在高雄。得知我正在找地方落腳，父親就說，把那塊地拿去用吧！

於是，老泉山成為優的基地。但因為老泉山屬保安林地，不能蓋固定建築。陳

302

1 在老泉山上以竹竿撐起帳篷，沒多久就倒了，只好反覆拉（優人文化藝術基金會提供）

2 遇到雨天，帳篷很容易髒，須從山下運水來洗淨（優人文化藝術基金會提供）

板和謝英俊建築師成立「第三工作室」，企圖用開放簡約的另類結構，協助山上搭建能遮雨排練的工作空間。在不違法的前提下，他們決定使用ＰＣ塑膠帆布，用熱熔膠黏合成一塊大帆布，中間以竹竿撐起，四周則以繩子拉開，綁在周遭的樹幹上。很快的，我們就將帳篷拉起來了。但是，沒多久就倒了，只好再拉。

每次要拉起，都需要很多人手。一次沒拉起，再等下一個週末。下雨天，帳篷就會很髒，必須用水洗乾淨。洗乾淨了，熱熔膠才能黏補。但山上沒有水，要從山下載水上來。就這樣，週末兩天就過去了。下一個週末，可能好不容易拉上來了，拉開一看，卻有地方破了，只好再放下。反反覆覆，一年多過去，大帳篷怎麼都拉不起來。不只大家已筋疲力竭，經過一年多的風吹雨淋日曬，大帆布更脆弱更容易破……於是，我們決定放棄，就在山上挖了一個洞，把那張大帆布埋起來。

這是我們第一次整理老泉山。

回憶起拉帳篷這件事，其實很傷感，尤其對創始團員之一的王榮裕。他當時是團之中肢體功夫最好的。我懷孕、坐月子期間，團員的訓練都是他在帶領。但為了拉帳篷，訓練課程也無法進行，對王榮裕來說，是一件難以原諒的錯誤。一九九二年《山月記》在老泉山演出之後，他跟我說，想要離開劇團，我嚇了一跳。但他

<div style="text-align:right">$\dfrac{1}{2}$</div>

1 大帆布脆弱易破，最後，團員將帳篷埋起來（優人文化藝術基金會提供）

2 在老泉山劇場拉帳篷的團員，左至右為：陳板、劉若瑀、吳文翠、
　張瓊文、黃朝義、王榮裕、黃俊華（優人文化藝術基金會提供）

似已鐵了心，我無力挽回。

而謝英俊建築師一年多期間，幾乎每個週末都上山跟大家一起工作，沒有收取任何設計費，我們只支付了材料費，而且是後來打鼓賺到演出費用後才付的。

最後大帳篷沒拉起來，只有在最高的五層區，拉了一個長形小帳篷，並在裡面鋪了木板平台。山上至少有了一個排練的場地，雖然簡陋，但能遮風擋雨。直到阿禪入團，那個長形小帳篷仍繼續使用著。

五層小帳篷使用了三年多，一九九四年下半年，我跟阿禪要發展一個作品《人子》，需要一個較平坦的場地。在我常打坐的大石塊旁邊，靠近林區，我整理了一小塊地，後來也發現，這個位置背後有山擋著，不用擔心颱風來襲。

因為五層小帳篷背後沒有山，位在受風面，每次颱風來襲，都被吹得東倒西歪，要重新修補。那時候我們有一面五十寸超級大鼓，十幾個人才扛得動。這原本是響仁和鼓藝工坊幫一座廟製作，因未取貨，響仁和就便宜賣給了優。為了這面大鼓，我們在大平台蓋了一個亭子，為它避雨遮陽，就像一處簡易鼓樓。沒想到，有一次大颱風，竟然連鼓帶亭子，一起被吹滾到山下！

《人子》演出之後，我們就把有靠山的這個場地稍加整頓，並請來工人搭建了一個木造的兩層樓亭子；上層是團員休息、吃飯的餐廳跟廚房，下層就是排練場。

306

一九九五年的《心戲之旅》，就在此排練。也從此，颱風再強，這個位置的排練場都不再受影響。

這是老泉山劇場的第二次整建。靠山的排練場雖然不是很大，卻可以安心工作，並在這裡完成了《聽海之心》、《金剛心》兩部經典作品。

到了二○○三年，《金剛心》獲得台新藝術獎時，這個使用了十幾年的木造排練場已經嚴重漏水。幾經補修，一直撐到二○○五年，開始有十幾處同時在漏水，形同危樓。最後不得不拆掉重建，並且找來善於在自然中建築的「半畝塘」幫忙規劃整建。但因為它是既有違建，不能夠重蓋，只能修補。就在我們全數拆掉，還來不及修建回去之際，被當時的台北市建設局巡山員發現了。

當時，優人神鼓已是國際知名團隊，這位巡山員友善地告訴我們，要將排練場蓋回來的唯一之計，就是去找文化局，申請成為文化景觀。

峰迴路轉，本以為遇到過不去的關卡，卻意外成為打開另一扇門的新契機！於是，我們盡速向台北市文化局遞件申請文化局。老泉山的第三次整理，也終於於法有據地重建完工。優人終於有了一個可以安穩工作、生活的基地。

正式通過成為台北市文化景觀。兩年後，「優人神鼓山上劇場」直到二○一九年，這個排練場遭遇祝融之災，也已使用了十四年。

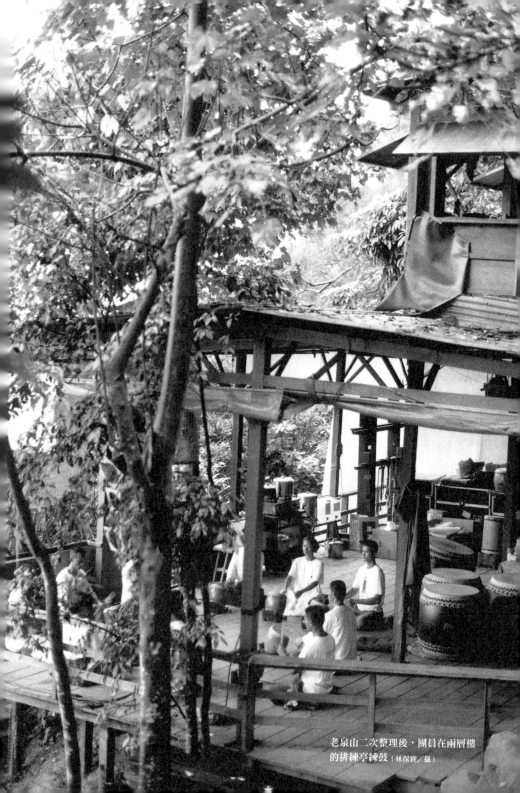

老泉山二次整理後，團員在兩層樓
的排練亭練鼓（林保寶／攝）

感謝大家的祝福

「若瑀姐！……那邊又起火了！」有人大聲叫我。我一回神，有一處餘燼未滅，又燒了起來。消防員立即用水柱噴了過去。此時，有人把電話給我，是時任文化部部長鄭麗君打來的。「若瑀，我是麗君！」我只喊了一聲「部長！」說也奇怪，一直保持冷靜的我，不知怎麼回事，突然眼淚潰堤般，毫無預警地洩下。「部長，不好意思，怎麼哭成這樣！」部長溫暖地說，「文化部一定會幫忙……我個人也會幫忙。」

掛下電話，沒多久就聽辦公室同仁說，誠品董事長吳旻潔來電，說要捐款給優人重建家園。各方朋友們開始詢問我狀況，並陸續來電捐款。許多事情在啟動，許多朋友在幫忙，雖無法一一道出姓名，但每一個溫暖的聲音、每一個祝福，都那麼有力量。

令我訝異的是，消息見報的第二天一大早，埔里良顯堂九十歲高齡的陳綢阿嬤，一個人來到山上。她說，「我要跟山說話，我要給祂祝福，請祂保護你們。」我的眼淚又潰堤了。她彎下腰對著地，又抬頭望著天，喃喃自語。大約十分鐘後，她抱著我說，「好了，你們一定會平安的，我要回去埔里了。」

二〇一九年八月十五日，陳綱阿嬤來到老泉山劇場與山說話，請祂保護優人
（優人文化藝術基金會提供）

天哪！她就這樣一個人來到台北，上山，為了給我們祝福。所有人感動落淚，雙手合十，望向阿嬤下山的背影，轉身互相擁抱，「感謝阿嬤，感恩您的愛⋯⋯。」

「我要跟山說話⋯⋯」阿嬤的話一直在耳邊縈繞。

望著焦黑凌亂的山，我忐忑不安的心想著，是老泉山聽見了我的心聲嗎？在催促我嗎？我手機中幾天前才寫下的筆記：

二〇一九年八月八日午夜十一點三十分，颱風夜決定放下表演36房，跟景優班同進退。我定了一個目標，要讓自己和身邊人都能進入覺醒狀態，回到最核心的初衷。讓優人回到跟大自然生活，老泉山的殘路啊！我回來了！

八月十三日，發願之後的第五天，老泉山真的把我們都叫回來了！山啊！你一定是要告訴我什麼？你用了最激烈的方法「自焚」嗎？

我相信山是活的，我相信山有其智慧。

重建，也重新認識老泉山

老泉山是優人的排練場地，除了公開演出、禪鼓工作坊或登山客經過，平常不會有其他人來到山上。

過了年，二〇二〇年三月，我們開始重整災後混亂的山，也邀請共建者上山一起整理。這期間，每週都有十幾、二十位共建者上山來，白天跟我們一起搬枕木、鋪路、扛砂石、整理灰燼、鋸木頭，晚上就睡帳篷裡。我也會睡在山上，清晨六點半起床，七點鐘帶著他們禪坐、慢行或是神聖舞蹈；吃了早餐後，跟團員們一起開始一整天的苦力活。

因沒有遮陽的空間，我們跟著自然建築老師搭建了一個竹子餐廳，只能用鐵絲、繩子，不能用釘子。搭建時，要先搭竹子鷹架。我看見優的女團員爬在三公尺高的竹鷹架上，身上掛著鉗子、鐵絲，這才明白，平常團員常調侃「在優人神鼓的女生是當男生用的，男生則是當畜牲用」。聽起來有些傷感，但好像是事實。

312

某天，我們正在綁竹子餐廳時，聽到另一邊一陣騷動，有人立馬衝去帳篷裡拿醫藥箱。原來是最會用電鋸的阿豪手指被電鋸割傷，正抓著血淋淋的手要下山去醫院。我當時心臟快停止，憂心他的傷勢。使用電鋸本來就很危險，但那期間，每個人都在使用，包括女生，包括我。山上重建，彷彿一切重來，有許多不得不面對的未知。

這把火，卻也讓我們重新認識老泉山。一位植物專家發現，山上劇場周遭與我們朝夕相望的植物，多達一百四十種以上。平常看似雜草，災後整理現場，才仔細看見每一株長得都不一樣。尤其，山上有很多野生芋頭，本以為都是有毒的姑婆芋，原來很多都是他處比較少見，長得很慢、可食用的千年芋。

訓練場旁有一棵油桐樹，每到花開時節，排練場木頭地板上，就飄躺著一朵朵雪白的油桐花。油桐旁有一棵大樹，多年來一直以為是樟樹，火燒之後，經專家確認，才知是香楠。

這棵香楠就是後山那棵碩大到無法環抱的香楠母樹種籽飛越過一座山頭後，飄落在我們劇場生根、長大的。大火時，緊挨著排練場的這幾棵樹都燒焦了。一個多月後，排練場下方的一片焦土中，出現了數百株香楠的小幼苗，迎著陽光，正奮力挺出翠綠枝芽！我們全都無比訝異，「怎麼會這樣？」專家告訴我們，植物面對毀

滅性大火時，會瞬間暴發繁衍種籽。

從後山飛過來的一棵香楠樹，這麼久了，也只有這一棵香楠樹在這裡長成。但一場大火，竟然催生了數百株小香楠。

在山上共建不久，全球 Covid-19 疫情暴發，雖然台灣情況還算穩定，但壓力已經出現。因為是戶外，老泉山仍然能持續整理著。

每個人心中都有個小祭天

重建期間，我們同時也在進行紀錄片拍攝。一天，導演問了大家當時工作的心情。我也才聽到團員從來沒有機會說出的心聲。

一位男團員心情沉重地說，他其實不知道十幾年前，當他在人生十字路口徘徊時，選擇來到優人神鼓的決定到底對不對？

每次都勇敢爬上竹竿頂端的阿軒，一直是我認為最能夠冷靜接受所有變化和挑戰的團員。她卻說，這麼久沒有機會打鼓，下一場演出也不知道什麼時候，不知道手還能不能打？

小岑說，確實很累，但是對她而言，終於可以回家跟孩子一起吃飯了。

小孟接著說，很開心可以回家和老婆一起吃飯。曾在國外演出期間，某一天老婆半夜腸胃炎，他只能在遙遠的電話那端一直跟她說「我愛你」，再打電話請太太的哥哥背她下樓去醫院。遠在國外的他，只能悶在被子裡偷偷哭。

小歐說，有一天她的腳被木頭砸到，輕輕唉了一聲，就走到劇場外的階梯上，想要休息一下。但才剛坐下來，就聽到裡面大喊開工了。她坐在那兒，竟開始哭了起來。其實那段期間，很多人的手或腳都曾被砸到受傷，小歐也不好意思說要休息。只好擦擦眼淚，繼續工作。

平常整排，我們從來不中場休息。嚴謹的演練作息，也從來沒有機會聽他們講真正的感受。在重建過程中，我也才看見了許多之前看不見的事。這場火災的發生、令人不安的疫情暴發，讓我們多了一些可以互相了解的機會。

祝融之後，彷彿按下四處巡演的暫停鍵。團員回到山上，梳理完被火肆虐的排練場後，山上成為一個更開闊自在的家園。因為整建，出現了很多廢木料，但它們不是垃圾，團員們將它們再利用，做成了盆栽，以樸門方法種植蔬菜，成為食物森林。樸門老師教我們如何將剩餘的果皮菜渣，以好氧系統熱堆肥處理法，也就是使用枯枝落葉覆蓋在廚餘上，調整碳和氮比例，將之轉變成自然肥沃的黑土堆肥。

除了種菜、用生態工法建造竹篷，也打造一個雨水回收系統，我們想把劇場蓋

成生態村，讓老泉山成為真正的家，不再只是排練工作的地方，並且重新學習與山生活。

也因為共建者的加入，優人敞開了大門，與共建者一起分享和自然和諧共存的快樂；少了舞台的距離，彼此也更親近了。

阿禪說：「這個山林的重建，是靠社會的協助和共建的朋友一起完成的，未來這座山可以成為一個讓人們來接近大自然的平台。這才是家，可以打開門讓客人進來，然後吃頓飯。」

老泉山為優人提供了一個大自然的家，讓優人能夠在大自然中工作、生活，從大自然中汲取創作靈感與能量。災後第二年，二〇二〇年的八月十三日，我們在老泉山做了《祭天》儀式劇場，獻給天地，表達我們對老泉山、對大自然的感激。

這是一位教授從終南山帶回來的手繪「祭天」動作譜與解說，火災之後送給我們。這是從商周時代流傳下來，皇帝祭拜天地用的儀式，宋朝之後流入民間。阿禪和我慎重地從手繪譜把動作找出來，再配上音樂，其中也加入感謝天地和老泉山的祭文和吟唱。

在排練《祭天》時，也請團員說出自己心中的「小祭天」。每一個人都有可能在某個最無奈、最無助的時候，曾經希望老天爺可以幫幫忙。那天即興時，每個人

316

二〇二〇年，山林儀式劇場《祭天》，此作品獻給天地，表達我們對老泉山、對大自然的感激
（張智銘／攝）

都說了自己最想說的故事，是我們和他們一起在山上十多年來，從來不知道的事。

其中最令我傷痛的，是林靖的故事。

林靖小學四年級就來到優人，是第一批小優人。那天他在表演的時候，他的手在抖動，起初我以為是蝴蝶。突然，他對著自己的手說：「你不要抖，你不要再抖了！你就簽吧！因為你是他唯一的兒子。」噢！我的天！我終於懂了，我的眼淚無止境的瞬間傾瀉而出。小時候他父母經常一塊送他來打鼓，知道他母親在洗腎，身體不好。他一路跟著優學打鼓，念景優班時，有一天他說：「我和媽媽要搬家了，爸爸把房子賣了，我和媽媽沒地方住，要搬去媽媽上班的宿舍。」後來才知道，他爸爸外遇，失蹤了，他們再也沒見過他。林靖入團後，媽媽過世了。我現在才知道，那雙顫抖的手，是醫院叫他簽下放棄急救同意書。

最後正式演出時，我們留下了林靖的故事。他說：「老天爺，感謝祢在我小學一年級的時候，跟祢說，請用我十年的生命換媽媽陪我長大。感謝祢，祢做到了！」

團員們說出了自己心中的「小祭天」。打了二十幾年的鼓，優人終於說話了。

雖然團員們沒有戲劇演員的口白條件，但是原來紀律嚴謹，打完坐再打鼓、排練的山，在大家暢談心中的故事之後，多了些聲音，也多了些溫暖。

三十五年了，經過了這麼多人事物，老泉山啊，祢將帶我們走向何處？

轉化的火焰

二〇一五年開始，將近五年時間，除了歐美巡演之外，我們也開始頻繁地到大陸演出。到了二〇一九年，行程更多更滿，除了歐美，還有三、四個月幾乎都在大陸。團員回到山上排練的時間變少了，每次出國前的大整排，又必須在場地夠大的永安藝文館。

更讓我擔心的是，在國外巡演時，城市很大、飯店也很大，住的多是豪華五星級飯店。年輕團員會習慣舒適的生活，漸漸失去在山上才能體悟的生命態度。

老泉山劇場至今仍然是原始森林般地地貌，對城市人來說，確實很不方便。尤其早年沒有水可用，必須一桶一桶載上去。每天上山，都要先走過那段不平整的殘路。抵達排練場，要先清掃平台上飄落滿地的枯葉，天熱還會被蚊子叮。跟山在一起，這些就是生活的日常。

山上待久了，早也習慣鼓架上蜥蜴爬來爬去。白雲飄過，鳥叫蟲鳴、陽光灑

二〇一九年九月十五日，優人大家族成員，一同回老泉山劇場祈福（張智銘／攝）

下、風颯颯吹過，這些再平常不過的小事，卻總感覺，它們每天到底都在跟優人說什麼？

剛從美國回來，了解山林的影響力，知道在大自然中可以訓練演員的有機身體，就一心想在山林中工作。所以優人每天都在山上工作，三十年了，和山林生活所產生的改變，是深不見底的；不是為了表演，不是為了工作，是呼吸，是眼睛，是身體和感覺都不一樣了。

一把烈焰，排練場沒了。八月的熾熱夏天，除了一個塑膠帳篷放工具、物品，所有工作都在戶外進行。沒有一個團員問起可否下山，好像大家都想守著這座山，不想再離開。無論颱風、下雨、豔陽天，大家拿起鏟子、背著砂石、扛著枕木，全心全意整理家園。空閒就在樹蔭下打坐、頂著太陽練拳。

火災後有一天，我上山去，無意間瞥見曬得一身黝黑的老團員志哥，「哇！這人好有力量！」

突然憶起那年去亞維儂藝術節之前，山上排練場還很小，男團員在草地上練習打銅鑼的棍法。七月的豔陽，將每個人皮膚都曬得黑黝黝，卻一個個眼睛炯炯有神。浴火之後的山上，我彷彿又看見了當初的優人！

我寫了一封信給掛心家園的團員們：

親愛的優人們：

地球暖化的問題已經是人類命運的當務之急！生態系統和身心靈團體已經在日日拉緊弓弦：從物質生活到靈魂揚升的準備工作。那優人呢？以「道藝合一」在大自然中長出來的優人呢？這一場大火在告訴我們什麼？

我們知道五年之後的地球如何嗎？十年之後的地球又如何呢？即使死亡也無從遁逃於地球。未來到底會如何？我們認真想過嗎？

昨晚的山下熱得像溫室，讓我不得不懷念那天在老泉山排練到天黑時，大家一起收拾鼓具，在清涼的風中一起下山！

那麼，這一場大火在告訴我們什麼？

我告訴自己，這是造物者的恩典，所有被選上的，你當明白！

是的！這是宇宙給我們的機會。

這是一次清理和重新開始的機會：清除舊的能量，以便讓新的能量能夠開展。

讓我們醒醒，為五年後、十年後的地球做準備，也是為你自己的未來、為你可愛孩子們的未來做準備！

我親愛的優人們，演出的腳步不會停，訓練的課程也不能少，如何面對現實的生活，而同時為生態家園，甚至內在的覺醒而準備呢？記得：「沒有批評、沒有

恐懼、沒有拒絕」。就是耶穌的「信心、希望和愛」，也是佛陀的「智慧、勇氣和慈悲」。

當你開始問自己：「老天爺要告訴我們什麼？」我們將在同一個了解中，互相支持，互相鼓勵，而互相成長！

這就是「轉化的火焰」。

若瑪姐

優人神鼓

檔案

1974 —— 進入中國文化學院戲劇系國劇組

1978-1981 —— 加入蘭陵劇坊接受吳靜吉博士信任與創造力表演訓練

1982-1984 —— 進入紐約大學，取得教育劇場藝術學碩士學位（Master of Arts in Educational Theatre, New York University）

1985 —— 於加州大學爾灣分校（University of California, Irvine）內的牧場接受葛托夫斯基的客觀劇場訓練

1986 —— 策劃表演行動「最長的一夜」蘭陵劇坊長安東路地下室

1987 —— 策劃表演行動「Medea 在山上」基隆八斗子峽角

「第一種身體的行動」工作坊暨演出《基嘉麥許》台北外雙溪鄭成功廟

年分　　優人神鼓檔案

1988 —— 「優劇場劇團」成立

創團作《地下室手記浮士德》興隆路「簐仔店」三十人座小劇場

1989 —— 《鍾馗之死》國家戲劇院實驗劇場

「溯計劃」：台灣傳統技藝與民間祭儀，及當代表演藝術之研究

1990 —— 《小乙的戲》皇冠小劇場裝置藝術

《七彩溪水落地掃》全台廟口暨街頭巡演

1991 —— 苗栗白沙屯媽祖徒步進香連續三年

日本狂言大師野村耕介來台，教授面具發聲訓練

《聽海之心》荷蘭、比利時、德國巡演十八場及西班牙聖地牙哥國際藝術節、義大利東西方國際藝術節、法國里昂雙年舞蹈節、瑞士洛桑大劇院、法國杜埃歌劇院、敦克爾克歌劇院、香港文化中心等地巡演

2001
《聽海之心》新加坡藝術節、法國諾曼地藝術節、義大利新喬凡尼劇院
《持劍之心》台北新舞台
《聽海之心》挪威貝爾根藝術節、英國倫敦巴比肯中心

2002
《捻花》國家戲劇院實驗劇場
《金剛心》國家戲劇院首演
優人神鼓西藏雲腳

2003
「神鼓小優人」成立
《金剛心》獲第一屆台新藝術獎表演藝術類首獎
《聽海之心》與「天子之寶」故宮文物同赴德國柏林於柏林藝術節劇院演出、紐約下一波藝術節暨美國巡演
《蒲公英之劍》台北城市舞台

2004
「優劇場」更名為「優表演藝術劇團」
《金剛心》巴黎夏日藝術節演出暨雲腳、香港新視野藝術節、台灣巡演
非洲塞內加爾、布吉納法索文化外交演出
《U2觀點》團員創作之培訓計畫連續四年

2005
台北市政府文化局委託營運管理「永安藝文館」，命名「表演36房」
《金剛心》上海美琪大劇院、日本愛知萬國博覽會、澳門文化中心、法國暨比利時巡演、菲律賓文化中心
《聽海之心》俄羅斯契科夫藝術節

2006 ——

第一版《禪武不二》國家戲劇院首演

優人神鼓攜神鼓小優人共同演出《聽海之心》台北城市舞台

「永安藝文館——表演36房」正式開館

《禪武不二》法國諾曼地秋季藝術節、香港藝術節

《聽海之心》委內瑞拉卡拉卡斯國際戲劇節

布吉納法索「國家文化週」暨海地及多明尼加外交巡演

《與你共舞》國家戲劇院首演

2007 ——

台北市政府通過「優人神鼓山上劇場」基地為「文化景觀」（以下簡稱景優班）

優人神鼓與景文高中合作成立「優人表演藝術班」

優人神鼓攜神鼓小優人赴以色列海法國際兒童戲劇節

赴紐約長島羅伯‧威爾森水磨坊藝術中心客席駐村暨演出

《禪武不二》新加坡濱海藝術中心華藝節

《勇者之劍》香港光華新聞文化中心台灣月

正版《禪武不二》台灣巡演

優人神鼓與台北市立國樂團共同演出《破曉》台北中山堂

《入夜山嵐》老泉山劇場首演

「戰鼓」電影香港、台灣首映

劉若瑀獲第十二屆「國家文藝獎」

2008 ——

優表演藝術劇團獲第十二屆「臺北文化獎」

《禪武不二》荷蘭暨義大利巡演

《金剛心》紐約下一波藝術節暨美國巡演

《空林山風：走路篇》優人神鼓二十週年台灣巡演

優人神鼓攜神鼓小優人及景優班共同演出《暴風地帶》老泉山劇場

「優人二十」雲腳全台灣五十天一千兩百公里

2009 ——

進入彰化監獄教授擊鼓，協助成立「彰監鼓舞打擊樂團」

《聽海之心》以色列國際春天藝術節、香港文化東亞運、愛沙尼亞博吉塔藝術節、比利時布魯塞爾國際音樂節、員林演藝廳

《入夜山嵐》台灣巡演

優人神鼓與台北市立國樂團合作跨界演出《破曉2》台北中山堂

優人神鼓攜景優班、景文高中及啟聰學校共同演出《曼達拉》二○○九台北國際聽障奧運開幕典禮

優人神鼓與彰監鼓舞打擊樂團共同演出《出發的力量》員林演藝廳、《勇者之劍》彰化縣體育場

優人神鼓攜景優班共同演出《喂！向前走》老泉山劇場

「臺灣藝文點燈‧88水災重建義演」大安森林公園

優人神鼓攜景優班及景文高中共同演出「88水災心靈重建、關懷災區義演活動」高雄六龜寶來國中

2010 ——

《聽海之心》、《金剛心》溫哥華冬季奧運藝術節暨美國巡迴

《聽海之心》參與上海世博會於東方藝術中心及城市廣場演出

《鄭和1433》台灣國際藝術節開幕

「青年優人」成立，創團作演出《手中田》老泉山劇場

優人神鼓攜青年優人及景優班共同演出《時分之花》老泉山劇場

優人神鼓與彰監鼓舞打擊樂團共同演出《出發的力量》員林演藝廳

優人神鼓攜青年優人及景優班共同演出中華民國建國百年跨年慶典《天人合一》台北

大佳河濱公園

2011
劉若瑀著作《劉若瑀的三十六堂表演課》新書發表，並於隔年獲第三十六屆金鼎獎（藝術生活類）

《聽海之心》奧克蘭雙年藝術節演出、墨西哥塞萬提斯藝術節演出、嘉義民雄文藝季

《金剛心》曼谷國際音樂舞蹈節

優人神鼓攜青年優人及景優班演出《花蕊渡河》台北國際花卉博覽會舞蝶館定目劇（一百零五場）

《感光‧優！秋光動鼓聲》老泉山劇場

青年優人與台北市立國樂團共同演出《百鳥朝鳳》台北中山堂

《時間之外》台灣巡迴首演

「少年鼓手行動學校計畫」雲腳西台灣三十六天四百五十公里

2012
宣布暫停創作三年

《聽海之心》沙烏地阿拉伯沙特阿美夏日藝術節、德國杜塞道夫老城文化節、義大利佛羅倫斯人民音樂節

《時間之外》香港新視野藝術節

優人神鼓與彰監監鼓舞打擊樂團共同演出《出發的力量》台灣巡迴

青年優人全新創作版《花蕊渡河》台灣巡演

2013
獲得文化部「臺灣品牌團隊」連續十年

《金剛心》澳洲亞德雷澳亞藝術節、新加坡海外祈福巡演

《金剛心》優人神鼓二十五週年台灣五地戶外大型祈福巡演

青年優人集體創作《早安‧城之美》永安藝文館表演36房

「少年鼓手」紀錄片台灣首映

2014——財團法人優人文化藝術基金會獲頒「第一屆總統創新獎（團體組）」

黃誌群著作《在印度，聽見一片寂靜》新書發表，同年獲評為金石堂年度十大影響力好書

《金剛心》馬來西亞海外祈福巡演、嘉義朴子戶外祈福

《時間之外》比利時布魯日雙年舞蹈節

《聽海之心》荷蘭暨義大利巡演

《勇者之劍》印度孟買

優人神鼓與柏林廣播合唱團共同演出《LOVER》德國柏林首演

青年優人集體創作《早安》台灣巡演

「美麗台灣心‧少年鼓手行動學校計畫」雲腳西台灣三十八天四百五十公里

2015——劉若瑀獲「二等景星勳章」

《時間之外》大陸巡演、法國巴黎夏特雷劇院

《時間之外》、《勇者之劍》紐約下一波藝術節暨美國、加拿大巡演

青年優人集體創作《練習場》永安藝文館表演36房

優人神鼓團員集體創作《生日》老泉山劇場

《時間之外》台東池上秋收藝術節

劉若瑀著作《77個擁抱》新書發表

金石優人歌舞劇《黃金鄉》九份昇平戲院

2016——《時間之外》新加坡華藝術節、大陸巡演

《LOVER》台灣國際藝術節、香港藝術節

《聽海之心》大陸江蘇泗洪稻米節

《勇者之劍》大陸江蘇大劇院

《金剛心》南投日月潭

青年優人與一號藍圖《巫覡調》永安藝文館表演36房

優人神鼓與瓊音卓瑪於二〇一六、二〇一七、二〇一九共同演出《西藏文化音樂會》國父紀念館

金石優人集體創作《Dr. Miss 迷路小姐》台北松菸文創園區

2017

優人神鼓與彰監鼓舞打擊樂團雲腳暨聯合演出計畫「77個擁抱」

《聽海之心》大陸深圳「一帶一路」國際音樂季

《時間之外》義大利東西方藝術節

《勇者之劍》大陸巡演、台北新舞台藝術節

《墨具五色》台灣巡迴首演

《時間之外》澳洲伯斯藝術節、紐西蘭藝術節、大陸巡演

2018

《勇者之劍》俄羅斯契科夫國際劇場藝術節、西安大雁塔戶外廣場

《聽海之心》優人神鼓三十週年經典重現老泉山劇場、大陸巡演

「少年迴嘉・少年鼓手行動學校計畫」雲腳嘉義縣

優人神鼓山上劇場排練場祝融

《聽海之心》俄羅斯索契冬季國際藝術節、新竹仲夏藝文季、宜蘭明池水劇場

2019

《勇者之劍》、《時間之外》、《墨具五色》、《會呼吸的聽海之心》大陸巡演

《時間之外》二〇一九未來行動再升級！台灣巡演

優人神鼓團員與青年優人集體創作《蘇拉心戰》永安藝文館表演36房

鏘劇團（青年優人分支）「源計畫」創作《魚腸》國立台灣戲曲中心

景優班歷屆畢業生集體創作《燉泉行》老泉山劇場

優人神鼓攜青年優人演出《水鏡記》精選、〈沖岩〉、《手機很燙》台南山上花園水

道博物館開幕系列活動演出

《光明海島》點亮十三層遺址開幕新北市瑞芳區水湳洞

山林儀式劇場《祭天》老泉山劇場

2020

《閾：The Limbo——12小時跨夜行動》老泉山劇場

《域：老泉山現地創作計畫》老泉山劇場

《金剛心》慈濟花蓮暨高雄靜思堂

優人神鼓與蔡明亮導演「慢走長征」系列影片跨界沉浸式演出《行者》及戶外演出

《聽海之心》宜蘭壯圍沙丘旅遊服務園區

《與你共舞》舊作重製台灣巡演

「人類身體探源表演訓練計畫」老泉山劇場

2021

《聽海之心》亞太傳統藝術節國立傳統藝術中心

《藏音天路》西藏文化藝術節國父紀念館

線上版《互古以來》演出

2022

《諸神之鄉——一個「巫」的村莊》老泉山劇場

礦山版《互古以來》金瓜石地質公園本山礦場

《靜思法髓妙蓮華》經藏演繹高雄小巨蛋首演

《轉山》台灣巡迴首演

2023

《時間之外》阿曼馬斯喀特皇家劇院

沉浸式劇場《天地共舞》台新藝術獎二十週年大展 北師美術館

《無量義法隨頌》經藏演繹彰化體育場、台北小巨蛋巡演

《墨具五色》優人神鼓三十五週年台灣巡演

國家圖書館出版品預行編目（CIP）資料

離見之見：優人神鼓與劉若瑀之看見／
劉若瑀著 . -- 第一版 . -- 臺北市：遠見天
下文化出版股份有限公司 , 2023.07
　　面；　　公分 . --（華文創作；BLC113）
　　ISBN 978-626-355-319-4（平裝）

1. CST：表演藝術　2. CST：文集

980.7　　　　　　　　　112010366

華文創作 BLC113

離見之見
優人神鼓與劉若瑀之看見

作者 ── 劉若瑀
文字整編 ── 田麗卿

總編輯 ── 吳佩穎
主編暨責任編輯 ── 陳怡琳
行政編輯 ── 高于涵
校對 ── 魏秋綢
美術設計 ── BIANCO TSAI
封面照片攝影 ── 汪正翔（書衣）、張智銘（內封）
照片提供 ── 財團法人優人文化藝術基金會
內頁排版 ── 張靜怡、楊仕堯

出版者 ── 遠見天下文化出版股份有限公司
創辦人 ── 高希均、王力行
遠見‧天下文化 事業群榮譽董事長 ── 高希均
遠見‧天下文化 事業群董事長 ── 王力行
天下文化社長 ── 林天來
國際事務開發部兼版權中心總監 ── 潘欣
法律顧問 ── 理律法律事務所陳長文律師
著作權顧問 ── 魏啟翔律師
地址 ── 台北市 104 松江路 93 巷 1 號 2 樓

讀者服務專線 ── (02) 2662-0012 ｜ 傳真 ── (02) 2662-0007；(02) 2662-0009
電子郵件信箱 ── cwpc@cwgv.com.tw
直接郵撥帳號 ── 1326703-6 號　遠見天下文化出版股份有限公司

製版廠 ── 中原造像股份有限公司
印刷廠 ── 中原造像股份有限公司
裝訂廠 ── 中原造像股份有限公司
登記證 ── 局版台業字第 2517 號
總經銷 ── 大和書報圖書股份有限公司 電話／ (02) 8990-2588
出版日期 ── 2023 年 7 月 31 日第一版第 1 次印行
　　　　　　2023 年 8 月 16 日第一版第 2 次印行

定價 ── NT 500 元
ISBN ── 978-626-355-319-4
EISBN ── 9786263553279（EPUB）；9786263553286（PDF）
書號 ── BLC113
天下文化官網 ── bookzone.cwgv.com.tw

天下·文化
BELIEVE IN READING